脂粉風流

香港當代粵劇名伶錄

廖妙薇・編著

前言·粵劇的承傳與傳承　　廖妙薇

在一個「共建粵港澳大灣區青年論壇」，大會給我的題目是：粵劇表演藝術的「承傳·傳承」。

粵劇表演藝術是個大範圍，題目聚焦在「承傳」、「傳承」兩個詞彙。我先給它簡單定義：

承傳是：當代藝人繼承前輩的經驗，累積成為自己的學問，傳給下一代，使薪火相傳，發揚光大。「承傳」有承先啟後、繼往開來的意義。

傳承是：當代藝人創造自己的一套本領，要傳給後代，使代代相傳，光宗耀祖。「傳承」是自我出發的單向行為。

兩者寓意類同，不同者，「承傳」是上對祖宗、下對子孫的雙向行為；「傳承」是自我出發的單向行為。

時代應該向前行，有些社會現象倒後走，「承」與「傳」顛倒了，事理就含糊了，變成好像雞和雞蛋的問題，永遠糾纏

不清。「承傳」說成「傳承」，不知從何時開始流行。沒有「承」如何能「傳」？傳些甚麼呢？現在甚麼都講「傳承」，原因是現代人都傾向自我中心，一切從自己出發。

粵劇表演藝術的「承傳·傳承」，挑起我心中的懸念。粵劇一世紀的浮沉，走過蓽路藍縷，留下精彩紛陳，這就是文化的底蘊、歷史的趣味。江山代有才人出，眼看長江後浪推前浪，新人最終要換舊人，總希望留住光陰，記下一些歷史痕跡。於是請當代伶人從自身經歷說「承傳」和「傳承」，給後來者一些指引。

上一輩粵劇人，有戲班紅褲仔出身，有學院式培訓成才，有半途出家投身戲行，他們都經過艱苦的鍛鍊，經過行業的低潮，在逆境中守住崗位，不離不棄，一分熱誠加一分堅持走到今天，各人的路不盡相同，都找到自己的位置。粵劇環境在演變，今日出道的新人，條件遠勝於從前，而前景並不明朗，他們又怎樣尋找自己的位置呢？

從名伶的談話，揭示了藝術之路的契機，他們遵從前輩的

金石良言，奠下安身立命的基業，從自身奮鬥的經歷，給後輩立下楷模，把這些寶貴的財富公諸於世，與同儕分享，這種精神使人敬佩，也使人感激。

且從書中摘錄幾位前人金句，擲地有聲。

何非凡：唱到留得住台下的人，你就成功了。

麥炳榮：老倌是貨，抵買才買，貨要畀人格價，畀人試用。

鄧碧雲：做戲靠自己，做得，一句「沖頭報上」可以很好；唔做得，成套戲畀你都做唔到。

梁醒波：人人都想做文武生，要問自己有幾多條件，夠不夠斤兩？就算天時地利人和樣樣配合，你上了位，能做一世嗎？

鳳凰女：學會的東西是自己的，不會失去的，樣樣都學，總有一天用得著。

林家聲：一個大浪「冚」過來，你要站得穩。浪頭過了，你仍然站在那裡，那就得了，大浪冚不倒你，就沒有人推得倒你。

還有當代伶人的切身體驗，以及有感而發的苦口良言，都值得大家謹記於心。

搜尋三十八位名伶談話的題材，無疑是一項吃重的工作，一年多的訪談過程是寶貴的經驗，每個人無論平凡或顯赫，都有自己的故事。生活多姿采，不限於舞台，生命啟示生命，這是藝術家與眾不同的地方。

寫這部《脂粉風流》，是承接前作《舞袖回眸》的下卷，上卷寫香港粵劇近二十年發展的過程，下卷記當代粵劇人半生走過的腳印，兩書合併，可窺見香港當代粵劇的面貌。

最後要說明，文字著作本應忠於文字，由於本書寫的是粵劇人，談的是粵劇事，難免用上一些廣東俚語方言，以保留書寫文字無法表達的「傳神」用語，沒有破壞嚴謹的行文規格，而增加更多閱讀趣味，希望讀者理解。

序言・跟隨前輩指引

李奇峰

入行七十年，經歷過粵劇的起落興衰，見識過人生百態，我認為自己一生中最寶貴的，是初入戲行在越南，能夠接近很多殿堂級老倌，他們對我日後在戲行發展影響很大。

那年代粵劇旺場，五大流派名伶都來越南演出，記憶中薛覺先、桂名揚、廖俠懷來過一次，馬師曾紅線女來過兩次，白玉堂來過好幾次，他們每次來都停留一段頗長時間；新馬仔、任白波更是當地戲院的常駐大班。當時我做下欄，看前輩台上演出，等如親身示範，台下跟出跟入，聽他們茶餘飯後的談話，其實就是習藝的材料。薛五哥給我的印象最深，他很隨和，讓我這個黃毛小子跟在身邊，教曉我很多舞台知識和戲行規矩。從前輩名伶身上，我學了不少演戲的技巧，也學了許多做人處世的道理，一生受用無窮。

如今這些前輩都過去了，但一代有一代的名伶，每個人在舞台行走半生，都有不同的體驗和心得，值得後輩參考、學

習。難得有人願意花大量時間、精力，無償地為當代名伶做文字功夫，為戲人在舞台上和生活上的心路歷程，留下一頁光輝的史實。

本書的出版，不單讓粵劇一代又一代的新人，可以跟隨前輩的指引，開拓自己的藝術之路，並且也為粵劇的承傳，助了一臂之力。書中不但有前人的名言金句，還有對新秀的忠告提點，可以作為一本香港當代粵劇歷史，也是一部入行必讀的參考書，其價值不是用金錢可以衡量的。

序言・應做就去做

阮兆輝

記得黎鍵先生還健在的時候，我常參加他所辦的粵劇講座。他誠意的請了多位經驗豐富的前輩主講，當然也夾雜著講座、研討、座談等形式。我成為一個專門引前輩開腔的小子，在這些場合中，個人獲益不淺，往後大部分由黎先生整理後結集成書，這些口述史為後輩指引、啟發，實在非常重要。

但重要歸重要，真有多少後輩閱讀，借鑑，追尋而受到啟發呢？要是真的查出數字，可能令人啼笑皆非。不過，我們做這種工作的人，就應本著「應做便去做」的心態，管他日成果如何。我們明白，很多人眼中這種事是傻人才去幹的，但猶幸這世上卻傻人輩出，一代接一代的傻下去。

妙薇女士這本書，不從講座、研討會等汲取資料，而是直接了當一位一位的面對面做訪問，紀錄成文字，這些珍貴的資料可當歷史看，也可作為教材，令後學可從前輩的人生過程

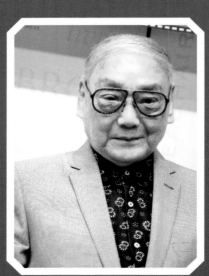

尤聲普【丑生】

尤聲普 ———————————————————————

父親是男旦尤驚鴻。幼隨戲班學藝。成名於八十年代。擅演老生、鬚生、丑生角色。佘太君、曹操、嚴嵩、項羽、李太白等人物形象鮮明。1981年與李奇峰、羅家英拜李萬春為師，與劉洵屬同門師兄弟。妻江紫紅（花旦）。

榮譽及獎項：香港藝術家聯盟「舞台演員年獎」1992。香港特區政府民政事務局嘉許獎章2006、香港特區政府榮譽勳章MH 2009、香港特區政府銅紫荊星章BBS 2017。2016香港藝術發展獎「傑出藝術貢獻獎」。香港演藝學院榮譽院士2016。

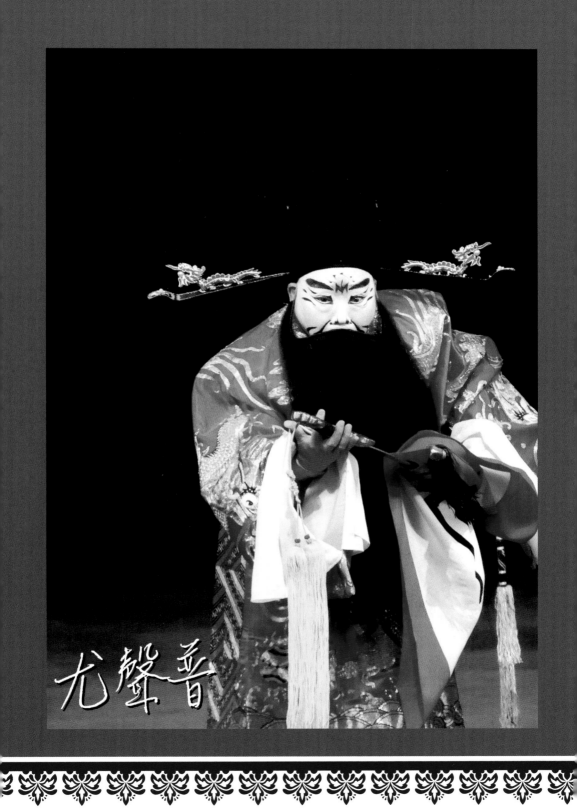

波叔點化我：
無論甚麼行當，做到出色，一樣有成就。

尤聲普生於粵劇之家，父親尤驚鴻是廣州的男花旦。他記憶中四、五歲曾跟父親上過紅船，船很大，連人帶箱共載四、五十人。六月天氣酷熱，戲班「埋頭」停演，紅船泊在黃沙白鵝潭對開珠江河面，搭一條橋做碼頭。一個班有天艇地艇兩艘船，一對一對，有幾十對，像現在的遊艇會；大班還多一艘畫部的畫艇，那是很大規模的班了。普哥特別指出，紅船只有全男班，女人不能上船，女班也沒有船，如果有女戲人說坐過船，必是黑船，即畫艇，裝有布景道具的。後人編寫紅船故事，很多只是憑想像，與事實不符的。

普哥自小愛跟父親到戲台玩耍，學人坐車，學人掛鬚。那時粵劇有四大名旦：千里駒、余秋耀、鍾卓芳、嫦娥英。六歲那年，父親在河南戲院演《玉龍太子走國》，嫦娥英對父親說：你的兒子很有天份，讓他做頭場的玉龍太子試試看。由是他六歲便初踏台板。

父親認為成人不成戲，讀書才有好前途，所以送他入學校讀書。廣州淪陷，兵荒馬亂，戲班輾轉在鄰近鄉鎮演出，生活艱苦，沒得選擇只好學戲謀生。於是拜嫦娥英親弟陳少俠為師，每天到師傅那裡斟茶遞水，學基本功，早上練功，下午練唱，晚上參加劇團演出，儼如神童，他記得同期演出的伶人有關德興、子喉海、蛇仔應等名伶。

在戲班練功，師傅非常嚴厲，在寒冷的冬季也要赤腳和赤裸上身來鍛鍊，練習跳遠、跳

高（抽籐條）、起虎尾、掌上壓等。風雨不改，每天練三個小時以上，不准休息、不准偷懶，一班師兄弟們就這樣的訓練，如有犯規，小則不許吃飯，大則被體罰。普哥也常被籐條打得腳骨片片瘀黑，回家父親看見了，就會說他練得不夠好才被打著。

練武過度會影響聲線，因為傷了中氣。此說法普哥是深信的，他覺得自己有時唱起來中氣不足，有時更會失聲，都是童年時練武功練翻筋斗過度所致。現代培訓方式法比較科學，應可避免。

普哥早期的戲班生涯，隨著戰火蔓延輾轉深入內地，那時他學了幾套戲：《十三歲封王》、《甘羅拜相》、《乖孫》、《石鬼仔出世》等。到了曲江，機緣巧合同愛國藝人關德興合作過，關德興演《戚繼光》，會翻筋斗的普哥做馬僮。

李太白

佘太君

和平後回到廣州，已經十四歲，開始置私伙專心做戲，在「建國劇團」，和父親拍檔的文武生是陳嘯風（後改名陳笑風），二幫花旦梁素琴，日戲、夜戲、天光戲都做。普哥指出，其時戲班只有五柱：武生、丑生、小武、小丑、正印花旦，後因二幫花旦出色提拔為台柱，才成為六柱。

自父親一九四八年掛靴，普哥自己起班落鄉做文武生，一次在石岐演出，遇上連日大雨山洪暴發，整座戲棚連帶全部戲箱都沖走了。這是個慘痛的經驗，他沒有灰心，相信失去的會賺回來。斯時烽火已蔓延，粵劇藝人都往香港、澳門謀出路去了。

普哥來香港時十六、七歲，正是尷尬年齡，他以為正好趁自己年輕轉正行，勝過在香港戲班跑龍套、做手下，沒有出頭。他準備打寫字樓工，從低做起，可是那時候的香港，人浮於事，找一份工並不容易，除了托人事，還要有擔保，如人事保、鋪保、現金保。事與願違，處處碰壁之下，只好做回老本行，由下欄開始，逐步上位。聽說澳門清平戲院長年響鑼，主理班事的對於老清仔（獨身的粵劇從業員）來投奔，都會一一收留，普哥便往澳門碰運氣，在清平戲院做基本演員，有時擔任文武生或小生，就這樣在清平扎了根，置了私伙，有了生財工具。

前輩老倌很多是走埠打出名堂，一九五四年秦小梨訂人往南洋巡迴演出，那時普哥正在馬師曾和紅線女的「真善美劇團」任二式，梨姐拉攏他到星洲任文武生，當然機不可失，馬大哥也贊成他去碰運氣，但希望能完成那一屆的賀歲演出才離去。卻原來這是「真善美劇團」在港最後的演出，開演的新劇正是馬師曾編劇的《昭君出塞》，後來紅線女把該劇改編

為《昭君公主》。普哥記得那一屆班非常賣座，在普慶戲院一鍾鑼鼓演足四十天，接著拉箱到澳門演出，之後馬紅便簽字離婚，馬師曾攜同子女舉家遷往廣州居住。

普哥參加秦小梨的班擔任文武生，馬師曾攜同子女舉家遷往廣州居住。

普哥參加秦小梨的班擔任文武生，往新加坡、馬來亞、婆羅洲、山打根、泰國、越南等地演出。他指出：走埠期間就是演技的學習期和磨練期，若與當地的粵劇藝人演出，自己便是文武生；遇省港紅伶到當地加頂演出，或是插班演出，自己就是那個班的班底；若是簽約給戲院的，就是那戲院演出團的班底。在走埠期間，他曾與三、四十年代的天頂老倌如白玉堂、桂名揚等合作；和靚元亨的合作，印象最深是《賣魚怪龜山起禍》和《沙三笑》。普哥說，靚元亨的功夫真是不得了，和靚元亨的合作，硬橋硬馬，飛椅、飛枱、斷棍，打得厲害，又很有寸度，他的《斬三帥》堪稱行內第一。他的走埠心得是：「自己做小生，無論老倌交甚麼戲都要陪演，不懂的就問，這樣逐漸吸收對方的特點和長處，到自己有機會獨當一面時，班主點演某前輩的戲，都能應付裕如。」

六、七十年代電影興起，粵劇低潮，普哥經歷了最難捱的日子，有時一年才演出兩三台神功戲，他要在大班做二式、做小生、花臉，甚麼角色都做，當時他還未定位，仍想在文武生行當中佔一席位。僥倖遇到波叔，他為兩寶珠組「孖寶劇團」請普哥做武生。

「是波叔點化我。他說，人人都想做文武生，要問自己有幾多條件，夠不夠斤兩？就算天時地利人和樣樣配合，你上了位，能做一世嗎？好似我，個身子唔爭氣一味發福，功夫幾好都無法面對觀眾。」

普哥於是當機立斷，轉做武生，他相信波叔說的，無論甚麼行當，只要用心鑽研，做到

出色，一樣有成就。同時，有波叔這位前輩從旁指點，機不可失，他也學做丑生。「我學廖俠懷，做出自己風格，觀眾受落了，班班有得做。轉行做丑生，才發覺開正自己的戲路。」

自此決意武生與丑生雙門抱，他的戲路也就更開闊了。

說到尤聲普演技的突破，就要歸功於劉洵。一九七九年，劉洵與郭錦華夫婦隨中國京劇院四團來港演出，夫婦倆演一齣打得熾烈的折子戲《打店》，技驚四座。劉洵是劇團的短打武生，亦是導師，香港一班青年演員尤聲普、李奇峰、羅家英等在新華社的安排下，拜會了他和一眾生角演員，由此結緣。及後劉洵來香港定居，更為他們講戲、練功，普哥謂自己的進步，全靠劉洵的鞭策。

八一年京劇大師李萬春來港探親，他是劉洵的老師，經劉洵穿針引線，尤聲普和羅家英正式拜李萬春為師，當時是粵劇界的一件大事，劉洵和馬玉琪安排拜師儀式，觀禮者除了粵劇界，還有留港的京劇演員，以及票友如沈吉誠、沈韋窗兄弟，新馬師曾並送來花籃賀李萬春收得佳徒。如此劉洵和三人便成為同門師兄弟，關係密切，合作無間直至今天，一起創作出不少好戲。而李萬春老師將自己的藝術修養、表演理論，以及化裝、穿戴，以及開面的用色和揉抹技巧，傾囊相授，對他們的藝術成長影響極大。

當其時，尤聲普、李奇峰、羅家英他們已經在藝術上有一定造詣，在行內也各佔一席位，是否有拜師學藝的必要呢？問普哥，他的答案四個字：學無止境。「老師的表演藝術有過人之處，他的藝術理論尤其重要。他經常來信鼓勵我，指引我的藝術觀點，他說一個成功演員必具備多元性格和多方面才情，不是單憑表演功夫就夠，還需要表演的知識和學問。老

《霸王別姬》

師的藝術理論和豐富的學識對我幫助很大，依照他的理論揣摩人物的心理、性格、情緒，使我更投入角色。」師者，所以傳道、授業、解惑也。

初期的粵劇，一如現在的京劇，各行當都可以擔戲演出，從《江湖十八本》、《大排場十八本》可見。到二、三十年代，粵劇在電影和話劇的衝擊下，出現適應性的改進，行當沒有了，粵劇由十大行當變成了六柱，後來的新戲更集中於生、旦、丑。

二零一八年香港藝術節，尤聲普和羅家英以「雙霸王」演出《霸王別姬》，尤聲普和尹飛燕演〈別姬〉一折。普哥特別說明這戲的來歷：一九八一年他們幾個師兄弟合組尤班「勵群劇團」，有感於粵劇的三小戲（小生、小旦、小丑）成了主流，憂慮粵劇行當逐漸消失，為此他們排演了「排場戲專場」，有《陳姑追舟》、《平貴別窰》、《霸王別虞姬》等。葉紹德根據梅蘭芳的《霸王別姬》改編為粵劇，由劉洵作藝術指導，霸王尤聲普，韓信羅家英，虞姬李寶瑩，她的「虞姬劍」用京劇的表演程式演出，全劇四場：〈韓信拜帥〉、〈兵圍九里山〉、〈十面埋伏〉、〈別姬〉。後來「勵群」重推折子戲專場，羅家英演《五郎救弟》，尤聲普和李寶瑩便演單折的《別姬》。寶姐息演，普哥再沒有演出此戲，至一九九二年「朝暉粵劇團」應區域市政局邀請作新界區巡迴演出，《霸王別姬》才有機會重現舞台，尤飛燕觀摩李寶瑩的演出，以「九里山」、「垓下圍」和「別姬」三場組成《霸王別姬》。一九九五年尤聲普製作公司應香港藝術節委約，製作三小時長篇劇《霸王別姬》，由葉紹德重編，加強韓信戲份，共六場：〈漂母飯信〉、〈鴻門宴〉、〈追賢〉、〈劉邦計賺〉、〈項羽入陣〉、〈別姬〉，成為現時的版本。

普哥不厭其煩道出這戲的淵源和演變，就是以它為例子，以自己的經歷，說明一個劇

本，必須經過各種考驗，不斷的改進，演員要千錘百鍊，然後能成為流傳後世的好劇本。

普哥當年開山演霸王，正值「力拔山兮氣蓋世」的盛年，今已屆耄耋之年，體力所限，只演

〈別姬〉一節，徒呼「虞兮虞兮奈若何」，說來不無感慨。

普哥另一個深入民心的角色是佘太君，他演老旦戲的花旦打扮和演出，取經於廖俠懷的

演出法，而有自己的特點。《佘太君掛帥》其中〈夢會〉是戲肉，佘太君最多發揮的一場。

普哥認為，演戲是演人物，必須對其人的身份、個性、特質、其身處環境以及身邊發生的事

情，全盤了解，然後設身處地，自然而生的行為表現，這場戲特別重視感情表達，他是這樣

演的：

「七郎是太君最疼愛的孻子，愛兒入夢，以為傾訴溫馨母子情，不意七郎此來是匯報

父兄慘死過程。太君先聞令公犧牲，終身伴侶捨我而去，情何以堪！接著是兒子一個又一個

失去，太君一面聆聽，情緒一度再一度高張，沒有作聲，只用身體語言表達，驚顫的眼神、

頭臚和雙手的抖動，內心悲痛仍在壓制中；至七郎為求援至宋營，竟被同袍潘洪下令亂箭射

死，感情激越已達癲狂。夢至此，七郎忽去，家中八個婦女齊齊來哭訴，說出同一報夢境；

而六郎此際歸來報訊，噩夢成真，太君壓抑著的情緒電光火石間爆發，如雷轟頂，頓覺天崩

地裂，此悲情之極致。

楊門為國殉難，帝主昏庸不察忠奸，令太君心灰意冷：〈上殿辭朝〉一場，朝上請辭，

棄封銜，送還龍頭杖，歸家隱退度天年。佘賽花是將門之後，文韜武略，運籌帷幄，嫁楊令

公，報效朝廷同創大業，豈料得此下場。這場是陳情戲，內心戲吃重，以唱功演繹心情。感

情上她極為憤怒，但表現依然沈著，以示其涵養之高，畢竟是個有城府、有見地的將帥長

才，忍人之所不能忍也。」

這是普哥演繹佘太君的心得，內心戲抽絲剝繭，感情層層推進至巔峰，一下子如山洪暴

發不可收拾；而後又能壓抑情緒，上朝面聖理性陳詞。若缺少人生歷練，如何表達此深刻感

情？

內心戲吃重的還有《李太白》，普哥演李白之醉，是向馮鏡華學習的，他演《醉倒騎

驢》，也是李太白的戲。喝醉了，倒轉身騎驢子，又要面對觀眾，動作要怎樣做？先設想好

造型，配合美觀的架式，劇本上沒有的，演員要想像，要思考如何演法。〈撈月〉一場，捧

著酒壺唱詩篇，身段的醉態要配合整個舞台畫面，以前演這場還有要劍，後來覺得不必要，

既有尋死之意，唸完詩就走進海裡，意念比較統一，符合當時心境。

普哥現年八十有六，演繹一折末路霸王，唱一段垓下長歌，尚稱游刃有餘；若要他披

靠插旗再來佘太君掛帥，則不諱言體力不繼矣。正如他所說，年青時有氣有力，藝術並未到

家，對戲中人物的了解並不透徹。到藝術有一定的進境，身體不爭氣了，加上練功的傷患，

因體力衰退而隨之復發，多年來他受傷患困擾，想多演卻力不從心，十分無奈。「舞台是英

雄地，當你站到台上一定不會留力，演出過後，那辛苦的滋味不足為人道也。」

有心保留傳統文化的「粵劇戲台」，多次舉辦尤聲普藝術專場，演出好劇目都收錄起

來，作為日後粵劇承傳的活教材。普哥欣賞這個理念，覺得自己責無旁貸，盡力配合；所

以每次演出皆克盡所能，全情發揮，因此也獲得觀眾的喝采。尤聲普扮演的代表人物，包括《曹操關羽貂蟬》、《曹操與楊修》和《戰宛城》的曹操，《十奏嚴嵩》的嚴嵩、《再世紅梅記》的賈似道、《紫釵記》的黃衫客，《十五貫》的況鍾，以及《佘太君》、《李廣王》、《李太白》等等，每個角色都有鮮明形象，千錘百鍊，變化萬千。

普哥自嘲平生作風，僅得「固執」兩字。年少時候是學好戲的固執，年老時候是演好戲的固執，他尤其執著於舞台演出，從不參與錄音和錄像。羅家英說這是性格，從事表演藝術的都應該有自己一套見解；但李奇峰認為執著並不一定好，作為一個粵劇演員，好的東西應該留存下來，造福後輩，是我輩應該做的。以前科技不發達，未能將前輩的瑰寶留下，現在有這麼好的科學工具，普哥又有這麼好的身手，演出好戲攝錄下來，既為神功又為弟子，何樂而不為呢！李奇峰一番勸解，終於打動尤聲普，促成《曹操‧關羽‧貂蟬》DVD的面世。

若問藝術承傳，普哥說，以上這些都是我傳世之作，以身作示範，給後輩一個學習楷模；至於後人領略多少，吸收多少，就看各人造化了。

當今仍活躍於台上的老倌之中，以普哥資歷最老，他有機會接觸上世紀的前輩大老倌，香港觀眾熟悉的薛覺先、陳錦棠、新馬師曾、鄧碧雲、羅艷卿、麥炳榮、何非凡等都合作過，遺憾的是沒有任劍輝、芳艷芬同台。普哥最欣賞、最告慰的，就是從名伶身上學曉很多，充實了自己，成就了自己。

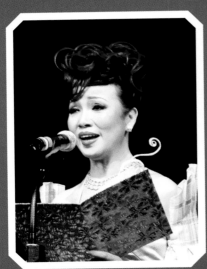

尹飛燕【花旦】

尹飛燕（尹美嬋）————————————————

學藝於王粵生、吳惜衣、吳公俠、譚珊珊、任大勳、劉洵。七十年代初踏台，由低做起，逐步上位，為香港當代名旦，演而優導，則製作了《孝莊皇后》、《武皇陛下》等多部作品。

授徒：卓區靜美、梁心怡

榮譽及獎項：2011香港藝術發展獎「年度最佳藝術家獎」
香港特區政府榮譽勳章MH 2012

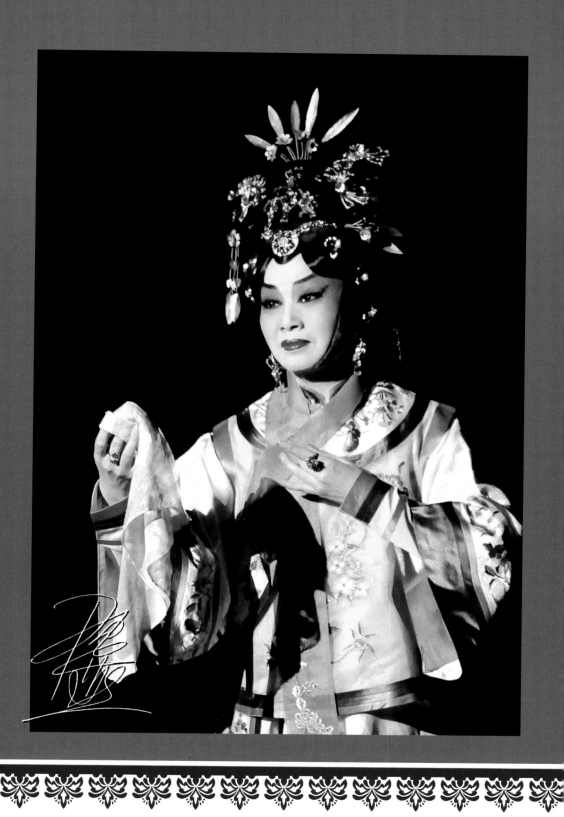

五十年腳步不停留
思考、鑽研，為自己創造條件。

尹飛燕學戲從唱開始，第一位開山師傅是王粵生，她唱功了得，正因為基礎打得好。身段師傅吳惜衣，北派師傅任大勳，還有北京的京劇小生馬玉琪，個個都是名師。燕姐說，當時學戲就是一心一意地學，學好自己的本領，沒有把演出、做戲、入行的事聯想在一起。

燕姐小時家窮，只讀了一年書，年紀小小跟母親到街上開檔做買賣，經一位差人的引薦，母親到差館做洗衣，由一間差館逐漸包攬了新界區的洗衣服務。她說母親吃得開，因為甚麼都肯做，不怕蝕底，得人信任。她多少受母親影響，做人不怕蝕底，因此無論學藝、做班、待人接物，都抱著這種心態。母親的豁達大度結識了不少人物，為女兒找到好師傅，舖了一條康莊路。

燕姐一九六四年跟王粵生學唱，她認字不多，曲詞看不懂，師傅逐個字解，逐個字教，今天她能看書識字，全是讀劇本學來的。她說自己幸運，個個師傅都非常好，教得好，無私地教。「師傅常說，基礎要打好，學得到的功夫永遠是自己的。我學到真功夫當然好開心，然而師傅比我更開心。」師傅訓示：要提問，要勤力，要緊記，要入腦，千萬不要左耳入右耳出。大勳哥教基功，嚴格規範，一絲不苟，不設時限，也不計較學費多少，每天早上七點開始在公園練功，師傅帶領下，拉山、雲手、拿鼎、級翻、走圓台，逐樣來逐樣練，不許偷

懶。一起練功的有梁漢威、阮兆輝、伍秀芳、梁少芯等，大夥兒一起上課很開心，不覺時間過得快，到十一點才各自歸去。

七零年，尤聲普、李奇峰、梁漢威、阮兆輝等人組「香港實驗粵劇團」，成員有羅家英、李龍、李鳳、尹飛燕、陳嘉鳴、李婉湘、余蕙芬、楊劍華、蕭仲坤等，大家合資在油麻地租一單位作為會址，有了自己的場地，練功更勤，友情更深，一眾同行親如兄妹，在一起成長的日子彼此關懷，往後做戲的日子也互相照應。

七十年代，寶島姚蘇蓉風潮席捲香江，國語流行曲獨領風騷，粵劇受潮流影響，戲班演出相對減少，燕姐與同儕在空閒的日子，更加積極練功，充實自己。她強調，學藝期間基礎打得好，十八般武藝在身，之後埋大班，跟新馬仔、麥炳榮、

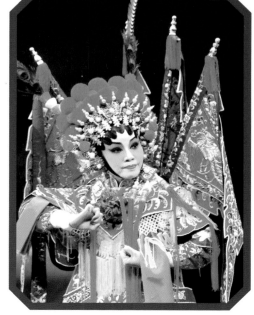

鄧碧雲等前輩同台不會怯場，劇情要唱、要身段、要打、要舞蹈，唱做唸打樣樣交得出，甚麼戲都不怕接，出場不緊張，從容自若，自然發揮得好。

開始踏台板在遊樂場，是時戲班和遊樂場是合約式，一個台期完了，第二班未必馬上衛接，中間常有一兩天空檔，便給新丁「楔期」，看誰人表現好，班主要用人便有機會。

那年三月廿三天后誕，戲班忙於神功戲，人手緊張，正是新人「楔期」的時機，母親幫她接了「荔園」一晚，原是開鑼客串封相，正印是陳錦棠和李紅，台柱有蘇少棠、陳露薇、張醒非，排頭不小。是日開鑼，才知第三花旦失場，提場梁品叫燕姐頂上，當堂嚇壞這個初出茅盧小丫頭，怎可以呢？她急得要手搖頭淚流滿面，一哥陳錦棠走過來安慰她，叫她只管記曲，不要怕，一哥會「睇住」，一哥此番話果然是定心丸，她馬上讀劇本，演的是《雙龍丹鳳霸皇都》，她飾演皇妃，頭場戲要和武生設計害正印花旦，她有一段唱。開演了，武生與三花夾完計，就遲自入場去了，似乎忘記尚有下文，燕姐覺得不對，她該唱的還未唱呀，連忙拖住對手返回台口，唱完她的一段曲才入場。散場後，一哥稱讚她醒目，不亂陣腳。燕姐回想起來，也覺得自己夠膽量，正因為基本功夠穩，出台有信心，不怯場，自然記得該做甚麼。

第二晚演《洛神》，二邊不肯反串，又是燕姐頂上，一哥不用她扮老，做個年輕太后。

第三晚演甚麼忘記了，只記得角色做仔，娃娃生。一連四晚順利演出，一哥對母親說，可帶她入「啟德」，母親覺得她經驗未夠，仍留在荔園兩個月，然後才過檔「啟德」。

開始埋戲班就做二幫花旦，燕姐多得有班主為她接戲。那時「仙鳳鳴」二幫有任冰兒，

「大龍鳳」二幫有高麗，「碧雲天」二幫有梁鳳儀，大班有汝叔（梁汝）、照叔（李榮照）接班，落鄉做戲，她穩坐第二花旦。七二年她埋了林家聲的「頌新聲」班，任二幫。

做神功戲，燕姐認為是磨練經驗和增長知識的好機會，偷師學藝此其時也，每次落鄉，特別是離島，戲班居停數日，日間無事愛開枱打麻將，或飲茶傾偈，前輩如四叔（靚次伯）、波叔（梁醒波）在麻將要樂的時候，心情輕鬆愉快，晚輩在旁斟茶遞水，有問例必有答，唔明講到明，燕姐受教最多。

花旦之中，大碧姐（鄧碧雲）最肯教人，「你做錯了，她會即時罵你，罵完就教你，甚至做給你看，教到你識做。我認為大碧姐是最好的前輩。」

大班是很難的，幸有汝叔（梁汝）、照叔

桃花女

謝瑤環

說起前輩，很多晚輩都怕麥炳榮，榮哥擅演武戲，台上威風凜凜，雙目炯炯有神，被他雙目一瞪，小輩就嚇得失魂落魄，那還敢開口講話。燕姐在「大龍鳳」就曾經「衝撞」過，有場對手戲，有一唱段應向正印文武生唱，她卻向小生唱了，當下知道「撞」了，入場唯有戰戰兢兢向榮哥賠罪，還好榮哥沒有怎麼罵，但叫她向女姐（鳳凰女）講句道歉。見女姐，她更加不敢，膽顫心驚如何是好呢？大師兄林錦堂仗義，拉她到女姐箱位，一口氣代燕姐統統說了，女姐一關輕易又過了，她衷心感謝堂哥。

戲班傳統長幼有序，輩份分明，禮不可沒，義不可無，師門不可辱，這些道德規範，行內謹守不渝，燕姐慨嘆現今風氣沒落，新一代難以遵從了。

班身二十年有餘，一直做二幫，梁漢威鼓勵燕姐「上位」。那時李寶瑩息演了，吳君麗演出不多，正印花旦唯陳好逑，燕姐覺得該是時機了，然而，「上位」不是由自己決定，要行內認同，觀眾接受；為了登上正印之位，她一年不接班，全副精神放在一齣戲，由劉洵擺橋，葉紹德執筆，編寫新劇《花木蘭》。八七年，燕姐自組「金輝煌劇團」首次在新光戲院登場，演她的開山戲寶《花木蘭》，合作演出者吳仟峰、朱秀英、任冰兒、阮兆輝、廖國森。成功連演三日，尹飛燕穩操勝券。

擔任正印花旦至今三十年，燕姐沒有停步，期間為提昇自己，演出之餘也涉獵導演和製作，與梁漢威合作、自導自演的《孝莊皇后》以及《胡笳十八拍》均令人深刻難忘。近年的《武皇陛下》更親自製作，此劇靈感源自早年梁漢威的《盛世梨園》，燕姐曾演武則天，對武皇一演傾情；紀念從藝五十週年，唱平喉的「武則天」也收錄入碟。這齣戲，在她心中構

思已久。

心中構思要付諸實現，必須為它創造條件，燕姐的優點也是她的藝術追求，就是肯思考、創新意。演唱會，燕姐也要創意，五場個唱場場新款，放煙花、盪鞦韆、旋轉舞台，應有盡有。唱腔，師傅教的會保留，自己的新歌就不時變化，每次演唱都度到更好。維護聲線，她仔細研究保護嗓子的方法，每句曲去找出它的抖氣位，一句十個字，可以有五個抖氣位。她曾經失聲，更深刻體會儲備聲音的重要，必須想方法發掘自己的聲音所在，如今但見燕姐似有用不完的聲和氣，怎麼唱都不費力，她自稱並非聲音條件特別好，而是肯思考，肯鑽研，探究出適當的發聲和護聲方法。

製作一台戲很艱難，不單是記曲那麼簡單容易，由劇本到人腳、音樂、分場、布景、道具、服裝，以

《胡笳十八拍》

至出場位與音樂位的配合，一點不能馬虎，所有工作包攬上身，《武皇陛下》一劇籌備兩年，所費精神、體力、時間無法計算，金錢更不可計較。

辛辛苦苦搞一台戲的得著是甚麼？「演到自己想演，做到自己想做，是最大的滿足，這個戲，沒有人可以代替，它展現了我和我所追求的藝術。」但是，「如阮兆輝所說，要求那麼高，製作那麼複雜，除了你自己，將來有誰演出呢？這個戲怎傳承下去？說的也是道理。」這問題的確費思量。

說到傳承，燕姐不禁稱讚她的徒弟八妹（卓區靜美），雖是業餘，卻非常認真，師傅所教謹記在心，表演中規中矩不失禮。她說，不管專業或業餘，學藝最緊要是有心，有心自然想盡辦法去學，沒有心，縱有名師指點，金石良言不外耳邊風，裝不進心裡。過去兩年，燕姐擔任油麻地戲院粵劇新秀演出計劃的藝術總監，給新秀排了不少戲，對於新秀，她有何看法？

「有些很有潛質，肯學，雖然學了未必做得到，演出仍有距離，但至少方向是跟對了，不會背道而馳，台上表現不錯，再下些功夫必有成績。也有些只想做不想學，喜歡自己發揮，那就有問題了。她指出：「一般年輕人都不願思考，有樣學樣，知其然不知其所以然，不問前輩為何這樣做，但求自己模仿得到。」

燕姐對「影帶學戲」、「手機學戲」非常反感，她說錄影帶是給演員自己看的，回顧那裡做錯了、做不好，心裡記住下次要修正；跟錄影帶學戲，對的未必學得好，錯的跟著照錯可也。師傅在面前教，沒有用心聽，沒有跟著做，取出手機錄像，以為看錄像就會做，既沒

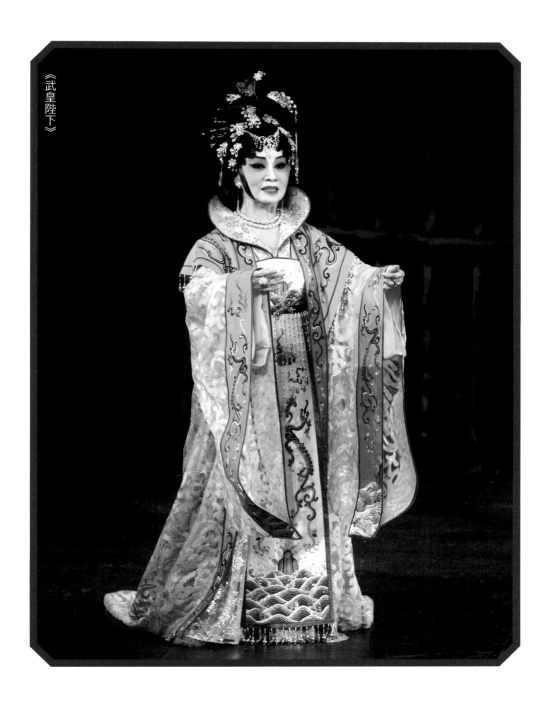

《武皇陛下》

有把師傅看在眼內，亦太高估自己的能力
了。新秀演出機會愈多，這個現象愈趨嚴
重，因為太忙，沒有時間排戲。」

燕姐特別提點新人，現時觀眾看戲
已漸變為偶像式，新人容易被掌聲所害。

「聽到掌聲，不要沾沾自喜，要認清掌聲
背後的意義。更要分析自己的心態，演出
是為了台下的掌聲，還是想做好戲？演
出為滿足一時之快，還是要做終身職業？
無論將來的路怎樣走，要懂得珍惜目前
的學習環境，學到的東西永遠屬於自己
的。」

香花山賀壽

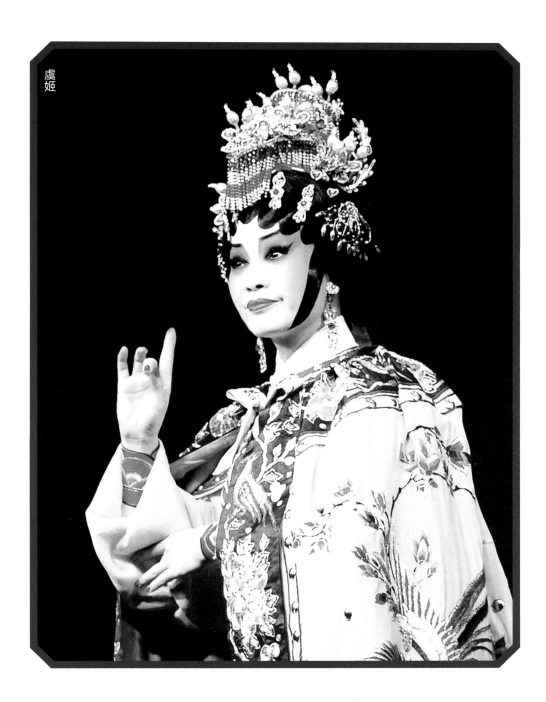

虞姬

文千歲【文武生】

文千歲（黃富華）────────────────

叔父是名伶黃千歲，妻乃名旦梁少芯。幼年習藝，神童班出身，蕭浦雲啟蒙，受藝於黃滔。成名於七十年代，走紅粵劇圈，曾參演電視電影。唱腔尤其出眾，唱碟無數，影響遍及兩廣地區。

2019年編演福音粵劇《挪亞方舟》。2010年退出舞台，移居美國，以粵劇傳福音。

授徒：游龍、黎耀威、千珊

榮譽及獎項：香港特區政府民政事務局嘉許獎章2007

自傳：《千歲演義》2018

每次演出，要有假想敵，要跟敵人比拼，惟其如此才有自我要求的動力，有信心才會贏。

文千歲在戲班長大，幼年常在飢貧交迫的日子中，父親在「新艷陽劇團」做下欄，當個小腳色養不了家，賴母親含苦茹辛日夜勞動，兩兄弟才得活命。他自言學識少，因為沒有讀書，想學戲也交不起學費，一個機緣，在普慶戲院三樓的演員宿舍，來了一位落鄉小武蕭浦雲，見他有潛質，免費教他排場戲。他那年七歲，在開山師傅雲叔的指導下，摸進戲行的門檻。

每日五時起床，雲叔教他由谷魚開始，然後一字馬，練好腿功和手力。到京士柏公園練聲，用的是傳統方法，帶一支齊眉棍，一個壽星公煉奶小空罐，罐底穿個小洞，找個空曠地方，束上腰帶，齊眉棍一頭頂住大石，一頭頂住腰間丹田位，身體用力衝前，用牛奶罐焗住個口，呼氣叫合尺，聲音從小洞直穿出來；叫到聲音上去幾層樓都聽得到，上舞台沒有「咪」都唱得到。雲叔熟悉很多排場戲，第一個教的是《大鬧青竹寺》的「打和尚」排場，接著是《斬二王》、《平貴別窰》、《殺忠妻》等等，很多排場戲都是這時候學的。有了腰腿功，雲叔認為條件還未夠，要他跟北派師傅學翻筋斗。雲叔要他學的，都是小武行當的基本功。

那個年代，有些戲班師傅仍然以舊式「師約」教徒弟，父親為兒子成材，簽了兩年半師約，把他交給竇師傅。在極度嚴厲的培訓下練得一身好本領，捱完艱苦的學藝過程，為師傅賺夠了錢，師約滿，兩不相欠。

普慶戲院是大老倌的殿堂，戲院開鑼，他在音樂池看，薛覺先、上海妹、半日安的《胡不歸》他看到全套會唱。單單會跟住唱是不夠的，他遇到貴人，黃滔師傅肯教他，和小他一歲的何麗嬋一起教，由梆黃體系教到全套粵曲規格，要他先讀工尺譜、學排子，唱中州話，全本《大送子》都懂得唱，最後還教他音樂，使他學會粵曲的全盤知識，對以後的演藝生涯非常重要。基礎打好了，教第一個戲是《萬里琵琶關外月》，第二個戲《一年一度燕歸來》，接著是《香銷十二美人樓》、

《桃花扇》

《隋宮十載菱花夢》、《胡不歸》、《大鬧青竹寺》，統統都背熟了，滔叔就替他們兩人接天光戲學習踏台板。

「至此我才明白，滔叔為何教我不要急於學唱曲，他要打好我的音樂根底。原來根底紮實了，唱曲好像順手拈來，甚麼曲在手都會唱，慢慢有所領悟，自然發展到唱腔。黃滔師傅是我恩師，他從藝八十多年，一百零一歲才回歸天國，一生藝與德都受人尊敬，他所教的，我一生受用無窮。」

入行做戲起藝名，叔父黃千歲很有名氣，侄兒黃富華就叫小千歲，希望以叔父為榜樣，不過班中人仍習慣叫他華仔。他開始踏足舞台年約十歲，正是五十年代伊始，粵劇漸走下坡，有班主成立「神童班」藉以刺激票房，一九五四年四月四日兒童節「人之初劇團」成立，三十名四歲至十四歲兒童包括小千歲、何麗嬋、紅霞女、宋錦榮、小上海、小潘安等在普慶戲院演出，經過兩三年的舞台實踐，這班小演員脫穎而出，小千歲也開始發展自己的演藝，落鄉、走埠，從一件水衣開始，一個箱一個箱的把自己的戲服儲備起來，那一代粵劇人的生涯，他一一經歷。

小千歲這個藝名用了十年，年齡不小了，有一天，曲王吳一嘯給他改名文千歲，並寫了一首新曲給他，曲名《秋來葉自飄》是紀念去世的妻子，又取出六、七首曲送給他，他永遠記得一叔語重心長的一番話：「華仔你記住，廣東大戲是唱做為主，你做文武生，不是靠打，是靠唱。」一叔叫他回頭望，薛覺先前輩唱功非常好，否則不會有薛腔。四大天王小明星、徐柳仙、張月兒、張惠芳以唱成名；新馬仔、何非凡以星腔為基礎，加以改良，創出

自己的風格。他對華哥說：「文武生沒有唱功就不是文武生，正印花旦要有好唱功才是正印花旦。你有好聲，要磨出文千歲腔，要人跟隨你的唱腔。」

承一叔指引，文千歲以唱腔行走粵劇舞台六十多年，今天看見新紮文武生偏離這個路向，多練打，少練唱，他覺得粵劇獨有的特質被忽視了，他說並非要粵劇一成不變，文武生必備的功夫汲取京戲套路，的確豐富了身段表演，打的表演容易搏掌聲，但觀眾只見做得到，不知有沒有做好。他指出，粵劇以唱做為先，前輩名伶名劇，都離不開唱和做，薛覺先的《胡不歸》不在話下，由排場改編的：新馬師曾與芳艷芬的《王寶釧》，羅品超與李翠芳的《鳳儀亭》，靚少佳的《馬福龍賣箭》和《西河會妻》，幾位前輩都有很好的武功底子，但他們的戲不是打得好而出

《挪亞方舟》

名的。

由武打說到穿戴，他發覺年青演員經常著錯裝，「其實每件服飾都有它的作用，例如大靠背後的四支令旗，除了在戰場上下達命令，也用作護身，防背後冷箭，把子功之「背旗擋槍」是有來由的。做《殺忠妻》，祥哥以傳統白戰衣、水髮出場，為的是方便尾段反身後翻的跌仆表演。頭盔和服飾是人物身份和性格的表徵，且與劇情相連。周瑜戴的是紫金冠，大將風儀；呂布貪功貪色，頭戴黃金碧玉冠、大雞尾，身穿虎頭靠、虎頭靴；王允巧用連環計，送他一頂珍珠冠討其歡心，呂布之後出場便改戴珍珠冠。《鳳儀亭》有「獻美」排場：刁嬋色相迷人，呂布一見傾心狂態畢露，口呆目瞪之際，美人臨別回身拗腰，搖搖欲墜之姿，害得呂布情不自禁，馬上伸出雙手欲摻扶，以致傾身向前推倒酒桌。所以說，如果明白身上穿戴的作用，便知道這場戲該怎樣做。」

再說排場戲，《天姬送子》最出色者當數三叔白玉堂，有一年，八和專誠請三叔從三藩市來演《天姬大送子》，由黃君林講解，給年輕演員做示範，結果演完之後沒有幾個演員跟著學。他嘆息有些傳統程式已失傳，例如登壇點將有「祭旗」排場，手下持斗方旗「走南蛇」，走不好會踩人腳踭，前仆後仰亂作一團。當年華哥由堂旦做到手下，就跟陳小漢一齊走南蛇。如今下欄忙過正印，誰會花時間跟你排這種戲。

文千歲上位也有奇遇，當時粵劇不景氣，班主何少保設法挽救市場，準備搞雙班制，每晚兩班兩部戲，劇本不夠用，適時華哥有空檔，便叫他到大嶼山寶蓮寺找南海十三郎，問有沒有新劇本。原來十三叔有看文千歲做神功戲，十分欣賞，當下對他說：「我有個劇

本叫《燕歸人未歸》，三小時左右，文武唱做都有，很適合你做。你上位的時候一定要有自己一套首本戲，十三叔送給你，不要同我講劇本費。」華哥滿懷感激帶著劇本回家，後來經班主商議，他把劇本讓給前輩麥炳榮和鳳凰女，他兩位做壓軸，潘一帆為他寫第一部開山戲《征袍還金粉》，和李香琴拍檔演出。雙班制頭炮演出兩個新劇，又有梁醒波、靚次伯、劉月峰助陣，票房告捷，文千歲由此上位。接著的開山戲有：蘇翁編劇的《白龍關》，花旦吳美英。秦中英編劇的《蘇東坡夢會朝雲》，花旦汪明荃、梁少芯；《唐宮恨史》花旦盧秋萍。阮眉編劇的《南俠展昭天祥》花旦梁少芯；《荊釵記》花旦汪明花月情》花旦尹飛燕。葉紹德編劇的《文荃。還有楊智深全新編寫的《桃花扇》，花旦陳好逑、鍾麗蓉。這些都是有唱有做

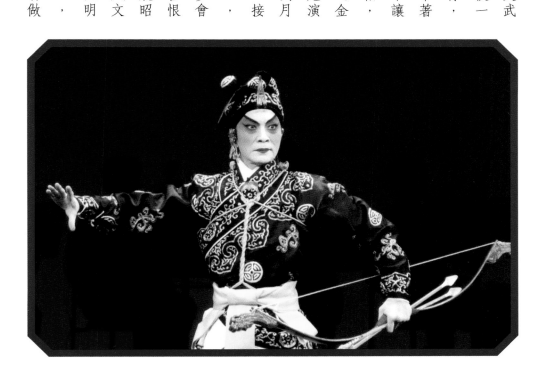

的好戲，他特別欣賞半途出家的汪明荃，戲面非常好，包大頭很美，她也是高要求的人，希望《荊釵記》可以重演，演得更好些，可是華哥表示已經收山，機會難逢了。

進入千禧年，華哥和芯姐夫婦同心做傳承，二零零一年開辦「千歲粵劇研究院」，無私地將自己所有教授學生，傳承藝術之餘，於他們而言亦是溫故知新，教學相長。十年耕耘，學生有成人有孩童，從六歲、八歲入門，到會考、出國讀大學，看著他們成長，這些學生以後還會做戲嗎？華哥說這並不重要。「我們以父母心教兒女一般地教，讓他們在成長過程中接觸到粵劇，學好了，將來一定有用。他們所學的不僅是舞台上的表演，也學會自信、公平、包容和體諒，還有更多的是中國傳統文化的禮教，做人處世的道理。」他總結十年付出，得的多失的少，人生到了這個階段，應要有新的內容，讓生命發出更多華采。

學院結束前，華哥編劇撰曲及製作的福音粵劇《挪亞方舟》上演了。自從信奉了基督，華哥的生活態度有重大改變。

「信了主，我學會寬恕，心裡就坦然。遇到不合理不公義的行為，我覺得憤怒，便讀聖經，從聖經得到啟示，我平心靜氣地想，那些人因為無知才會這樣做，於是我便原諒他，不再氣惱。」信仰改變了他，通過他彰顯人性的善良、生命的美好，使他活得快樂。

回顧過去幾十年的藝海浮沉，他淡然說：「一切都是虛的，名氣會被遺忘，曾經擁有的、教的，都留下一點成績，對自己、對這個行業總算有了交代，他好想在餘下的生命找尋更多更好的東西。《挪亞方舟》是另一階段人生的依傍。

趁我狀態尚好，急流勇退，留給觀眾一個美好印象。」大半生獻身粵劇，演的、唱

離開香港八年，舊地重遊，他覺得戲行扭曲了，以前演出貴精不貴多，現在粵劇粵曲百花齊放，演出多到難以置信，但缺乏藝術支持，市場是個假象。寄語他的徒弟學生：「有爭強好勝的心，是正確心態，每次演出，要有假想敵，要跟敵人比拼，惟其如此才有自我要求的動力，有信心才會贏。比拼的是藝術，要公平競技，不針對個人，暗裡傷人更加要不得。」他又強調：粵劇的優良傳統應該留下來，年青演員學排場，最好按傳統，不要創造現代新排場。

文千歲沒有忘本，他承認自己始終是粵劇人，以粵劇傳播天國的福音，意義更為弘遠；此時此刻，服務教會和天倫之樂成為他生活最大的享受。現階段無意上舞台，希望保留形象，大家記住他年輕俊美的樣貌，記住他身段瀟灑的舞台丰采。近期回香港，出版自傳《千歲演義》，並和芯姐灌錄粵曲唱碟，包括《李清照與趙明誠》、《琵琶記》、《平貴別窰》、《平貴回窰》四首曲，足證華哥對粵劇沒有忘情，他的藝術生命沒有結束。

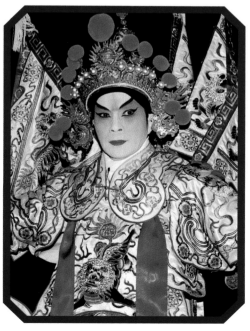

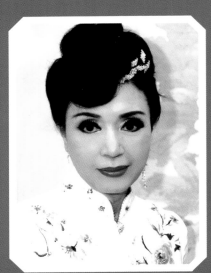

王超群【花旦】

王超群 （王瑞群）————————————

學藝於譚珊珊，工刀馬旦，以《紮腳劉金定》一炮而紅。八十年代星馬走
紅，九十年代回港發展，文場武戲俱佳，為當代著名花旦，夫婿黎家寶（文
武生）。2006年拜史濟華為師，藝術再上層樓。
榮譽及獎項：2010香港藝術發展獎「年度最佳藝術家獎」

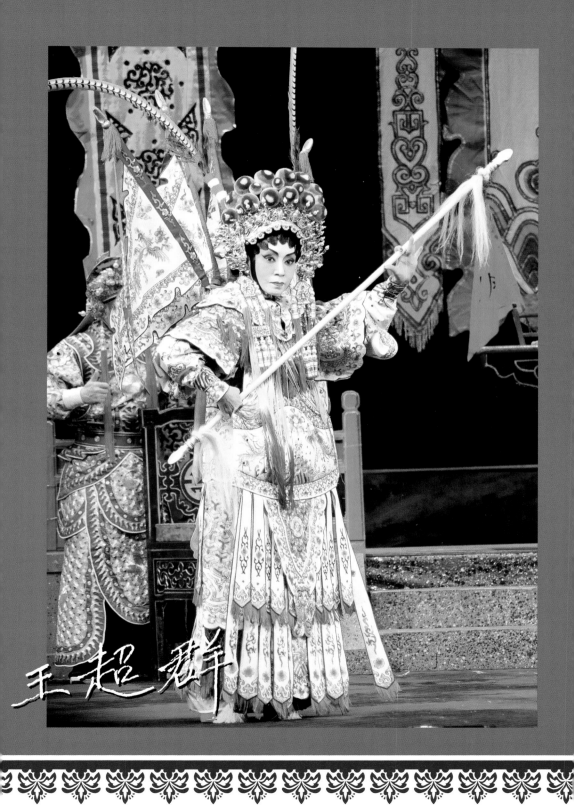
王超群

做戲沒有無師自通的，
老師就在你左右身旁，
每個上台做戲的都是老師；
視而不見，是自己的損失。

花旦之中，王超群是最不愛交際應酬的一個，她自稱性格內斂，不會講話，講多錯多。

在她的字典裡，只有一個「做」字，是實踐派，她說與其天花龍鳳說三道四，倒不如把時間和精神留給自己練功、學戲。時至今日，她仍覺得自己有太多不足，要爭取時間去學、去想、去研究。「學無止境，活到老學到老」是她的人生指標。

群姐對粵劇的熱愛也許與生俱來，自小看粵劇電影十分著迷，看見同自己年齡相若的馮寶寶，小小年紀會做戲，身手這麼好，心裡很羨慕，很想自己去學戲。讀完小學，急不及待跟男花旦譚珊珊學藝，同時在「金印粵劇學院」練基功，又隨劉永全習唱腔。花旦的基礎不單止台步和身段，還包括踩蹻、水髮、古老排場，傳統技藝甚麼都要學。勤奮用功的群姐愈學愈有興趣。

帶她入行的是新金山貞，一些小型班沒有自己班底，有戲做才請人，小班神功戲她從梅香做起，做得多做熟了，有機會就做大班，期間做過「雛鳳鳴」、「頌新聲」的三、四花

旦。那一年大碧姐去美國，帶同陳嘉鳴和王超群演出，第一次走埠登台，體驗到戲班生涯的辛苦，辛苦中又有樂趣，而且從中學習很多，逼人成長。返香港後在啟德遊樂場阮兆輝、吳美英的班做二花，那時美英姐已是知名武旦，看她演劉金定，披靠背旗身輕如燕，著三寸蹻鞋跳躍自如，每次群姐在台上用心仔細看，默默記住，回家跟住練，後來終於有機會用上了，可以說她的一套「蹻」是向吳美英偷師的。

七十年代粵劇並不好景，一年中起班不多，根本不能生活，群姐轉到「金冠酒樓」做舞蹈員，跳中國舞。某次簽約往澳洲墨爾本，在一娛樂場所表演節目，做折子戲兼跳中國舞，很受歡迎，老闆請她留下來簽長約，繼續做節目，同時教授中國舞蹈。她覺得那種生活環境適合自己，工作又穩定，原打算就此安居樂業，說不定

《鳳閣恩仇未了情》

落地生根做做移民。可是天意要群姐回歸粵劇，在澳洲做了三年，忽然母親出事，她來不及考慮匆匆飛返家中，之後再沒有回到澳洲了。

香港粵劇沒起色，王超群跟黎家寶闖蕩星馬，其時許多紅伶大班都在星馬走埠，憑甚麼與人爭鋒呢？寶哥問她有甚麼首本戲或耍家本領，她直率表示沒有，想起學過劉金定這個角色，寶哥就叫她演《紮腳劉金定》，沒有人做的她做了，觀眾喜歡，看得開心，就是她的機會。一齣《紮腳劉金定》做足兩年，主要拍檔除了寶哥還有田哥新劍郎，當然還有很多劇目，「那時年輕，記性好，日日讀劇本、背新曲；又揼得苦，穿起大靠練蹻功，愈練愈得心應手。」在星馬十年，果然磨練出踩蹻的耍家本領，首本戲《劉金定》之外，還有《穆桂英大破火龍陣》、《樊梨花三戲薛丁山》等。繼吳美英之後又一位「刀馬旦」登上粵劇殿堂。

紮腳戲的由來，相信與女性纏足有關，舊時的紮腳戲都是文戲，紮腳演出展示女性婀娜多姿的身段，後來發展到武場戲，紮腳便成為一種「絕活」，非要艱苦鍛鍊不成功，除了消耗很大體力，其苦在於痛，要忍得痛，紮住雙足走路都痛，何況要打！而且要堅持不間斷。

別以為演出完可以擱下，擱一段日子就廢武功了，日後再練，重頭來過，重頭痛過。

因為太辛苦的緣故，現在很少人學了。能有此本領的，前輩有余麗珍，目前有吳美英、李鳳、王超群，新秀僅有御玲瓏。她表示：「踩蹻這一門，相信很快會失傳。想學也要有條件，必須身輕，功底好；我看見合條件的年輕花旦，曾嘗試游說她學蹻，結果都是耍手擰頭。說真的，若有人要學，我會無條件教她。希望有傳承。」

八十年代，葉柱請群姐和文千歲組「千群劇團」，原名王瑞群改藝名王超群，取發音

響亮又有自我鞭策的動力，以「武旦」掛帥，劇目除了《王寶釧》、《梁祝》就是《劉金定》、《虎虎將將美人威》、《戰袍還金粉》以及和文千歲開山的《李剛三打白骨精》等武場戲。班底有尤聲普、阮兆輝、任冰兒、李鳳、蕭仲坤、賽麒麟，可謂人強馬壯，也曾一度輝煌，但始終敵不過市場衝擊，粵劇在那個年代一蹶不振。

無論演出量是多是少，群姐認為堅持練功是理所當然。「演台好戲要等機緣，練功夫則由自己做主。」她家住沙田，例行每天午後黃昏，日影西斜時份，就揹著刀槍把子上山。屋後一帶是山谷幽壑，往後山的小徑空氣清新，環境清靜，找個開闊的地方落腳，揮刀舞劍無人騷擾，練聲練氣又不會騷擾人，與大自然一起，輕鬆自在，比排練室不知好幾百倍。長年累月

她堅持每天練功，不分春夏秋冬，除非打風落雨，否則群姐一定在山上消磨到日落。這種生活模式，對群姐來說已成為習慣，沒有什麼事情比練功更重要。

她說：「我不聰明，所以要將勤補拙。我希望每演一部戲，除了自己有足夠時間練，還要有足夠時間排；劇本不但要熟讀，還須用心鑽研，不時請教前輩，一個戲無論演過多少遍都不會十全十美，還有許多可改進的地方。演出之前要胸有成竹，上台才能揮灑自如，得心應手。」

戲行捱了幾十年，到了今天，人生進入另一階段，孩子成才，沒有經濟負擔，夫婿寶哥也退休了，她的人生觀有所改變，少了一些憂慮，多了一些理想：「挑好戲來演，為藝術而演，對自己要求高些，對人期望多些，工作已不單是為錢，為自己的藝術提昇。」

她認為一個演員不應局限自己的戲路，演戲演人物，忠奸善惡都嘗試，人無絕對，壞人有他善良的一面，好人也有逼於無奈的惡行，要看環境和多方因素。戲曲故事有平凡小女子，也有大時代大人物。每個角色的人性和心理都是複雜的，也是具挑戰性的。她表示現在體力和氣魄都不如從前，少做武場，多做文戲，開山新戲《青樓夢》、《郎心如鐵》等都以唱為重，開場唱到散場，展示唱功。目前新秀演員難負擔沉重的唱段，群姐說原因是不懂得把握「抖氣位」。

她又舉近期演出比較突出的角色──現代戲《毛澤東》的妻子賀子珍。「她隻身遠走蘇聯，夫妻分隔數十年不見，直至毛澤東死了，年邁體衰的賀子珍回國，出現在靈前一幕。

此情此景，我不斷揣摩當時那種又愛又恨的感覺，我是革命軍人，要控制激動的情緒，扶著拐杖依然挺起胸膛，但顫動的雙手流露出內心難以抑壓的悲慟。」

群姐擔任油麻地戲院藝術總監，接觸新秀演員，她認為教學相長，自己也得益不少，因為教戲先要充分理解劇情，熟悉每個人物的演法，以前沒有想過的，現在重新思考，要完全掌握演出的竅門，自己有分寸才可以教人。她教人要投入，不要將重點放在生旦身上，梅香也是個人物，不是出台行行企企咁簡單，做丫環和做兵不同，做大戶人家或零落門庭又不同，肯投入戲情，「妹仔」也可以做到有戲份。

她勸諭新人要用心「睇人做戲」，光看錄影是學不到的，影片錄不到細膩之處，看不到「竅妙」之處。她自己當日做三花給寶姐李寶瑩「拉辮尾」，就向她偷了不

了師。「做戲沒有無師自通的，老師就在你左右身旁，每個人出台做戲都是你的老師，許多人視而不見，是自己的損失。」

其實現在的新人很幸福，甚麼課程都為他們設想了，都請專家來教；戲行有重要演出，甚至派錢給學員買門票看戲，不過肯入戲院的還是沒有幾人。這個現象，群姐說改變不了，要他們有了經歷，自己體會。

她排的都是老戲，選角選適合人才，盡量以平等機會給新人發揮所長，選戲也選雙生雙旦人物眾多的群戲，俾更多新人參與，人人有戲份，互相激發，擦出火花。《飛上枝頭變鳳凰》、《珠聯璧合劍為媒》、《一劍雙鞭碎海棠》、《風流文士戲宮花》，四部戲對新人來說都是新戲，是很好的學習機會，希望舊戲有傳承，不要盲目跟風去創新。

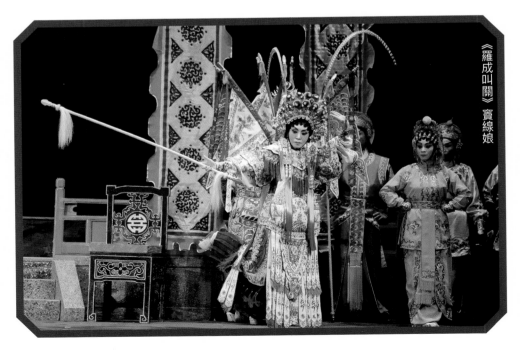

《羅成叫關》賣線娘

她又指出，油麻地戲院有些不好的風氣，觀眾捧偶像，掌聲跟演員，不管你演得怎樣，一出場就鼓掌，新人很容易被掌聲沖昏頭腦。演員也有問題，人人想做小生花旦，武生丑生鳳毛麟角，人才不平均，粵劇很難健康發展。

最後群姐對新秀的忠告：「不可自滿，真話要接受。」道理易明，實踐可不容易。

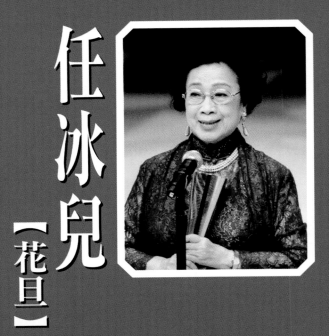

任冰兒【花旦】

任冰兒

幼隨堂姐任劍輝入班學藝，「新聲劇團」出身，由梅香做起，歷「新聲」、「仙鳳鳴」、「雛鳳鳴」三代。粵劇、電影皆與任姐形影不離。有「二幫花旦王」的美譽。夫婿石燕子（文武生）。
自傳：《金枝綠葉──任冰兒》2007
榮譽及獎項：香港特區政府民政事務局嘉許獎章2007
2011香港藝術發展獎「傑出藝術貢獻獎」

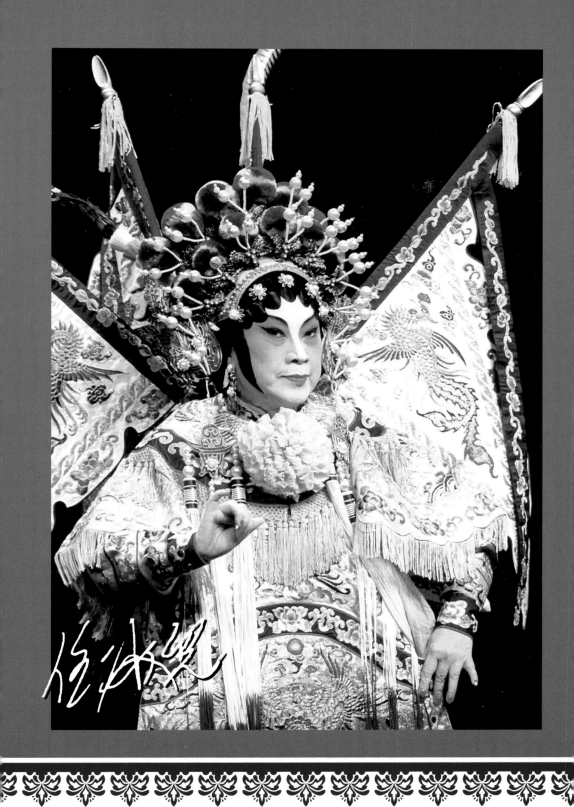

以前好多師傅教我都是無私的，
我沒有學得多少本領，
拿出來教人是報答師恩的一種方式，
至少任姐沒有白教我。

任冰兒自小跟在任劍輝身邊，幾歲就來澳門，在任姐的戲班中長大，澳門清平戲院、香港利舞台、高陞戲院、普慶戲院，任姐在那裡她在那裡，任姐的箱位就是她最熟悉、最安全、最好玩的樂園。任姐教她做戲，帶她出身，在任姐的提攜下，走紅大半個世紀，至今年逾八十，仍未有人取代她，「二幫花旦王」之位穩如泰山。

媽媽叫她去澳門跟堂姊，希望學得一技之長傍身，但任姐不想她做戲，送她去讀書。可能因為任姐的關係，她覺得自己也是吃戲行飯的，故無心向學，天天到戲院連。一次任姐出埠去了，適逢何非凡和鄧碧雲在南灣遊樂場做戲，她擅自央求凡哥未婚妻筱曼霞，讓她試下出台做個梅香黌，只是行行企企，已經十分開心。任姐回來得悉此事，既已踏過台板，只好應允帶她入「新聲」，邊做邊學。那年她十一歲，任姐要她從低做起，由梅香起步，當年她和譚倩紅是任姐門下一對小宮燈，兩小無猜，交情非淺。細女姐在戲行一步步上位，她追隨任姐學藝，待人處世以任姐為師。在家稱任姐「阿姐」，她年齡最小，乳名「細女」，因

此「阿姐」、「細女」便成為二人班中暱稱。

得自任姐真傳，細女姐的粵劇造詣和做人態度，帶著任姐的影子。她說：「自有記憶以來，阿姐就陪在我身邊，食住起居都在一起，她已成為我生命的一部份。記得十歲那年出麻疹，阿姐十分擔心，做戲都不安樂，又不放心我獨自留在家裡，叫工人不用送茶送湯服侍她，專門在家照顧我，天天帶我看醫生，餐餐茶瓜、黃糖送飯，想我快些好起來。每晚我等到她散場回家，聽到她的聲音才肯睡。那種細心關懷，噓寒問暖，我到現在不能忘記。」

任冰兒由梅香做起，穩打穩扎，一步步晉升到二幫。她班運亨通，許多大班都爭相聘任，她各方面的藝術造詣毫無疑問可上位正印，但是她寧願留在任姐身邊做二幫。從「新聲」到「仙鳳鳴」、「雛鳳

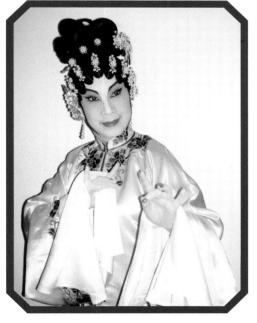

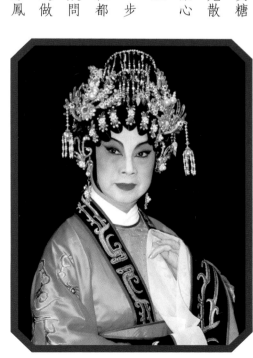

鳴」，稱三朝元老，以至後來梅雪詩的「慶鳳鳴」、「鳳和鳴」，都離不開她。她表示，習慣在任姐的護蔭下，萬事有她擔當，正印花旦要獨當一面，怕壓力大承擔不起；況且二幫唔憂做，做多過正印，何樂而不為。

說起來，任冰兒的二幫位不是藉任劍輝的關係擢升的，鄧碧雲和黃千歲組班時，碧姐對任姐說：你這個小妹子整天依傍在身邊不是辦法，總有一天她要自立，不如早些放她出去闖天下，撞了板回來還可以跟阿姐，讓她跟我做二幫吧。她是這樣上位的。聽了碧姐的勸告，任姐就放她出去闖，一闖就闖出禍了，細女姐和勝哥石燕子談戀愛了。

在戲行，石燕子是有名的「浪子」，那年她才十九歲，任姐的擔心是可以理解的。阿姐說她：「明知是一堵危牆，為甚麼還要『椿個頭埋去』？」細女反駁：「我『俟左埋去』，或者危牆就不倒呢！」戀愛中的人總是盲目的，細女姐不管任姐的反對，決意出嫁了，任姐雖然一度很傷心，仍出席他倆的婚宴，最終接受了現實，姊妹情誼不改；而石燕子和任冰兒成為戲行的模範夫妻，也是任姐可以告慰的。

儘管細女姐已具備正印的條件，但她一直以二幫自居，婚後曾有一個時期，夫妻檔到新加坡起班，包攬正印文武生花旦，回到香港又重歸任姐旗下當二幫，偶然石燕子起班她才會擔正印，也不多，只做過幾台戲。

當時她花了一萬多塊錢，為自己的戲班縫製一堂七彩膠片台口大幕，以充排場。後來石燕子過世，她又不打算做正印花旦，台口大幕放在戲箱中已不管用，留著礙地方，棄之又可惜，不過用了幾個台，還是新簇簇的，於是對班中人放聲氣，如有人合用，廉價頂讓。「雛

「鳳鳴」的佈景主任權告知，八和粵劇學院第一屆畢業生、女文武生衞駿英出道幾年，已冒出名堂，她領導一班八和畢業生組成「鳳翔鳴劇團」，最近接得新界棚戲的台腳，戲棚不同於新界各會堂有公用大幕，非要自置台口大幕不可，任冰兒的台口大幕，最適宜就是頂讓與「鳳翔鳴」。

細女姐得悉這班是八和栽培出來的新秀，扶掖後進也是她的本份，於是把台口大幕送給「鳳翔鳴」，分文不取。衞駿英為此非常感銘，領得大幕後，將「任冰兒」三個膠片大字拆去，重新釘上更大的「鳳翔鳴」三個七彩膠片大字，從此順利開展她的事業。

對於扶掖新人，細女姐的確不遺餘力。其後衞駿英應香港區域市政局邀請演出，點演劇本有《碧血寫春秋》和《帝女花》，邀請資深前輩任冰兒、蕭仲坤、賽

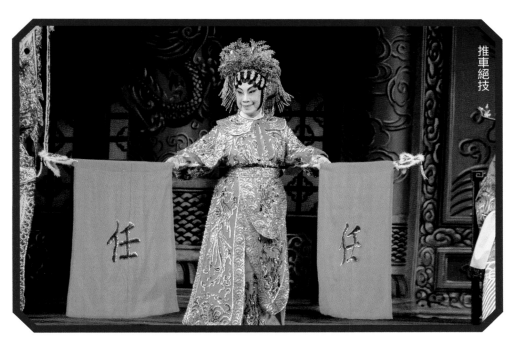

推車絕技

麒麟助陣，細女姐欣然答允，並義務兼任戲劇指導。林家聲的《碧血寫春秋》任冰兒有份開山，《帝女花》更是與任劍輝在「仙鳳鳴」一同演出，衞駿英經她指導，表現更為出色。

白玉棠的徒弟何志成及余麗珍首徒王超群，合組新班「藝群劇團」，邀前輩阮兆輝做小生、任冰兒做二幫花旦，在深水埗南昌戲院演出五天六場，兩人皆樂意玉成好事，還有擔任正印丑生的朱秀英，那台戲廉收戲金，以表推動粵劇栽培新秀之用心。

林錦堂徒弟陳麗芳初出茅廬，組「新麗幗劇團」在香港大會堂演出，文武生何偉凌、小生阮兆輝、二幫任冰兒，丑生文寶森、武生蕭仲坤。劇目有《帝女花》及《倩女幽魂》。論資格和造詣，任冰兒遠勝芳仔，但她本着扶掖後進的心，任何新紮師姐初挑大樑做正印，她不論角色願替新秀跨刀，因而備受歡迎爭相聘用，這也是她屈居二幫演出比正印多的原因。

李寶瑩徒弟尹嘉星將移民外地，臨別和女文武生李秋明想做台好戲，兩人班身尚嫩，阮兆輝和任冰兒拔刀相助，一個屈就副車當小生，一個退而任幫花。細水姐回憶當時情，道出她和輝哥兩個都是熱心腸，凡有新人上位，實力不夠，或面臨困境，他們就會義不容辭拔刀相助，希望可以幫助新人。她說：「扶持後輩本來是我們應該盡的責任，粵劇要人承傳，以前好多師傅教我都是無私的，我學藝不精沒有多少本領，現在拿出來教人，也是報答師恩的一種方式，最低限度，任姐沒有白教我。」這就是任姐教她的承先啟後的道理，她實踐了。

一九八八年「雛鳳鳴」改組，董事只有龍、梅兩人，合作十餘年的同門朱劍丹、言雪芬，接波叔的朱秀英都不能再做下去，細女姐一度請辭被挽留，保留自由接班的優先權。

朱劍丹數月後組「金鳳鳴劇團」自任文武生，在沙田大會堂演出五天六場，正印花旦尹飛

燕，丑生朱秀英，二幫花旦任冰兒，小生阮兆輝，武生蕭仲坤，言雪芬客串演出。

朱劍丹自己挑大樑做文武生，正是考驗自己實力的時候，她沒有憑藉雛鳳鳴的餘蔭，仙鳳鳴戲寶沒有一套在自己的新班中擔綱演出，然而班中人有義氣，除了朱秀英和任冰兒是舊同僚，幕後團隊包括中樂宋錦榮、西樂朱慶祥、武術指導李少華、任大勳、提場師爺梁曉輝、舞台監督葉紹德等，全都是「雛鳳」現役工作人員。據說德叔在雛鳳鳴日薪一千，他有心義助朱劍丹，不計酬勞，「利是」任封。細女姐說：「以前戲班人都是義氣兒女，現在就難講了。」

細女姐自謙無本領，其實在行內備受尊崇的就是她的本領。出道以來，參演許多大小劇團，演出無數經典劇目，聘為御用幫花的都是巨型班，演盡任劍輝、白雪

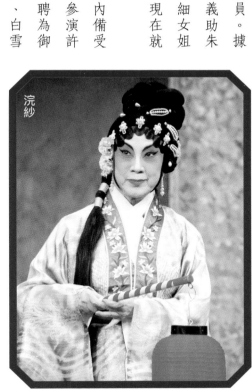

浣紗

桂玉嫦

仙、林家聲和多位名伶的開山首本戲，也造就了她個人的經典角色。《紫釵記》的浣紗、

《無情寶劍有情天》的桂玉嬋，由年輕演到年老，爐火純青，至今無人超越。《再世紅梅

記》的絳仙、《帝女花》的瑞蘭，俱是性情中人；《辭郎洲》的大娘、《英烈劍中劍》的龍

家節，是正氣角色；《白兔會》的大嫂、《燕歸人未歸》的東齊公主，則是反派人物；她不

圍於角色之忠奸善惡，演來入木三分。

　　她還有一樣行內公認的看家本領，就是「推車」絕技。當年澳門「新聲劇團」第三屆

班，武生王靚次伯由「太上劇團」跳槽過來，他的「坐車」功夫，早已為班中人公認功夫一

流。「新聲」開鑼演「封相」，推車的是正印花旦陳艷儂，靚次伯為求合拍，曾多次指導陳

艷儂「推車」功架，細女姐那時年紀雖小也「識寶」，每次排戲都從旁偷師。陳艷儂推車本

來已經好使得，經四叔指點，她的「推車」配合四叔的「坐車」，成為戲行一絕，無人能出

其右。陳艷儂與任冰兒同班共事多屆，也曾執教她這門絕技，所以「推車」亦有高深造詣。

自陳艷儂去美國定居之後，班中一致公認任冰兒的「推車」絕技為全行第一。

　　一九四八年「新聲」散班，任冰兒躍上銀幕，在《好女兩頭瞞》影片中演出，演員陣

容：白雲、上海妹、半日安、林妹妹、任冰兒、方錦濤等，初上銀幕已獲好評。其後二十

年間共拍了近二百部電影，以古裝片為主。她最緬懷的是一九五三年公映的《三喜臨門》，

「三喜」指結婚、彌月、新居入伙，三件喜事聯合宴客。此片根據細女姐與勝哥的戀愛故事

而拍，片中的結婚場面，剪輯自五二年結婚的紀錄片。

　　一幌眼幾十年過去，任姐去世已近三十載，細女姐亦步入耄耋之年，奉獻舞台一生，情

懷始終未變。早前仙姐一聲號召，任冰兒馬上接令，二零零五年《西樓錯夢》，零六年《帝女花》、一四年《再世紅梅記》、一六年《牡丹亭驚夢》、一七年《蝶影紅梨記》，任姐的戲寶，依然由她做二幫，舞台上的春香、絳仙⋯⋯後生做到老，真是不可思議。

生而為戲行人，她強調要飲水思源，尊師重道，做戲尤其重戲德，是任姐所教，任姐的照片她一直放在錢包裡。認識細女姐的人都知道，她重情義，輕名利，從來不出風頭，與世無爭；對人和藹可親，處處替人設想，謙厚自重，全無老倌架子。「人人說我安份、不強求，其實我年輕時也曾好勝，不過阿姐在我身邊不時提點我，令我明白到，做人強求、好勝，只會令自己不開心。」她，使人想起任姐。

任冰兒與龍劍笙

何偉凌【文武生】

何偉凌 ————————————————

叔父乃名伶何非凡。幼隨凡哥入「非凡響劇團」，由梅香起步，學花旦行當，以羅艷卿、鳳凰女為師；後轉文武生，何非凡有意收為入室弟子傳授衣鉢，不意英年早逝，何偉凌追隨叔父腳步，盡演凡哥戲寶。

七十年代粵語片式微，粵劇市場更低迷，她曾經同時做五份工維持生計。「兒子出世，初時我好偉大要做好媽媽，只在阿叔開的六榕齋舖工作，不接戲；但家庭經濟漸感壓力，後來便什麼都做。荔園、啟德遊樂場、新光戲院、平安夜總會，只要適合的、時間許可的，無論是花旦、特約，甚麼崗位都做。有時在新光收工，有人叫去鯉魚門做天光戲，做得就去做；沒有演出時，齋舖收爐到雀會開夜工。有得捱，總比沒有工開好得多，有人想捱都沒得捱。」艱難時期，為人母親的偉凌姐捱得非常辛苦，也反映了那個年代粵劇人為生活掙扎的辛酸。

花旦轉文武生，乃現實環境使然，當時花旦多、競爭大、上位不容易，加上她身栽較高大，生育後日漸發福，不宜再扮演纖細的小姐佳人，找文武生拍檔也不容

《紫釵記》

易，於是想起凡哥曾建議她轉做文武生。「我是個不進取的人，從未想過做文武生；因為做花旦靚，又比做生舒服得多，阿叔說做花旦沒前途，叫我不要浪費時間，我覺得他是有道理的。」她承讓了梁綺蓮的一個衣箱，開始重新學步，學小生的身段做手台步，學唱平喉，從頭來過，非常不容易。

凡哥有意栽培姪女做接班人，有日對她說：「來跟我住，畀兩年時間，教你唱，唱到留得住台下的人，你就成功了。我當時有點半信半疑，阿叔話教我，即是傳衣鉢給我，高興都來不及哩！」

何偉凌搬進何家大宅，做其入室弟子，凡哥準備教她唱功竅門，把凡腔藝術傳授給她。

可惜天不從人願，才住進去不久，凡哥便出事，證實患了喉癌，連馬灣那台戲都未做便住進醫院，前後不過一年多便去世。

天意難違，何偉凌只嘆自己無福份。她是個不走運的人，七九年阿叔準備去越南，帶她走埠做第二花旦，她好開心，還置了戲服，怎料準備登程越南就打仗。一場中越戰爭打散了凡哥的計劃，走埠不成，凡哥叫姪女轉文武生，準備兩年時間教她，可是上天沒有給他兩年時間，凡哥懷著未了的心願撒手塵寰。

一九八零年十月何非凡逝世，何偉凌未能繼承他的藝術，卻繼承了他的衣箱，正式轉做文武生。「所謂做乞兒都要有個兜，自己有子女負擔，那有本事置戲裝，恐怕要儲一世才可以做到那個位。阿叔死前囑咐，把衣箱留給我，即是我要繼承他的衣鉢。」所以偉凌姐每穿起凡哥的戲服，便有一種自我鞭策的動力，要好好地做，好好地唱，「雖然不容易唱出凡腔

75

的韻味，至少我應該唱得好些。否則好像辜負了這一身戲裝。」

偉凌姐反串做文武生，當然辛苦，沒有叔父的指點，只好靠自己，她勤力地站虎度門看老倌的演出，觀摩、模仿、吸收；每日天未亮就跑上天台練聲。「那時好恨自己，恨聲底不夠厚不夠實。托賴那時業餘唱局多，同閨秀唱歌即是練習開聲，不停開局不停練聲。」說起來，她要多謝梁品，無論什麼班，有小生位都將她交出去，羽佳、南紅的「慶紅佳」也做小生；荔園、啟德，日日不同戲碼，焗住做，尤其是啟德浸了好長時間。她跟任大勳練把子，日學起霸、馬蕩子，穿高靴走圓台，著靠走邊，每日練功，這個勤力老倌就這樣邊做邊學，日捱夜捱，終於捱出頭來。

轉眼何非凡去世三十多年，「凡腔」另有格調，起伏跌宕大，節奏感強，問字取腔不困於規格，有自成一家的神韻，學他的唱腔殊非容易，當今擅唱凡腔的無幾人。偉凌姐承認自己唱不好凡腔，但想演好阿叔首本戲，《雙仙拜月亭》、《情僧偷到瀟湘館》、《碧海狂僧》、《梁山伯》等等。當年一齣戲可以做上一頭半個月，何凡非的「狗仔腔」唱到街知巷聞，一句「飄紅、飄紅，人在那方……」人人朗朗上口；現在環境不同，五日六場一台戲，偉凌姐繼承了凡哥的每場不同劇目，市場掛帥，文武生甚麼戲都要做，沒有自己的一家。何偉凌至今仍向著目標走，她說：「學無止境，八十歲亦有得衣箱，心願還是演凡哥的戲。學，就算沒進步亦要學，不可以倒退。」這不能不說是來自凡哥的能量。

吳仟峰 【文武生】

吳仟峰 （吳展泓）————————————

學藝於陳非儂，拜顧天吾、陳鐵英、劉洵為師。擅唱薛腔、演薛派名劇。18
歲出道即任文武生，梨園僅此一人。七十至八十年代走紅。曾參演電影、電
視，為香港當代著名文武生。

授徒：吳嘯天

和前輩做戲有壓力，必須先下苦功，提昇自己的技術，才能和對手配合。經過這樣的合作，從前輩身上學習，逼自己進步。

仔哥吳仟峰是香港六十年代的書院仔，在新法書院好好的讀書，十四歲那年忽然學粵劇，很認真地拜著名粵劇小武顧天吾為師，要正式入門學戲。

仔哥一家人都喜歡看大戲，祖母更是高陞戲院的常客，自小跟祖母「打戲釘」，看得多心動了，好想學，但父親是生意人，希望兒子讀飽書，繼承父業發展生意，學戲怕會影響學業，絕不肯答應。可是仔哥心意已決，設法說服父親。顧天吾是父親結拜兄弟，有日趁顧老師來家中作客，乘機央求父親讓他跟顧老師試學一下，終於動搖了父親，給他還個心願。

顧天吾為了這個學生，要找地方上課、練功，很費周章，所以把他推薦入香江粵劇學院跟陳非儂師傅，學院有教材，有課程，循序漸進，學了基本功，顧老師再行跟進。仔哥由基功開始，壓腿、踢腿、走圓台、跳大架、鑼邊花、南派把子，再學排場戲。學院人才多，那時候，師姐有李寶瑩、鄭幗寶、同期有年幼的李龍、李鳳，後來有關婉芬、李芬芳等，每過一段時間就演折子戲，大家有機會實習。

嗓子失而復得，仔哥重新學用聲運氣，有了寸度，掌握了發聲技巧，愈唱愈好聲，對自己一把聲無須特別禁忌，飲食亦沒有戒口，他的論點是：「聲係賤，要多唱、多用，不要『錫』聲。但一個人總有盲點，我亦不例外，最怕小病，傷風咳嗽和感冒最影響聲線，所以要知道自己弱點在那裡，就保護那裡。」

復出舞台，和師姐陳好逑組「頌千秋劇團」，在「利舞台」、「新舞台」演出。其後六年，仔哥馬不停蹄到新加坡、東南亞各地走埠，做劇場也做街戲。頻密的演出，一日兩戲的磨練，純熟的薛腔演繹，使吳仟峰在梨園界冒出頭來。

一九八二年自組「日月星粵劇團」，該班牌為琴姐恩師盧海天所有，得琴姐允許，仔哥從此以「日月星」班牌演出至今。那時粵劇不好景，「大龍鳳」、「慶紅佳」

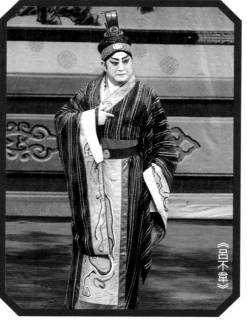

《呂不韋》

等大團實行改制，一晚兩個班演兩齣戲，每齣戲縮減至兩個多小時，以一張票看兩班兩戲作

招徠，務求吸引觀眾入場。發起成立八和學院的琴姐很苦心，為了第一屆畢業學生有機會舞

台實踐，以「日月星」班牌，每晚先讓學生演出，再由老倌壓軸演出，有一段日子，用這方

式帶新人。

其後仔哥和謝雪心、尹飛燕、羅艷卿，以及很多年輕花旦都有合作，他的經驗是：「和

前輩合作才能提高自己的水平，和前輩做有壓力，必須先下苦功，提昇自己的技術，才能和

對手配合，經過這樣的合作，從前輩身上學習，逼自己進步。」

仔哥擅唱薛腔，一直鑽研薛腔，很有心得。他喜歡的名曲很多，舉《璇宮艷史》和《壯士

悲秋》為例，這些曲是薛覺先狀態最好、聲音最好的時候唱的，唱到很高子。「學薛腔要學他

前期的腔，後期就不要學了。他灌錄的唱片如《冤枉相思》、《前程萬里》、《嫣然一笑》，

你聽聽他的反線中板，完全是『滿腔』，學唱功就是學他這些。」他又指出：「現在很多人說

舊曲不好聽，其實是錯的。例如學《南袍惹桂香》那支慢板，一板一字，十分工整，沒有腔要

怎麼唱？其實有些很簡單，例如「飄零猶似斷蓬船」一句，不用唱講出來就可以，「慘淡更如

無家犬」，「犬」是拉腔；真要學唱功就要學《南袍惹桂香》，這些曲沒有腔就唱不了。」

除了薛腔，仔哥也喜歡凡哥的「凡腔」和祥哥的「新馬腔」，為甚麼呢？他說：「因為

薛腔有兩個弱點，一是南音，一是乙反，所以他的曲很少南音和乙反，最長的南音就是《姑

緣嫂劫》。提到南音，我認為沒有誰比祥哥唱得更好，祥哥每支主題曲都是用他自己的首本

唱南音。凡哥和祥哥唱乙反都很好，凡哥的『跳立』特別好，很漂亮，我從這兩方面補薛腔

的不足。所以我先唱好自己的薛腔,知道弱點在哪,就從另一方面補救。」

凡哥本身聲音質素好,可以唱很高音,祥哥有用假聲,他全用真聲。你聽他唱《情僧偷渡瀟湘館》那段多,丹田不夠力就唱不到,不能用真聲,要用假嗓來幫。「用真聲來唱難很

『打掃街』,他的跳立和狗仔腔真的很不錯。」

至於演戲,仔哥不局限自己的戲路,他最喜歡的開山戲是自己寫的《胡不歸》、《夢斷香銷四十年》、明寫的《海瑞鬥嚴嵩》和《金玉觀世音》;至於常演的《梁天來》以及李居《雙仙拜月亭》、《白兔會》、《風流天子》、《光緒皇夜祭珍妃》、《沈三白與芸娘》都是他喜歡的。他擅演官生戲,才子佳人,少武場,他認為「戲以演為主,觀眾入場看演戲不是看翻筋斗,唐滌生的『四大名劇』有甚麼要打的?《白兔會》、《雙仙拜月亭》、《風流天子》都沒有開打。」他坦率直說:「現在看粵劇的人很膚淺,沒有這樣的深度,看不懂演技,只會看耍水袖、打筋斗。有幾多人看過新馬仔、何非凡、任劍輝?未看過真正的好,哪知甚麼是好?」

戲行老倌之中,吳仟峰和吳君麗是稀有的,入行就擔正印文武生花旦」,不過現在環境不同,新人入行大部份都做正印,問仔哥正印的條件,他說:聲色藝全。「聲、色都是天賦本錢,藝要靠自己努力,所謂唱、唸、做、打,首先要練好唱功。」他又指出:「現時粵劇最令人痛心是唱的失準,希望新秀學藝重視唱功,好聲不等如唱得好,聲不好唱功可補救,薛覺先、上海妹都不是好聲的,可以唱得這麼好;所以要學習研究,要唱出感情,唱出味道,才叫唱戲。」

吳美英 【花旦】

吳美英（潘桂妹）————————————————

出身戲劇世家，養父是小生吳尚英，叔父是武生吳漢英。隨袁仕驤、許君漢習藝。工刀馬旦，擅演紮腳戲，六十年代開始走紅，是林家聲的拍檔花旦，1994年加入「鳴芝聲劇團」，與蓋鳴暉合作至今。為當代香港名旦。

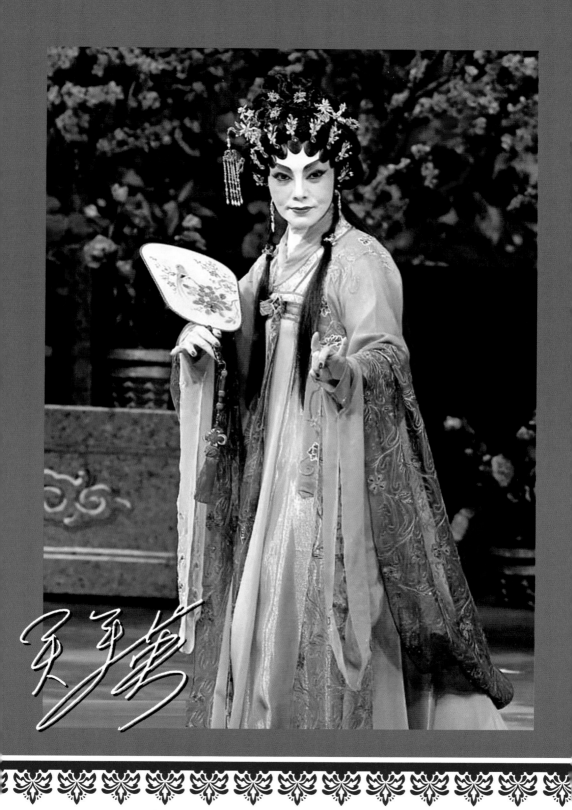

沒有前輩的衣缽相傳，靠的是自我鞭策，一步一腳印，觀眾推我前行。

吳美英自小喜歡唱歌、跳舞、做大戲，好羨慕戲台上的花旦，頭上珠釵雲髻，身上錦繡綾羅，那時的戲服是膠片，燈光下閃亮耀眼，閃得人眼花撩亂，撩亂了她的童心，愛看戲，不愛上學，與書本無緣。曾當演員的父親不贊成她入行，過來人，深明戲班之苦，愛粵劇的母親再看不見丈夫舞台上的丰采，將希望轉移到女兒身上，是時仍在「頌新聲」當武生的叔父也支持她，父親無奈讓她去學戲。

男花旦袁仕驤教她第一個戲是封相。小小女孩最適宜做宮燈羽扇的角色，她有中國古典舞的底子，母親送她去跟許君漢師傅學身段，學絲帶舞、劍舞、小放牛等，主要做舞蹈表演。表現出色，跟師傅出埠演出，去日本演出較多，這樣的表演生涯維持了兩三年，母親認為長此下去基本功不夠，她應該踏台板做大戲。

六十年代初澳門賭船「海上皇后」開業，設有舞台，日場做粵劇，夜場做總會。劇團請花旦，簽了未擔過大旗的美英。當時的文武生有意為難，交出古老戲《劉金定斬四門》，美英上台表演經驗多，但未唱過一台戲，古老戲只有提綱沒有劇本，叫她如何是好？衣箱玉姐（陳寶玉）非常了得，古腔、排場逐樣教她。劉金定全場踩蹺，她天天苦練，排場逐樣學，官話逐句唸，不眠不休，死學死背，第一台戲就這樣一字不差、一句不漏地交足所有排

場，這是吳美英踏台板的第一個經驗，做戲的確是辛苦的。

吳美英年輕漂亮，又好戲，觀眾叫好，夜總會日夜場兼做，生角換了何文焕，有劇本交出，情況好多了，每日兩場，日夜場不同戲，對美英來說每部都是新戲，一天學兩部戲是非常吃力的，而且不斷要有新戲，那來新戲呢？當時戲班每有新劇上演，報章會刊出全套曲詞，唐滌生的《帝女花》、《再世紅梅記》、《紫釵記》等都可在報刊找到，美英每日花兩個小時讀報，記劇本，連對手的曲也要記，沒有音樂，自己清唱，每晚收鑼後，先看明天日場的劇本，不熟讀不能睡，翌日起來一面背曲一面趕日場，讀夜場劇本，如此背曲、做戲為主，演完日場即飯，睡覺為次的生活捱了七個月，終於身體撐不住，病了，胃痛厲害得無法開聲，

《相如追夢》

不能出台，老闆無奈讓她返港就醫，徹底檢查找不出病源，是工作壓力太大、過度疲勞所

致，休息一段時間便復元。粵劇生涯一開始就有難忘的經驗，捱得辛苦，但七個月累積了

五、六十齣戲，這就是她的收穫。

在香港，啟德、荔園、荃灣幾個遊樂場是粵劇的天地，吳美英有了演出經驗，輕易加入

團隊，梁漢威、阮兆輝、羽佳等在這時期拍檔最多，一面做一面學。她的專業被認同，開始

接神功戲，在她的演藝生涯中，她認為神功戲真是學習和考驗的粵劇特有場所。

第一台大澳神功戲是令人難忘的，和文武生陳劍聲合作也是第一次。第一天已有颱風

警報，開演到半場，八號風號掛起，主會叫停，停演的同時也停水、停電，觀眾一哄而散，

戲班急忙收拾衣箱，縛好雜物，眾人睡在戲箱。美英胡亂卸了粧，風雨中摸黑回去租住的棚

屋，虧得母親還摸黑去大街買了碗粉回來給美英充飢，否則就要捱餓了。第二晚，風暴過

去，戲台又在斷斷續續的雨聲中響起鑼鼓，觀眾又來了，好像沒有事發生。大澳每年開好幾

台神功戲，逢二月會拍文千歲，其餘拍不同文武生，她從不同的拍檔得到多方面的經驗。

美英姐說神功戲是好玩的，各處鄉村各處例，各有不同的特色，但也有一定的風險。她

說起另一個難忘的故事，蒲台島的天后廟貼近海邊，每年天后誕，戲棚搭在廟宇之旁懸崖之

上，半邊戲棚懸空，用幾根竹桿撐住棚底，看似危樓。農曆三月臨近風季，天后誕常遇到颱

風，戲棚搖搖欲墜，好不驚險！有一回和吳仟峰搭檔，戲班的船泊了岸，各人行路上山，衣

箱要用繩索吊上山，那日風大，美英和仔哥兩個箱一齊吊到半空，繩索突然斷了，兩個箱掉

進海裡，眾人嘩叫聲中合力把箱撈起，美英衣箱放的是盔頭，雖然浸過水，清洗乾淨還可以

用，仔哥就慘了，他的戲服全浸濕了，飲
過鹹水，繡花線脫色，衣服染成紅一片綠
一片，報銷了，這台戲也白做了。

沙螺灣的戲棚也在海邊，暴風來了，
工作人員馬上拉起帆布蓋住半邊台，擋住
海上吹來的大風，那半邊台仍繼續做戲。
戲棚靠發電機發電，電力供應有限，設施
都很簡陋，演員要點蠟燭化裝，在燭光下
做戲，非常有氣氛。電力不足，還可以用
咪麼？那時的咪也很好玩，全台只有一個
咪，從舞台布景的竹桿吊下，上面有個人
負責拉咪，左邊生唱，拉咪去左邊，右邊
旦唱，拉咪去右邊，生旦對唱，個咪拉來
拉去，根本追不上唱口，台下觀眾聽見老
倌有一句無一句地唱，實在不過癮，但也
無可奈何。後來進步了，改為企咪，生旦
各有一咪，不用拉來拉去了，卻又經常撞
咪，忽然驚雷乍響，難為了老倌，更難為

《漢王天嬌》

觀眾，最後主會肯花錢買無線咪，才根本解決了問題。

落鄉做戲，舞台條件都比較差，演員收了戲金，就要逆來順受，不能有所強求。三門仔的戲棚是最小型的，舞台小得像一張大床，衣箱、樂器、演員裝身都集中在一條冷巷，雖然你逼我逼，戲照做，出將入相一點不馬虎，演員交足戲，觀眾一樣叫好。

美英說，她出身那個年代，在欠缺條件的環境下做戲，大家雖然捱得好苦，但是磨練機會很多，反而學到一身本領。演員要提昇自己，應該多接受磨練。

做戲，美英毫無怨尤，「因為愛做戲，甚麼都不計較，戲金少，做一台戲的酬金不夠置裝，媽媽還要瞞住父親幫我做戲服。想學多些，沒有師傅教，自己早些裝好身，未出場就站在虎度門偷師。」她說自己舊思想，演戲是出於熱誠，當年學戲是認真的，師傅教落，「企」要企一支香，「行」要雙手挽兩桶水、上落樓梯練行路，她就照足吩咐天天練功，練到自己夠耐力和定力。她承認讀書少，教育程度低，看劇本認字讀書，生活上沒有甚麼要求。說到同業競爭，她說全憑藝術上增值自己。

每個階段都有開始，早期美英因為肯練功，武功底子好，主要做武旦，踩蹻的穆桂英、劉金定都是她的拿手好戲。蘇翁寫《白龍關》給她開山，拍檔有文千歲、李龍、梁醒波、任冰兒、賽麒麟，波叔在該劇很出色，有反串，有穿大靠，形象多變，美英自己很喜歡這戲，現在她自己少演，卻成為熱門劇目。慣演英姿颯爽的女英豪，後來轉文場，第一次做「頌新聲」和林家聲演悲情戲《胡不歸》，做病弱苦命的顰娘，竟然不知怎樣令自己流淚，她試過用白花油，預先塗在手心，出場要唱一大段，唱到想哭時，以為用手掩面便刺激淚線，誰

知白花油早已揮發了不湊效。原來哭要練的，為何哭不出來？再三思量終於明白，要代入劇中人，融入感情，唱到傷情處自然流淚。聲哥要求高，眼淚要凝在眼眶裡，保持這個情緒，不讓淚水流出來才真考功夫。

文武兼善的吳美英，演了這麼多戲，她認為無論文戲和武戲，演得好都有各自的美感，正是舞台上展現的美感，才使觀眾留下深刻印象。最鍾愛的是《再世紅梅記》，一部戲演兩個完全不同的人物，是很大的挑戰，她享受這種挑戰。當然她也鍾愛武場，二零零三年她演了個人專場，選演《白蛇傳》、《劉金定斬四門》、《白龍關》等首本戲，那時她已簽了「鳴芝聲」，演武場機會不多，這台戲算是紀念場吧。

一位資深演員，觀眾總期望她有作品

傳世，幾年前她演了全套《觀音得道》，已攝錄作為經典。劇情由公主身份，到修道、出家，求庵堂主持收留，經過「磨鐵針」、「竹籃擔水」的考驗，入了庵堂，先有「書房會」的感情試探，後有皇家放火的逼迫，要經歷「赤腳踩火碳」、「走四門」、「跳火池」，最終得道成菩薩。得道之後，妙善超度父母、姐夫、韋馱成為護衛將軍。眾仙來香花山祝壽，八仙、猴王、三聖母、風雷雨電日月神等來賀，觀音表演十八變，最後劉海灑金錢，福惠眾生，全劇告終。此劇已甚少機會上演，每年華光誕，八和全行演出的只有「賀壽」部份，「觀音十八變」只有「龍虎將相漁樵耕讀」八變，餘已失傳。像這類傳統例戲，美英慨嘆能演的人不多了。如何承傳下去？她說難矣。

當今新秀演員多，這不就是粵劇接棒人嗎？美英姐說：「粵劇要有熱誠的人來接棒。」此話怎講呢？學戲的人實在多，舞台的繽紛，戲行的熱鬧，日夜不分的生活，自由的工作……新秀入行很大吸引，但真正愛戲的人有幾多？「愛粵劇是出自內心的熱誠，因為愛它，明知辛苦不怕苦，明知難學偏要學，不為名和利，不為一時風光，有得做就開心，所以不計較場地，不計較報酬，計較的是觀眾，不是掌聲；演員要同觀眾交流、互動，有共鳴，觀眾推我前行，催我進步。」

從下欄到正印，吳美英是一步一腳印地走過來，花旦上了戲院擔正印，就上位了，沒有回頭路，保持正印花旦的地位不是容易的，要調整自己的心態。數十年來，吳美英沒有前輩的衣缽相傳，靠的是自我鞭策，力求上進。她說做戲也講一命二運三風水，時來運到，自會扶搖直上，而「上位」是要靠實力的。粵劇走下坡的時候，她沒有氣餒，大量拍卡拉OK和

影碟，心裡抱著憧憬和希望，耐心等待時機。

慶幸遇到「頌新聲」，從林家聲身上，她學了很多待人處事的學問。吳美英戲稱為林家聲的「過埠花旦」，每次出埠演出，總是吳美英，原因何在？她說：「大概因為我捱得，出埠演出是辛苦的。那時最多去新加坡，那裡的演出環境並不好，我們要交很多戲，無論舞台條件好壞，聲哥都是一絲不苟的，作為他的拍檔，辛苦之餘也獲益不少。」

加入「鳴芝聲」，劇團發展大，演出機會多，劇目不斷重複演，是學習過程，每次演出的環境、狀態、情緒、感覺都不一樣，一次要比一次發揮得更好。和蓋鳴暉拍檔廿多年，是最長期的伙伴，雙方的默契已經爐火純青。

吳美英演戲有自己的風格，她博採眾長，並吸收越劇的身段美態，唱腔兼具紅線女和白雪仙特

《花海紅樓》

點，配合自己的聲音條件，形成自己的唱腔。她認為演員的價值，在於個人特色，不能停留在模仿階段，個人特色，是要自己領悟和創造的。

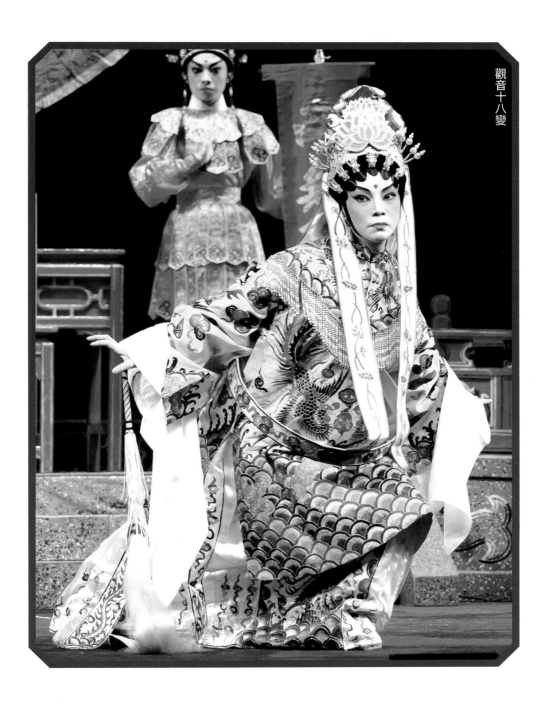

觀音十八變

呂洪廣【武生、丑生】

呂　洪　廣 ————————————————————

生於粵劇之家，父親是前輩名伶呂玉郎，受藝於廣東粵劇院青少年培訓班，
初習生，師承文覺非轉丑生行當。八十年代移居香港，為「鳴芝聲劇團」台
柱，2009年八和粵劇學院重開，擔任課程主任至今。
榮譽及獎項：香港特區政府民政事務局嘉許獎章2011

機會是隨著實力而來的，基礎好，能吃苦，不計較，是立足戲班的基本條件。

五十年代的廣州，粵劇是呂玉郎天下，他的不少名劇已成經典。兒子呂洪廣自小耳濡目染，對粵劇興趣甚濃，唯是父親沒有刻意要他繼承衣缽，他像一般孩子上學唸書。

一九五八年「大躍進」，「廣州市粵劇學校」升格中專，白駒榮擔任校長，劇校等同高中程度，廣哥剛初中畢業，正好銜接，便去報考劇校，成為第一屆學生。其時劇校按傳統粵劇授藝，曲本是工尺譜，行內老叔父教唱，上文化課音樂堂又要學簡譜，所以他是兩者皆通。學習兩年，省劇院開辦「廣東省粵劇院青少年演員訓練班」，挑選劇校的尖子學生培養，呂洪廣是其中一人，同班有小少佳、小筠玉（靚少佳、郎筠玉的兒女）、紅虹（馬師曾、紅線女之女）、陳小莎（陳天縱女兒、陳笑風妹妹）等，很多名伶二代，都是行內未來接班人，班主任是曾三多，負責重點培養。學生全體住校，集中在原外語學院位於東風路的校舍，週一至週六上課，當時該處荒蕪一片，遠離市區，後來作為廣東粵劇院院址，已變成繁華鬧市了。

訓練班嚴格授課，每天早上七時起床，七時半學唱科，除了練聲，老師會教曲式、牌子、平仄、上下句等樂理知識和粵曲格律，他記得第一課教中板七字清，唱官話。九時練基本功，南派北派都要練，一個上午在練功，下午學戲。除了粵劇老師，學校請來兩位名師

自己一生的衣食來自粵劇，
好應該回饋粵劇，作為前輩要身體力行，
推動保育與承傳必須同時進行。

李奇峰生於粵劇世家，父親李鑑潮是戰前「興中華劇團」的編劇，母親呂少紅，是全女班的小武演員，與女文武生馮狄強、花旦郎筠玉是師姐妹。

一九三五年李奇峰在香港出生，三七年蘆溝橋事變後，日本大舉侵華，父親隨戲班在大後方宣傳抗日，眼看南方失陷，母親帶著他和幾個兄弟逃離戰火，跟大隊來到越南。那時不少戲人因此聚居越南，河內、西貢、堤岸等華人地區戲迷多，戲班尚能立足。奇哥在河內唸書，適逢父親好友馮俠魂、楚岫雲夫婦到越南演出，因緣際會成為奇哥的開山師傅，教曉他一些演出劇目。他天賦嗓音亮麗，年紀小小便能演唱拿手的《胡不歸慰妻》、《前程萬里》，九歲被招攬做神童，在西貢的天台班邊學邊做，那時徐柳仙、張月兒常到西貢登台，他受益良多。男孩十五、十六的年齡會轉聲，要暫停唱，落班做下欄，埋了桂名揚和譚蘭卿的班，專做間場的表演。

奇哥出身的年代，粵劇界名角雲集，和平後越南粵劇市場興旺，省港大班都來走埠，他記得堤岸曾有四大班同時開鑼的紀錄，斯時越南戲金高出香港兩三倍，所有大老倌都來起班，往來名伶多不勝數，薛覺先、馬師曾、桂名揚、曾三多、白玉堂、羅品超、靚少佳、葉

超奇、陸驚鴻（陸飛鴻徒弟）、李超凡、李凡風、歐陽儉、半日安、陳錦棠、新馬仔、何非凡、芳艷芬、任劍輝、馬師曾、紅線女、白雪仙、陳好逑、譚倩紅、陳笑風、新羅家權（後改名羅家寶）等，他們那一代的本領，都是走埠得來的。奇哥還記得薛覺先和朱秀英演《姑緣嫂劫》，英姑提攜他入班做下欄，還向提場謝君蘇討了個太監角色。能夠跟著大老倌出場，是最好的學習機會。

二十歲出頭，與家人回到香港，正式拜馮俠魂為師，由低做起。五八年加入「大龍鳳」，其時麥炳榮、鳳凰女掌正印，林家聲做小生，陳好逑做二花，李奇峰做二式。到六一年自己擔班，和余蕙芬一起往檳城，由班政到文武生一腳踢，演出李海泉首本《乞米養狀元》、《肝腸塗太廟》、《魚腸劍》等古老戲。他曾拍過

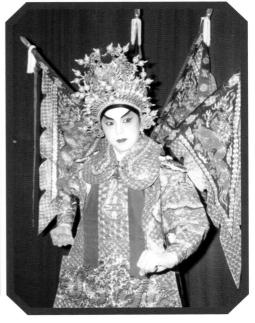

一部潮劇電影《陳三五娘》，是唯一的一次當男主角，六三年隨片登台。話説原是電影明星的余蕙芬，在電視圈認識芳艷芬，非常仰慕芳姐的粵劇造詣，最終拜入師門跟芳姐學戲，在戲行又認識了李奇峰，一生一旦結為連理，白頭偕老，信是一段好姻緣。

林家聲六五年組「頌新聲劇團」，陳好逑擔正印花旦，聲哥力邀李奇峰擔小生，奇哥遂回到香港，其時「頌新聲」成員還有靚次伯、任冰兒和譚定坤（新醒波），他參演聲哥的戲寶計有《情俠鬧璇宮》、《碧血寫春秋》、《雷鳴金鼓戰笳聲》、《無情寶劍有情天》、《林冲雪夜上梁山》、《龍鳳爭掛帥》等。期間奇哥拍檔演出的大老倌還有崔子超、陸驚鴻、馮狄強、譚玉真、徐人心等等，梁醒波最後一台文武生戲，李奇峰和他演出《佳偶兵戎》，波叔和麥炳榮演完最後一晚《刁蠻公主戇駙馬》之後轉邊做丑，成就了「丑生王」。好些文武生、花旦中年發福後，轉個崗位，依然好戲繼續做，梁醒波、譚蘭卿、少新權、半日安曾組「四丑班」。奇哥親歷多位前輩名伶的轉變，他的體驗是：「有料唔憂做。」

除了演戲，奇哥並對對粵劇的劇本、布景、燈光不斷鑽研，力圖改進，他親自炮製了《擋馬》、《獅子樓》等多齣折子戲；為「香港實驗粵劇團」製作《十五貫》、《趙氏孤兒》；參與「雛鳳鳴劇團」的幕後工作，累積豐富的演出和班政經驗。又組班赴美國、泰國、越南及星馬各地演出；與羅家英、李寶瑩組織「勵群粵劇團」，扶掖新人，當中不少學員已成為今日粵劇界的中流砥柱。奇哥也曾帶領劇團遠赴北美洲及歐洲演出，開創香港粵劇團在歐洲公演的先河。

八十年代，奇哥一家移居美國，轉行做生意，他做過酒樓、餐飲、酒店、印刷、超市、小食多種行業，一家開成了，轉手賣出去又開第二家，生意輪流轉，愈做愈大。業務之成功，奇哥說是受戲行啟發，每部戲每個角色不同，有不同的思考，他做班更要考慮週全，每個人物、每個橋段都經過深思熟慮，環環相扣不容有失，數十年戲行累積的經驗，在處理業務上大派用場，不同行業，道理一樣，做大酒店和做小食堂，規模雖有大小之分，管理和組織的思維方式卻是相同的。

多年異鄉生活，一直放不開粵劇，他認為自己一生的衣食來自粵劇，應該回饋粵劇，因此早就計劃退休要回到香港，盡有生之年為粵劇做一點事，這個決心，沒有人可以阻撓，於是在六十五歲退休之年，結束了所有業務，舉家回流。

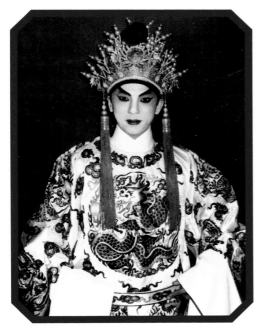

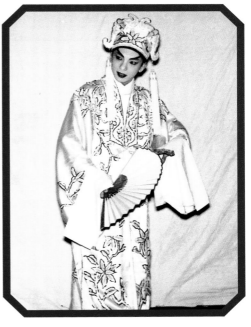

當初回到香港，看見粵劇死氣沉沉的景況，他坦言極之痛心。粵劇出身的李奇峰，也曾經歷粵劇的起落興衰，未見今日的衰敗現象，戲行各自為政，人人只顧「搵食」，缺乏工作熱誠，遑論藝術提升，更沒有創新思維；編劇青黃不接，舞台技術未能與時並進，如此下去，粵劇越來越難做了。他表示：「粵劇救亡，要做的事很多，台前、幕後以至行政人才都需要重新培育，而最重要是提升粵劇本身的質素。」

他創辦「粵劇戲台」，為了以身作則推廣粵劇，曾親自粉墨登場，與女兒李沛妍在其母校衛斯理大學合演一折《花木蘭之代父從軍》分飾父女。「粵劇戲台」先後舉辦多場大型演出，包括經典劇目展演、古腔排場專場，讓戲迷重新認識古老傳統戲。近年積極推動「粵劇新秀演出計劃」，長駐油麻地戲院親力親為。又凝聚一班編劇新手，為他們爭取新劇演出機會。他為培養青年新秀盡心竭力，同時又發掘並保存粵劇傳統藝術，推動古腔和排場，這些粵劇演員必備的基本功，有需要傳承下去。他認為「保育」與「承傳」必須同時進行，才能提升粵劇的整體質素，其最高目標要達致國際水平。

在粵劇改革方面，他成功實行了以下幾項變革：一、改變舞台設施，暗燈換景。二、改變劇團的催傭方式，不開大鑊飯，改為派飯錢。三、適當刪節劇本，縮短演出時間。四、修改傳統劇本，減少重複唱唸和累贅情節。

談到粵劇新秀的前途，奇哥說，作為前輩他已盡了力，新秀的前途靠自己。他認為現代新人最大的缺點，就是沒有勤奮練功。從前他們的一代，練功是自動自覺的，沒有人逼你自己，要上位，就要練功。林家聲是個最佳例子，他到了自己組班當上了正印文武生，

依然風雨不改天天練功，由學戲的第一天到做戲的最後一天，畢生堅持練功，他的舞台成就絕非僥倖得來的。

聲哥生前無條件指導過很多粵劇新秀，可謂有教無類，不少人學他的戲、唱他的曲，但奇哥說：「更重要的是學他的勤奮練功，終身學習精神。」

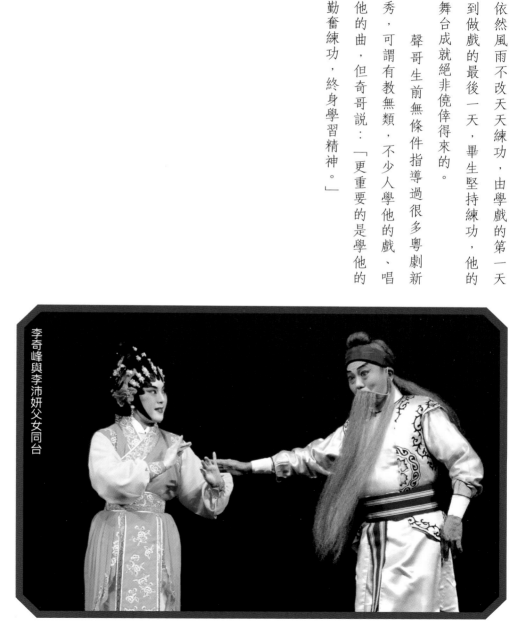

李奇峰與李沛妍父女同台

李秋元【文武生】

李 秋 元 ————————————————————————————

湛江「小孔雀粵劇培訓班」出身，受藝於孔雀屏，擅小武行當。師承陳小漢，鑽研做功及唱腔。前任肇慶粵劇團團長，以一齣移植粵劇《鍾馗》一舉成名。2005年首次來香港演出，以其身手不凡受到觀眾追捧。2013年偕妻黃小鳳（花旦）定居香港，現為香港青年演員中數一數二的紅伶。

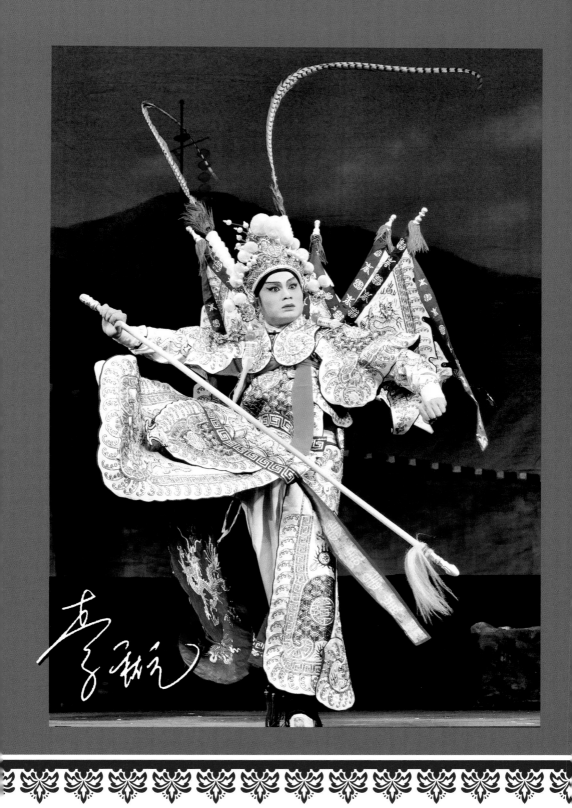

練功，練功，再練功；學戲，學戲，再學戲；讀書，讀書，再讀書。

李秋元先生於湛江粵劇之家，三代戲行人，祖父是戲班老叔父，擅吹口，懂排場，是班中教戲師傅；伯父是演員，父親是劇團頭架，秋元、春元兄弟自然都入了戲行。五歲的時候，父親在信宜市粵劇團，把他帶在身邊，他覺得戲班裡樣樣都好玩，舞台的表演看得好興奮，這是秋元與粵劇最早的接觸。

十二歲小學畢業，適逢湛江粵劇團團長孔雀屏開辦「小孔雀粵劇培訓班」招收小朋友。

那是八十年代末期，粵劇低潮，很多人都不抱希望，孔雀屏卻不甘心，她苦心孤詣，設法培養新一代承傳這古老藝術。她願意獨力承擔，親自教戲，讓孩子免費學習，生活所需由家長負責，劇團成員都支持她，義務當導師，就這樣培訓了梁兆明和李秋元等一班湛江小孔雀。

秋元記得當時招了三十多人，學生集中上課，由基功開始嚴格訓練，清晨六點就「嗌」聲，有個時期間還提早到四點，天寒地凍摸黑起床，到戶外嗌聲、練基功，八點吃早餐，之後開始上課，包括文化課。學武功，有南派也有北派，教北派的京劇老師特別嚴，他認為演員必須有好的武功底子才會唱得好，他教學生沒有耐性，動不動就打，打得厲害，甚至打傷了，有些學生被打怕了，提出退學。練功的確很苦，捱不住中途離開的不少，四年完成培訓，畢業的不到二十人，孔老師捨不得他們離去，便成立「小孔雀粵劇團」，秋元留在劇團

四年才離開。時至今日，一班同學仍在戲行站得住腳的，數不出五個人，他說香港人認識的只有梁兆明、符樹旺和他。可見粵劇人才多難得，儘管艱苦練功，不一定成材。即使練就一身好本領又如何？有位小孔雀女同學，身手非常好，專學裴艷玲的戲，好些男生不及她，可是當時的環境沒有給女武生機會，她就是欠一點運氣，結果熬不住轉行了，非常可惜。秋元說，直到現在，沒見過有她那種功夫的女武生。

問秋元，「打」管用嗎？他說：「對我來說，管用。那是痛的記憶。」不期然勾起他學戲的痛苦回憶。「紮一個架，手擺的位置稍不正確，一棍就打下來，捱了痛徹心脾的一棍，以後做這動作，永遠記得手擺的位置在那裡。」他強調「痛的記憶」，今天來說當然不科學，他們可是這

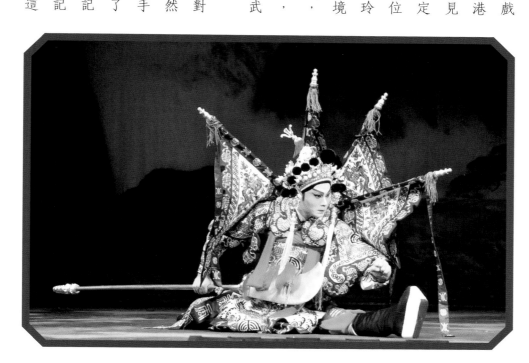

樣熬過來了。

既然熬過來了，入了團，為甚麼要離開呢？「因為看不見粵劇前景，劇團窮，人總要生活呀！」那時父親也轉行了，在上海搞建築生意，他就去上海跟父親做業務，以為要轉行了。

機會找上門來，九八年黃偉坤的「佛山粵劇團」要到新加坡演出，缺人，請他加入。出埠演出比較難得，秋元於是把握機會重出江湖。不久張世傑老師推介入「北海市粵劇團」。翌年曾慧參加「中國戲劇梅花獎」，排一齣《龍母傳奇》需要秋元這般身手配戲。曾慧的梅花獎領了，李秋元自此留在肇慶，一待十三年，由小生到文武生，當團長，奪多個榮譽獎項，成為政協委員，以至作品呈現到香港及海外，可以說「肇慶粵劇團」是他的成長期。

接觸香劇粵劇，他從阮兆輝說起。某日在廣州一個兩地交流的演出，第一次看輝哥做戲，戲碼有《販馬記》、《黃飛虎闖五關》、《獅吼記》。他站在虎度門看，看見輝哥台上入化，簡直世外高人，原來粵劇可以達致如此境界，他的演出深深感動了秋元，傳統劇本演得出神之認真，演技之出色，一位作為示範的前輩，由此激發他對藝術追求的決心。從那次開始，秋元以輝哥為偶像。偶像形而上，高不可攀，以致一次在新加坡有機會同場演出，他心情太緊張，臨場張皇失措，竟然錯過好機會。那場上演《蝶影紅梨記》，輝哥演太師，秋元做梁師成，全劇僅一場有對手戲，一段唱詞本來背得滾瓜爛熟，一想到和偶像台上見，個心就卜卜跳，到了緊張時刻，出到台口，目光相接，輝哥眼一瞪，他頓時呆住了，腦海一片空白，啞口無言，完全不記得自己要說甚麼做甚麼！渾沌間被打發入場，才如夢初覺，羞慚

重道遠，練功更不可鬆懈。

人，輝哥把希望寄托在他身上，他覺得任重道遠，練功更不可鬆懈。

輕一輩到現在仍不停練功的，恐怕沒有幾人，輝哥把希望寄托在他身上，他覺得任

除非不再做演員，否則他會堅持練功。年

要敲一日鐘，做一日戲就要練一日功。」

作。他謹記前輩所教的：「做一日和尚就

天至少練功一小時，已經成為他的日常工

每天練功，直到現在，無論演出多忙，每

他年輕，往後還有幾十年做，所以他堅持

幾廿年，才有一點成績，路還長得很呢。

辛苦好辛苦，不足為外人道。」辛苦了十

選了一條辛苦路，如他說：「練功好

戲，再學戲；讀書，讀書，再讀書。」

「練功，練功，再練功；學戲，學

輝哥的勗勉：

關注，時常鼓勵他練功，到今天他仍謹記

敢面對他。然而自此之後，輝哥對他非常

無地，覺得太失禮，對不起輝哥，好久不

《再進沈園》

《繡襦記》

秋元還有一位恩師，私底下會叫他師傅的，就是他的前輩龍貫天。說起來是因緣際會，

「那年我們參加廣州的一個粵劇研討會，知道旭哥是香港著名文武生，便向他請教。我們一見投緣，旭哥說，這好好的身手，應該展示給香港觀眾，找個機會，趁他劇團演出時讓我亮亮相。」零五年三月，旭哥果真邀請秋元在「天鳳儀」客串一場。「當時我不知道自己能演甚麼，旭哥說只要我把訓練有素的武場功夫露一手，就夠『煞食』了，於是我選了《挑滑車》。」天鳳儀那一屆的新戲是葉紹德寫的《花蕊夫人》，旭哥為了秋元可以參演，特別請德叔修改劇本，加一個趙光義角色給他。兩個相貌近似的演員同台，觀眾認識這個「小龍貫天」就是從那次開始的；之後跟龍貫天演出的有《夜奔》、《蜈蚣嶺》等，都是他的獨腳戲。所以說秋元是旭哥帶到香港的並不為過。

李秋元運氣不錯，幾年間人氣急升，受到香港觀眾追捧。二零一三年來港定居，現時已是年輕一輩數一數二的紅伶，觀眾對他的表演風格已經很熟悉了。他不會忘記旭哥扶上一把的厚義，始終尊敬他為師傅，兩人感情甚篤。

秋元最早給入深刻印象的是小武行當，林沖、武松、周瑜，還有鬚生宋公明、楊偉業的厚義，始終尊敬他為師傅，兩人感情甚篤。

⋯⋯最是印象難忘的是他的鍾馗。

《鍾馗》是國寶大師裴艷玲首本，他夠膽去碰，緣於一個時機。

八、九十年代裴艷玲紅遍全國，是所有劇校學生的偶像，秋元從學藝之初已經深深敬仰裴老師，崇拜裴老師。他直率表示，打從藝校畢業，決心走上這條路，就以裴老師為目標，他把裴老師的戲逐個學，手、腿、站、立、跳、轉、翻，跟錄影片仔細模擬練習，每遇高難

度動作，必痛下苦功，練到形似、神似。

當了「肇慶粵劇團」團長，帶領著一班手足兄弟，肇慶不比廣州大城市，小地方劇團接戲不容易，生活愈來愈困難，要想辦法謀轉機。導演楊樹光提出排個新戲，向他講述當年崑劇瀕臨絕境，一齣《十五貫》挽救了一個劇種的故事，令秋元為之心動，希望一齣新戲能挽救一個劇團。演甚麼戲好呢？當時秋元太太小鳳衝口而出：鍾馗。導演想了想，就拍板了。當年楊樹光在北京「中國戲曲學院」進修，學了裴艷玲兩個劇目，《鍾馗》是其一，劇本收藏了數十年，終於有機會用了！

把《鍾馗》從京劇移植過來，非常不簡單，也備受壓力，「有人以為我挑戰國寶級戲碼，注定要失敗。劇團也沒有經費支持，學戲、排戲，盈虧自負。我豁出去，一力承擔。」

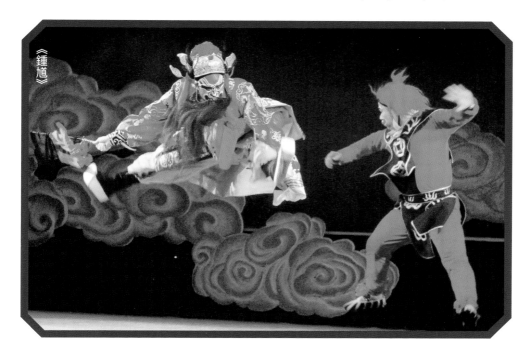

《鍾馗》

廣州首演，一炮而紅，羅家寶稱讚為三十年來最成功的移植粵劇。嘉獎、榮譽接踵而來，劇團也因而獲得一百萬經費支援，添置兩台車，以及批出一塊地建造排練場，實現了「一部戲挽救一個團」的夢想。作為團長，年輕的李秋元難免有些飄飄然；回到現實，鍾馗要演下去，還須繼續琢磨。

「身段、把子這些技巧上的東西都是硬功，可以鍛鍊得到，難的是怎樣演出一人物來。我反覆看影碟，仔細觀察裴老師的情緒變化和身體語言，用心體會。人物的感覺要慢慢摸索和領悟，過猶不及，方寸是最難的，怎樣拿捏寸度？非經千錘百鍊至滾瓜爛熟不可。」

他的鍾馗不斷在改進。每演一次，再看一次裴老師的，就知道那裡不夠好。問他可有向裴老師請教？他反應很快，「當然很想啦！但怎麼敢？在我們這些小演員眼裡，裴老師高不可攀，見上一面也難，除非有人引薦。」有一次他知道裴老師來廣州看戲，連忙趕去，散場後走到後台，經朋友向裴老師介紹：這就是演《鍾馗》的青年演員。裴老師「哦」的一聲回應，看看他，含笑說了一句：「努力吧！」一臉腼腆的秋元心跳得好厲害，半句話也答不上來。和偶像一個照面，已開心到難以形容；晚上睡不著覺；就是簡單的三個字「努力吧」，好像給他打了一支強心針，興奮了好幾天。在李秋元心目中，裴艷玲就是他精神上的恩師，老師的三字箴言，他銘記於心。

零七年十一月，李秋元首次帶著《鍾馗》浪漫的生前死後來港獻演，是為第一個深入民心的戲，其後每次重演，都會加強入物的內心戲，每次都要更上一層樓。這些年來，他演《鍾馗》已有自己的心得，可以作這樣的分析：

演這個戲，先具備三個條件：第一、唱做唸打翻都要過關；二、搬腿，朝天蹬三起三落；第三、一面唱一面完成一幅字。這是戲裡指定動作，是硬功要求。鍾馗的行當，前半是小生，後半是花臉應工，兩個行當的特色都要充分掌握。

鍾馗的故事是虛構的，怎樣揣摩人物性格？讀相關的唐代野史、小說，解構人物，上舞台藝術加工，呈現其人嫉惡如仇，對朝廷不抱希望，到陰間批判善惡，尋找公義。劇中包含兄妹情、兄弟情、憤世嫉俗之情，獨是不沾愛情，秋元認為，加入愛情就會破壞鍾馗形象。

《鍾馗》之外，《武松》是秋元另一個創作劇。

「這個劇寫了很久，一直在猶豫演不演？怎樣演？用南派還是用北派？曾再三思量，粵劇的武松必須有南派，不能光把

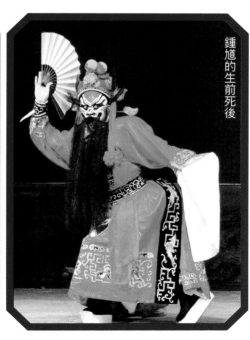

鍾馗的生前死後

裴艷玲搬出來，該硬橋硬馬的就要硬，該演身段的就要演，要做到乾淨利落不拖沓。〈獅子樓〉要保留南派手橋，〈哭靈〉要保留南音，戲中保留大段粵劇唱腔……思路不斷調整，劇本不斷修正，盡量融通南北戲劇的表演特色。一年多了，這個高難度的戲終於落實下來，經過這個學習過程，我自己也有很大提昇。」

由於功底札實，小武是秋元所長，但講到最喜歡的戲，原來是《夢斷香銷四十年》，羅家寶是他學習對象。陸游一生，愛情事業兩失落，空懷報國之志，枉有愛國詩人之號，人生多跌宕，再進沈園，對景難排，往事只堪哀。這種情懷，秋元仔細玩味，無異給自己的人生多上一課。文戲比武戲更難演、更耐演，內心感情表現於細微的動作中，須反覆推敲琢磨，理解當時政治動盪、文化變異對詩人的影響。領會古人心境殊不容易，這部戲也是秋元努力學習的目標。

為求唱功提昇，他正式拜陳小漢為師。「師傅經常來看我做戲，一面看一面做筆記，演完第二天就逐點逐樣給我分析，那裡做得不好，那裡可以怎樣做更好。」那時B哥身體差，甚少出門，喜歡人去家裡探望他，一講就大半個鐘。「師傅告訴我，不是每個字都可以問字取腔的，有些腔勉強跟字走就不好聽，他給我示範，一面說一面唱。我怕他累，他卻愈講愈精神。」足見B哥對徒弟期望之殷切。雖然秋元沒有學B腔，但B哥教了他很多唱腔技巧，使他獲益良多。

正當盛年的李秋元，藝術之路雖然遙遠，他目標明確，理念清晰，找對了方向就勇往直前。「肇慶粵劇團」面臨改制，沒有把握應付市場經濟的衝擊，結果他決定離團，回復自由

身，選擇來香港發展，不覺已經五年。

來香港，有他熟悉的觀眾，憑他的身手，不愁出路；但是，他的第一目標不放在市場而放在學藝，他知道香港粵劇的「寶」是甚麼，他要學老戲，從前沒有機會學的《馬福龍賣箭》、《金蓮戲叔》、《西廂待月》……能學多少是多少，尤其要學阮兆輝的戲，希望學他爐火純青的表演藝術。學戲不一定為了演戲，他明白繼承傳統而後創新的道理，古老的東西可能有糟粕，學懂了可以去蕪存菁，認識一齣戲的來龍去脈，對日後的創作很有幫助。

社會轉變，潮流興衰，在時代巨輪下被推著走，年青演員會感到迷惘，李秋元認為是無能為力的，只能做好自己，最重要的是藝術增值，必須不斷充值，才能保值，使自己立於不敗之地，不會被潮流擊倒。

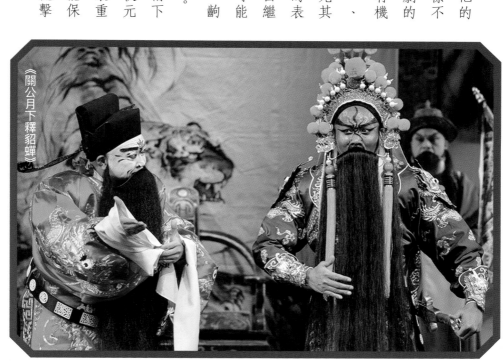

《關公月下釋貂蟬》

李 鳳
【花旦】

李鳳（李德貞）

幼年與兄李龍隨陳非儂、吳公俠學藝，工刀馬旦，擅演紮腳戲。童星登台，
又參演電影、電視。七十年代在星馬走埠成名，1991年自組「豐華粵劇
團」，樹立武旦形象。目前演戲與傳藝雙線發展。
授徒：飛鳳兒（曾素心）、歐凌風、何麗翎
自傳：《姹紫嫣紅看李鳳》2010

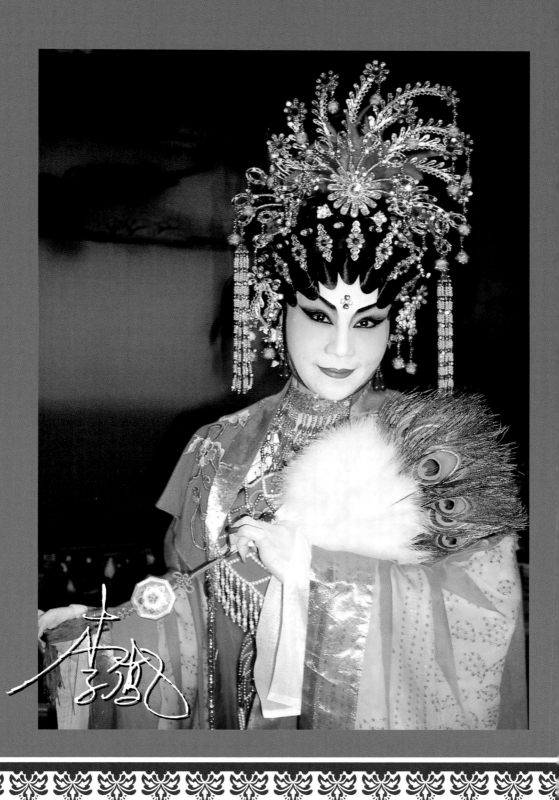

少時練功，今時養功，長期保持實力，藝術永遠長青。

是母親對粵曲的情意結，造就了一雙兒女的藝術事業。

李家書香門弟，父親在廣州經營生意，業務興隆，生活富裕；熟料政局驟變，母親先來香港安頓家當，李鳳與兄長李龍隨後偷渡來港會母，從此母子三人相依為命，與留在大陸的父親二十年後才得相見。

母子三人行，家庭經濟並不寬裕，母親除了送兒女入學校讀書，還要為孩子將來的生計作長遠打算，她認為一個人除了有學識，還需要一技傍身，有過人之長。在廣州她是個標準薛迷，看見薛覺先舞台上的丰采，心想粵劇也是不錯的出路，於是把孩子送到陳非儂的「香江粵劇學院」，付每月三百元的昂貴學費，個別授課。當其時香港一般人不過月入一、兩百元，母親花大量金錢投資在孩子身上，期望他們學有所成，將來有好前途，這一片苦心，李鳳非常明白，也非常感恩。今天她在行業中找到自己的人生目標，找到快樂優悠的生活方式，最要感激的是母親把她帶進這個多采多姿的戲曲世界。

李鳳回憶學院的印象：「香江粵劇學院」位於銅鑼灣怡和街，是一幢五層舊式唐樓，進門經過一道長長的走廊來到大廳，就是學生每天上課練功的地方。大廳中間是個小舞台，比平地高出一梯級，雖然面積不大，那時小小的個子，站上去很有登台的真實感。母親帶著她

不追逐名利，就活得快樂。這也是她的「養功」秘訣。她現在的生活：吃喝、玩樂、做戲、唱歌、教學生，每天過得十分充實。

份屬前輩老倌，她怎樣傳承藝術呢？時代不同，對於現代青年演員，難以堅持昔日的要求，就是基本動作如「拉山」，李鳳說古老的拉山有一叠、二叠，唱做轉接都配合做手，現代人比較自我、急功，沒有太大耐性，有些古老功法被放棄或從簡，正宗的功法便失傳了。

以前學戲，沒有一面鏡子在跟前，自己只管規規矩矩地練習，演出自然規規矩矩，台下觀眾才是她的鏡子。穿大靠從來沒有縛繩，無論怎樣翻身轉體、開打脫手，一身服飾保持整齊端正，隨時一個亮相都呈現英姿颯爽的模樣；不知何時起，穿大靠要縛前縛後，舞動起來非但不好看，而且兩下手勢就搞到「甩頭甩髻」好失禮。她感嘆傳藝不容易，給新人教戲只能盡自己本份，其實演員吸收並不多。

李鳳在唱的方面鑽研多，唱功有過人之處，跟隨的學生不少。在今年八月十八日的生日會上，首次正式收徒弟，她說其中一位是新秀演員飛鳳兒，另兩個是業餘，學習的認真和勤奮不下於專業。她學生眾多，向來沒有納徒之意，今次受真誠感動，答應收下三位門徒。

李鳳表示，戲行傳統尊師重道，她一生敬愛和感念的老師是陳非儂，教徒弟也要秉承這種精神，授藝先授德，教他們尊重傳統，修養品德，堂正做人，這些才是習藝的基礎。

李 龍 【文武生】

李 龍 （李德光）————————

陳非儂啟蒙，跟吳公俠學藝，隨李少鵬、任大勳、李少華、劉洵等習北派。
六十年代初踏台板並參演電影童角。七十年代為「頌新聲」小生，參與電視
「林家聲粵劇特輯」。擅武場，靠把戲出色，文戲則儒雅風流，在舞台劇
《寒江釣雪》扮演薛覺先，形象深入民間。
現任香港八和會館副主席
授徒：杜詠心
自傳：《尋龍魚說》2008
榮譽及獎項：香港特區政府民政事務局嘉許獎章2011
　　　　　　香港特區政府榮譽勳章MH 2015
　　　　　　2016香港藝術發展獎「藝術家年獎」

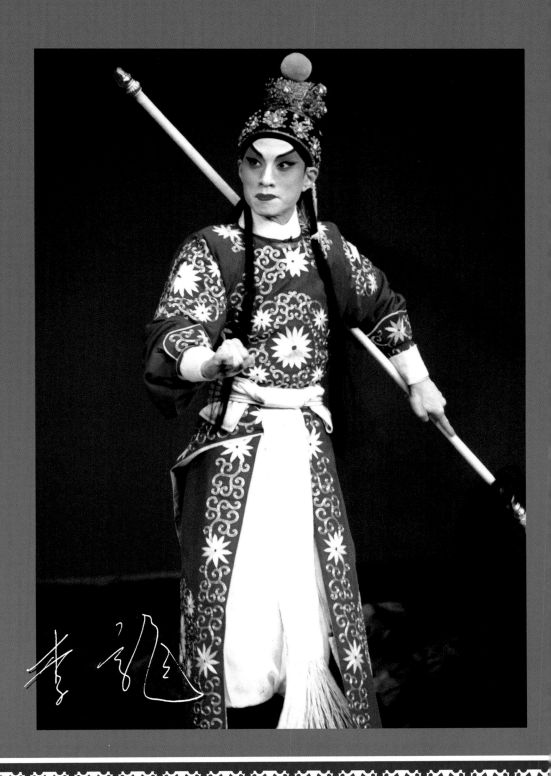

開鑼發佈鼓、戲班大鑊飯，
這些傳統習俗，是一種凝聚力，
呈現的是戲班兄弟深厚的感情。

李龍的聲音是大家熟悉的，自1986年加入港台「戲曲天地」，他沒有離開過節目，三十二年空中傳情，早已和聽眾成為知心朋友。他說，自己是唱戲的，把好的、舊的、被遺忘的戲曲傳播出來，讓聽眾重新認識，這是戲人的責任，聽眾得益，自己也得益。

港台做節目只有微薄車馬費，堅持幾十年，因為做得開心。「在空氣中和聽眾產生互動，將戲曲帶動起來，是一份有意義工作。」直播沒有NG，和做戲一樣，要有料，還要有經驗，才懂得執生，其實無論一個節目或一台演出，都希望把最好的帶給觀眾。

李龍九歲就和妹妹李鳳去香江粵劇學院跟陳非儂學戲，學院和戲班體制不同，學院有師傅啟蒙，開聲喊嗓，入門唱滾花，有了基礎再跟三叔（陳竟澄）學唱曲。那時流行北派，粉菊花學院的李少鵬師傅來教寶珠，他兩兄妹也跟著學，所以他的北派底子好。後來跟任大勳、李少華、劉洵，一直練下來，不是練基功，是練層次了。他強調，把京、崑的東西搬到粵劇，要經過消化、吸收，借用它的身段和套路，豐富自己的表演，而不是用京崑的程式來演粵劇。

陳非儂是李龍的啟蒙師、開山師傅，從踢腿、拉山、跳大架一手一腳教起。後經師傅

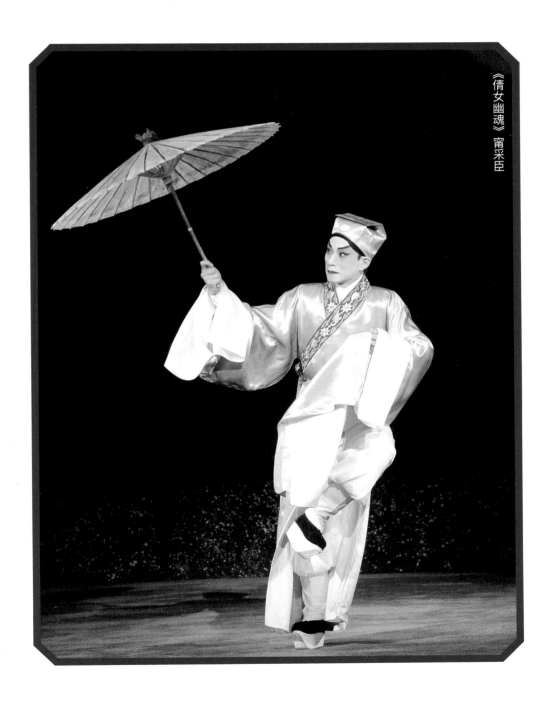

《倩女幽魂》甯采臣

介紹，拜吳公俠為師，跟他入戲行，開始做童角，做堂會，做神功戲，由低層做起，所謂「按地游水」一層一層上，當中也曾因不大不小的年紀關係，一度停滯不前，這一行能否做下去？也曾有過憂慮；到做了第四、第三、第二位，穩定下來了，便一心一意發展。那是個漫長的時間，因為興趣，才能堅持下來。寓學習於工作，一面做一面有機會學，是很開心的事。

自少入行，李龍很多機會跟大老倌同台。他第一次做《香羅塚》的喜郎，文叔劉月峰做父親趙仕珍，麥炳榮做陸世科，要帶他走的那場戲，要做「上腰」，一抽身跳上去，要抱緊又不能抱死，練兩次便成。「大審」那場，介口只有一問一答，動作沒有甚麼要求，文叔説，人家哭你跟住哭，記住介口就得了，但是榮哥會「碌大雙眼」，好容易嚇到「唔識講」。「在那種激烈場面，有甚麼閃失，肯定被罵死了，見到個背影都會罵，可能列入黑名單，以後沒得做，當時驚過做一台戲。」

做下欄的日子，很多戲跟波叔做，波叔好人，有不懂的到箱位問他，他總是笑盈盈詳細話你知。「那時他已經發胖，跟你講話，一面講兩邊面頰就跟住幌動，很有趣。跟他做戲，他會告訴我介口，上台不會衝撞，大家開心。」後來在「大龍鳳」跟大家再碰頭，龍哥已真正踏台板，在戲棚吃戲班飯。

龍哥是個保守的人，很懷念往日的戲班生活，落鄉、神功戲，最能體現戲班文化。開鑼了，大鈸打響，發佈鼓隨即轉三五七，提示全班人馬各就各位，十五分鐘後開場不可遲延。發布鼓響，鄉民扶老携幼爭相入場，戲棚人聲嘈雜熱鬧起來。那種氣氛推動著後合的演出情

緒，整個晚上台上台下感情連成一氣，直到落幕收鑼也不願意離開舞台。

他也懷念「戲班飯」，吃是的兄弟感情。「戲班飯」怎樣吃？戲班開鑼會列出一張「圍數單」，編好各人吃飯坐那一圍，到吃飯時間派羅更飯，跟圍數單各自入座吃飯。他說：「無論多大老倌也回來吃飯，老倌帶住自己的班底，一圍枱就是一班兄弟，今晚台戲點做、有甚麼叮囑就在飯枱上講，吃飯有講有笑、熱鬧開心，家庭式，感情好。現在派飯盒，或者派飯錢，各自各，氣氛不同，戲班兄弟那種感情沒有了。」戲班文化在演變，班中的兄弟感情也在變，今天不可能和昨天比，龍哥明白做人要向前看，但他認為好的東西應該要保留，開鑼發布鼓、戲班大鑊飯，這些傳統習俗，是一種凝聚力，呈現的是戲班中日積月累的深厚感情。

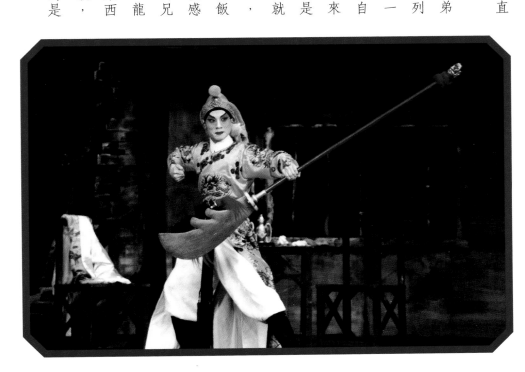

他特別留戀後台，戲班開鑼，全班兄弟聚在一起。「返後台感覺好親切，好似返屋企，返去排戲，讀曲，自己排或看別人排，開鑼了，那場有份，自己一早走出來等，不用催場的，做完自己的戲，沒份做也會站在毯邊（虎度門）看，捨不得走。」他又說：「小時候的衣箱，像波叔的春妹，四叔的嬈嫂，現在年紀大了，每次見到面依然親切招呼，互相問好。如今後台那些感覺似乎愈離愈遠了。」

幾十年的往事如在目前，戲院的後台沒有改變，大老倌和下欄的關係不一樣了，李龍坐上大老倌的箱位，下欄莫說罵不得，教也不容易。他說以前吃戲行飯就是一種專業，沒有副業的，上班就是上台。「行頭紙」寫五點排戲，四點多就要到場候命，不要到主角要你時不見人。大老倌五點半回來，五點前就要在後台等候。現在環境不同，下欄兼職多，做戲不過是夜間兼職，很多下欄比主角還要遲到。

難怪龍哥有牢騷，「為遷就上班，五點半才『度嘢』，還要遲到。等到我要裝身了，他才出現，我要記曲，他就來問東問西，答他又影響自己出場，不答他又埋怨你不是。其實答了也沒用，等下出台有問題，還不是靠自己執生。演出當然想樣樣順暢，準備得好才會演得好，大家應該設身處地為台戲著想，不是為自己份工著想。」

加入「頌新聲」是李龍演藝歷程的重要里程碑，一九七一年聲哥和麗姐（吳君麗）赴美演出，帶著他們兄妹，當時李龍做第三，李鳳做第二，還有朱秀英、李奇峰等，巡迴三藩市幾個埠。七四年朱秀英、南紅去星馬，李龍做小生，吉隆坡、怡保、檳城之後到新加坡，文千歲接文武生，一鎚鑼鼓做足一個月，很多戲就在走埠中學會的。一九八零年「祝華年」在

新加坡人民劇場演出，李龍第一次擔正印
文武生和謝雪心拍檔。之後和高麗再去馬
來西亞，是九二、九三年的時候了。期間
那段時間跟林家聲最多。

「我跟聲哥是做小生的時候，凡有演
出便很多接觸，跟他排戲、講戲，在虎度
門用心看他演戲，不但看聲哥，同時也留
意其他人的做法，到將來自己有機會時，
整套戲已經在心中有個概念。」

最是深刻難忘的，是一九七六年拍
麗的電視「林家聲粵劇特輯」，拍了廿六
輯，聲哥花了很大心機，每部戲要濃縮到
一小時十五分鐘，他親自畫佈景草圖，設
定走位、入門、出場、入場時間，樣樣親
力親為。電視畫面要和聲音配合，音樂要
準，動作要準，開口埋口都要準，全體工
作人員都很辛苦，每日九時入廠，拍到三
更半夜甚至通宵達旦；後期製作也複雜，

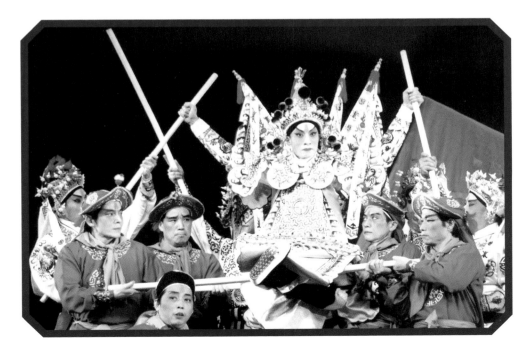

那年代的器材做不好現場收音，拍攝和錄音分別做，拍完之後要配音、做聲效、夾口型，做一台戲沒那麼辛苦，但是通過電視把粵劇帶給家庭觀眾，辛苦也是很有價值的。這個經驗也為李龍日後演音樂劇《珍珠衫》打下基礎。演舞台劇《寒江釣雪》、《南海十三郎》同樣流暢自然，因為已認識舞台規格，知道「音樂管人」的原則，排練到心中有戲，舞台上便可隨心所欲、揮灑自如。

龍哥演戲之餘，也擅音樂，一手揚琴非常出色，他的樂器是在樂社學的。「八十年代很多樂社，都是興趣組合，有不少資深名師，大家一齊玩，互相切磋。我們去操曲，請教師傅，師傅會教你。我見師傅打琴好像打字那麼容易，有樣學樣，就照著學起來，鑼鼓也是。演神功戲多在鄉鎮小地方沒去處，日戲不用出台，便玩玩音樂，敲敲鑼鼓，漸漸學會了。我們這一代都懂音樂，尤其鑼鼓音樂，做粵劇演員，必須掌握鑼鼓點，心中有節奏，演戲才會好。」

龍哥的袍甲戲、靠把戲特別出色，與熟悉鑼鼓音樂有關，他開山的《摘纓會》、《錦衣儒將保江山》，幾時都叫好。他認為戲路要找得對，這點很重要，他比較喜歡武戲文演，例如聲哥的《雷鳴金鼓戰茄聲》、《龍鳳爭掛帥》就很適合他。上世紀八十年代流行才子佳人文場戲，一窩蜂演唐滌生四大名劇，龍哥很執著，沒有跟風；到九十年代觀眾口味有些改變，喜歡文武兼備的劇目，他就大有作為，好幾部首本戲都是那時候開山的。後來梅雪詩請他做「鳳和鳴」，嘗試演任白戲，演了幾屆，雖也賣座，但龍哥始終覺得不適合，他有自己的堅持。他説：

「有些戲我不適合演的，例如一個人演父子兩個角色，我不擅於扮演成人又扮演童角，年紀、性情、身體動作落差大，很難做得令自己滿意，既然沒把握，寧願不做。有些人物如林沖、趙子龍，我適合做的，自然發揮得好。」龍哥要求每個角色都要好，當年請葉紹德寫的《南宋飛虎將》，是劉洵度身訂造、親自給他排戲的，龍哥說這類武場戲，很多跌仆功夫和高難度動作，需要很大體力，年輕時做得到，到若干年後再做，體力未必能負荷，有些地方要遷就自己作適度修改。

問龍哥當年怎樣練武場？「劉老師教我練功，要穿高靴、披件幾十磅重的窗簾布來練，到披靠時便不覺沉重累贅，披靠練習也要選件又厚又重的，練到靈活自如得心應手，到演出時穿的是輕身的顧繡，頓然身輕似燕，多複雜的動作也做到瀟灑

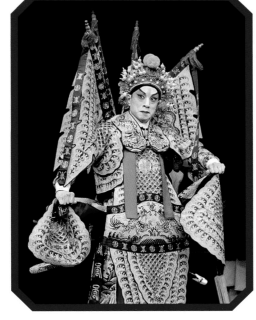
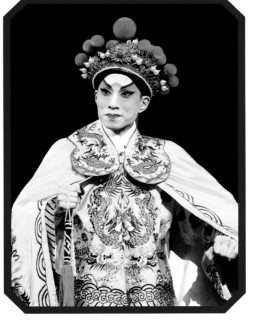

流利，便覺得好看，這是功的表演。但是戲的精髓不在功而在演，至於演活一個人物，就要多吸收前輩的經驗，充分掌握其人的性格、神韻、氣度，像趙子龍催歸，不慍不火，自有懾人威勢，這才叫演戲。」

龍哥擔任「青苗粵劇團」藝術總監多年，他怎樣指導一班新人？「他們來的時候不是白紙一張，已經有基礎，只是不會做戲。排戲時，先由他們用自己的方法做，然後逐一糾正不對、不好的地方。我告訴他們，做戲沒有絕對的，『好』沒有準則，但不能『錯』，最重要是自然、自己做得舒服，觀眾看得舒服。」現在青苗已長成，活躍於舞台，宋洪波、藍天佑、鄭雅琪等可以獨當一面了。他也算為粵劇傳承盡了一點力。

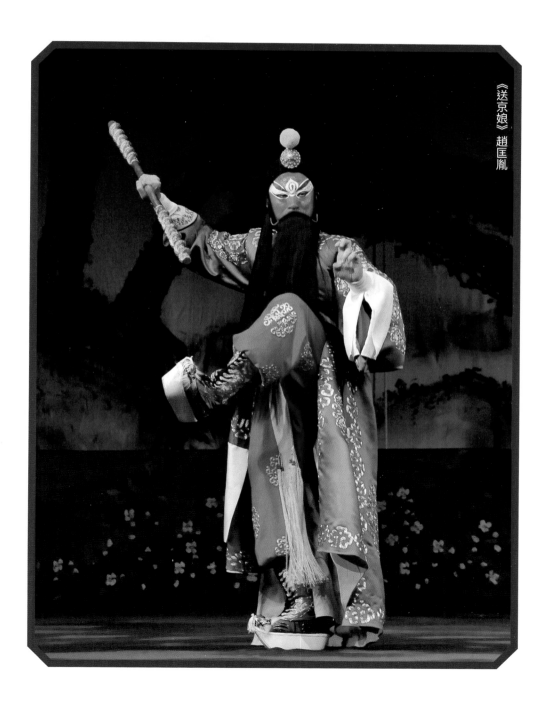

《送京娘》趙匡胤

汪明荃 【花旦】

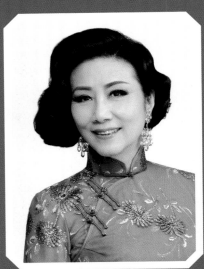

汪明荃 ————

粵劇、電視、歌唱三棲，是梨園少有伶人。半途出家，初踏台板即與林家聲拍檔。未幾與羅家英組「福陞劇團」，幾年間演出多部首本名劇，亦是戲行異數，2009年與行哥結為銀壇夫婦，仍在演藝界三線發展。

曾任港澳區人大代表88-97。現任全國政協委員、香港八和會館主席。

自傳：《荃紀錄》

榮譽及獎項：香港特區政府銀紫荊星章SBS 2004。香港城市大學榮譽博士2007、香港演藝學院榮譽院士2009、香港教育大學榮譽人文學博士2015、香港演藝學院榮譽博士2017。

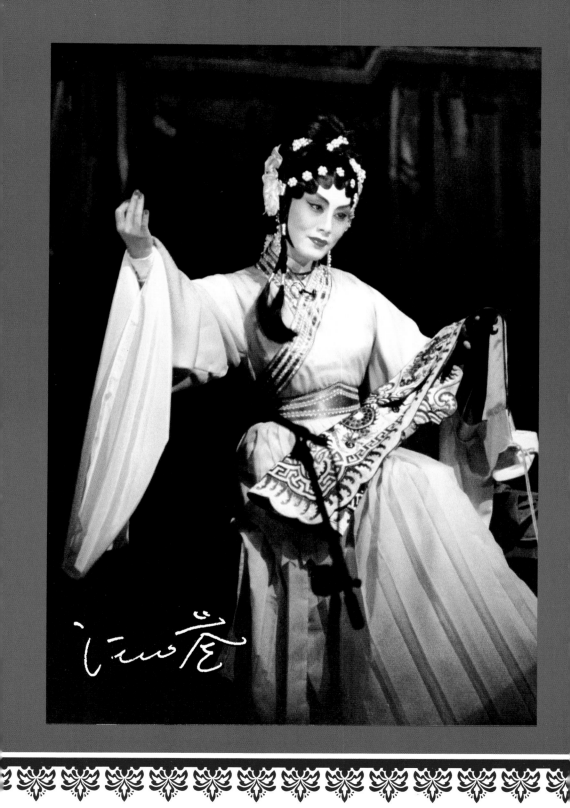

為粵劇未來接班人爭取培訓資源，
已經盡了最大努力，希望新人懂得珍惜，
將來成才不成才，還是靠他們自己。

自小愛歌舞表演的汪明荃，蘇浙公學畢業，適逢麗的電視招考第一期藝員訓練班，從千名報考者中她被錄取了，一九六七年簽約為藝員。經過實踐，決定走銀沙之路，她義無反顧往日本進修兩年舞蹈，七一年加入無線電視，從此她的演藝生命沒有離開電視。

七、八十年代香港電視突飛猛進，相對地粵劇此消彼長，汪明荃與李司棋、黃淑儀、趙雅芝是電視台四大當家花旦，而電視圈也吸納了不少粵劇紅伶，梁醒波、張活游、關海山、李香琴、鳳凰女、鄧碧雲、盧海鵬、謝雪心，以及客串的羅家英、文千歲、林錦堂、梁漢威、阮兆輝、尹飛燕等，為電視古裝劇製作帶來契機。一九七四年鍾景輝開拍「民間傳奇」單元系列，深入民間的戲曲古裝劇陸續上演，汪明荃擔演的包括：與鄭少秋合演《三司會審玉堂春》、《紫釵記》、《寶蓮燈》；與文千歲合演《趙五娘》；與黃允財合演《帝女花》；與伍衛國合演《三看御妹》；與朱江合演《青鳳》。而文千歲又與苗金鳳演《呂蒙正》；羅家英則與程可為演《畫皮》、與莊文清演《鳳還巢》。民間傳奇塑造汪明荃的古典扮相非常成功，星運由此扶搖直上，她體驗了一系列傳奇故事，也許成為日後登上粵劇舞台的誘因。

汪明荃表示，小時候在上海跟祖母生活，對歌舞兼備的越劇非常喜愛，即使身在香港，仍對上海越劇情有獨鍾。她自己分析，對戲曲入迷是有原因的，覺得中國戲曲是中國文化歷史的倒敘，在戲曲舞台上找回我們過去的輝煌。來香港之後，廣東人為主的社會沒有機會接觸上海越劇，卻接觸了廣東粵劇，發覺廣東大戲有更深層的底蘊。曾經有個機會，陳非儂師傅對她說：「你學粵劇，應該可以學得很好。」當時她沒有在意，是機緣未到吧，錯失了良師，事後提起不覺有些遺憾。

因緣際會入了娛樂圈，這是個五花八門的世界，是個打拼才會贏的世界，多才多藝的人必找到自己的位置，汪明荃向電視和歌唱兩方面雙線發展，一九八一年她當選「香港十大傑出青年」，是演藝界許冠文之後第一個獲獎女藝人。

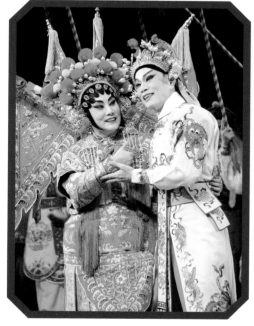

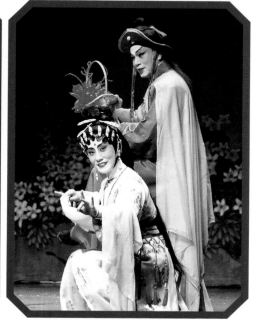

演藝事業有了基礎，希望發展更多的才華，昔日對戲曲的熱情未減，才藝表演對她從來沒有難度，但怎樣入手呢？她翻看「粵劇特輯」和許多名劇影碟，揣摸粵劇表演的技巧竅門。粵劇以唱行先，她專誠跟梁素琴學唱曲，了解粵曲的聲韻平仄規格，學習與流行曲不同的發聲技巧；請師傅教圓台、教把子，自己勤奮練功。

一九八二年，粵劇底子的羅文製作歌唱舞台劇《白蛇傳》，邀汪明荃、米雪飾演白蛇、青蛇，盧海鵬飾演法海，劇中唱段以小曲為主，演出十分成功，初踏台板的汪明荃領略到舞台的感覺。也許受羅文影響，她加速學習粵劇的表演程式。戲行中汪明荃無疑是個異數，天生聰明幫她很快站得上舞台，八三年她自組「滿堂紅劇團」聘林家聲為文武生，葉紹德寫劇本，演出《天仙配》。殿堂老倌與頂級藝人合作演出，引起娛樂傳媒風言風言，排練半年，汪明荃和林家聲都非常認真、專注，聲哥並執手教她〈路遇〉、〈分別〉、〈送子〉三場對手戲，林家聲可說是她的第一位啟蒙師，對聲哥她十分尊重和感激。利舞臺十六場戲演完，汪明荃正式踏足梨園界，而她和聲哥的合作亦告一段落。

此際羅家英和李寶瑩的「新寶劇團」拆了檔，需要另覓拍檔花旦，而汪明荃也要物色新伙伴，兩人一拍即合，她跟羅家英練功，踏實地操練舞台技巧，一九八八年組「福陞粵劇團」在利舞臺演出《穆桂英大破洪州》，正式開展她的粵劇事業。半途出家做大戲，也曾招來風風雨雨，幾年間由興趣發展成為事業，汪明荃所恃的、也是她一貫的態度認真、勤奮用功、鍥而不捨、我行我素，不成功不罷休的勇毅精神。

「福陞」主要的創作成員除了羅家英、汪明荃，還有尤聲普和劉洵，他們一齊度橋，度

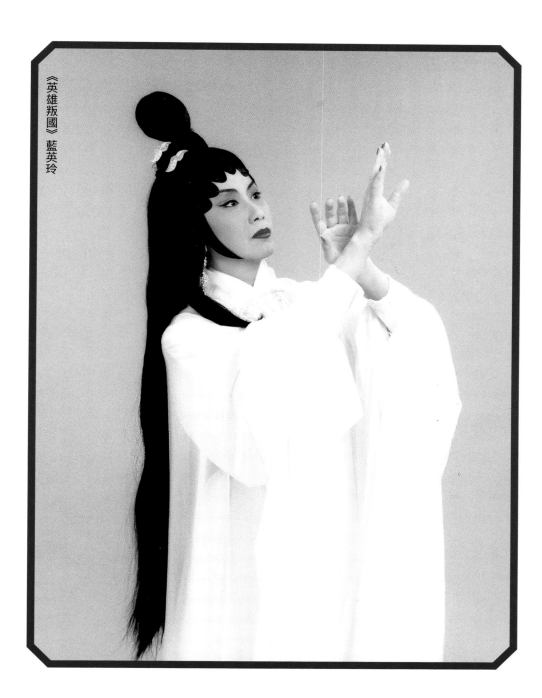

《英雄叛國》 藍英玲

了新劇本請秦中英編劇，為汪明荃度身訂造，《穆桂英大破洪州》、《楊枝露滴牡丹開》、《糟糠情》、《宮主刁蠻駙馬驕》、《萬世流芳張玉喬》、《江湖恩怨俠鴛鴦》等都給汪明荃很大發揮，刀馬旦、花旦、青衣，她都演盡了。福陞的班底還有賽麒麟、蕭仲坤、龍貫天、陳嘉鳴、新劍郎，劇團最大特色，是開了好幾部首演喜劇，《福陞高照喜迎春》、《三鎖玉郎心》，《狀元打更》、《佳偶天成》、《春草闖堂》都是開心戲。十幾年做了十幾部劇團自己的戲，「福陞」做出了劇團的風格。

進入世紀初，劇團經營不容易，當年汪明荃也慨嘆生意難做，說到粵劇前景，她有憂慮：劇本荒、觀眾少、市場價值與藝術價值不相稱，付出與收入不平衡。加上電視工作繁重，相對地，粵劇演出少了，演出不要多，要叫好又叫座，第三屆中國上海國際藝術節，粵劇界唯一被邀請的是「福陞」，她把《英雄叛國》帶去。福陞不起班那些年，汪明荃佳作不輟，文千歲的《荊釵記》，新劍郎的《蝴蝶夫人》、李龍的《莊周蝴蝶夢》，吳仟峰的《碧玉簪》，還有《德齡與慈禧》；數演出作品，紀錄豐富。

一九九二年汪明荃當選香港八和會館理事會主席，成為八和第一位女主席，連任兩屆至九六年，二零零七年捲土重來，至今連任八屆主席，可能是歷來任期最長的一位。她做事大刀闊斧，修改會章、通過主席可以連選連任，使會務能按長遠計劃發展；籌款以現金購買會址，重開粵劇學院；承辦油麻地戲院場地伙伴計劃，培訓下一代接班人。

她說：「對八和，我是做足百分之二百。」一般人的滿分是一百分，汪明荃的滿分是二百分。在演藝界，她是特立獨行的一個，她的原則是忠於自己，忠於藝術，她沒有理會戲行中人分。

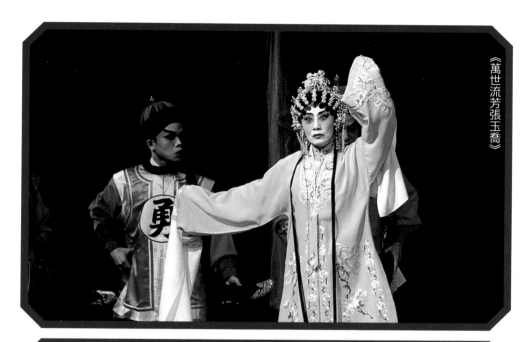

《萬世流芳張玉喬》

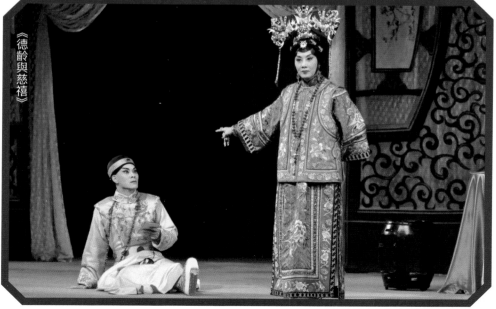

《德齡與慈禧》

對她的看法，卻默默地為戲行作出貢獻，當是挽救新光戲院的行動。新光結業勢將影響行內生計，業界斡旋一年未果，汪明荃挺身而出，藉全國政協身份與業主取得共識，事件峰迴路轉，戲院得以續約，解決了燃眉之急，並發起業界為新光籌款義演三場，行內反應熱烈。至於四年後新光戲院再度告急，李居明異軍突起，乃是新光事件另一章。

自從二零零七年政府宣佈將油麻地戲院改建為演藝場地，汪明荃一力爭取作為粵劇新秀的搖籃。二零一二年七月十八日油麻地戲院開幕，通過政府撥款的三年粵劇新秀培訓計劃隨即展開，每年新秀演出不少於一百場，增加了新人演出機會，也帶動了入場觀眾。計畫延續到今天，第三個三年計畫已在進行中，參加計畫的粵劇新秀逾百人，加上八和粵劇學院培訓的青少年學員，不少已經埋班，甚至打出名堂，成為劇團一柱，亦有自立門戶，打響了自己的招牌，新秀培訓顯然大見成效。

回顧粵劇行業，政府經濟支援下，大量新人湧現，演出頻繁，出現量與質不平衡的現象，粵劇環境由是大變，職業劇團難免受到衝擊。對此，汪主席又有何看法呢？一如既往她的觀點沒有改變：

「粵劇傳承需要接班人，我們要給予新人機會，踏台板是必須的過程，無可諱言將來的舞台是屬於他們的。粵劇靠實力打天下，優勝劣敗，市場自動調節，環境改變是自然規律。

我為粵劇未來接班人，爭取最好的培訓資源，包括資金、前輩導師，以及交流學習的機會，八和已經盡了最大的努力和應有的責任，希望新人懂得珍惜，懂得飲水思源，將來成才不成才，還是靠他們自己。」

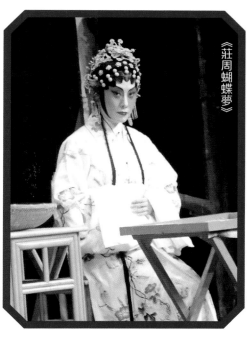

《莊周蝴蝶夢》

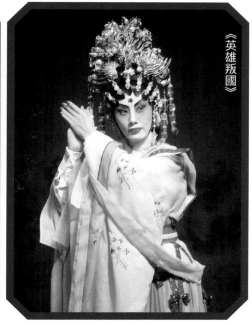

《英雄叛國》

阮兆輝【文武生、丑生】

阮兆輝

出身書香世家，七歲踏上粵劇舞台，有「神童」之稱。幼年受新丁香耀啟蒙，隨袁小田習基本功，曾跟隨靚少鳳、林兆鎏、黃滔、劉兆榮等師傅學藝。1960年拜麥炳榮為師，終身秉承師道。近年走邊演出，致力恢復古老排場及古腔，又改編多個劇本，推動傳統粵劇。兒子阮德鏘繼承其志。

現任香港八和會館副主席

著作：《阮兆輝棄學學戲──弟子不為為子弟》2016
《生生不息薪火傳──粵劇生行基礎知識》2017

榮譽及獎項：香港特區政府榮譽勳章BH 1992、香港特區政府銅紫荊星章BBS 2014。2003香港藝術發展獎「藝術成就獎」、2015香港藝術發展獎「傑出藝術貢獻獎」。香港教育大學榮譽院士2012。

師傅第一條規矩：我出台口，你就要站在虎度門看。今日虎度門空空如也，幾時見人站一晚？

阮兆輝是粵劇界少有的跨行當老倌，文武生、小生、老生、丑生，無論甚麼角色，皆游刃有餘；無論多少戲份，皆恰到好處。阮兆輝的多面形象深入民心，近年著力於全方位粵劇推廣工作，指導新秀演員，並著書立說，致力藝術傳承。

阮兆輝七歲入行做戲，八歲拍電影，一九五三至五八這五年間，共拍了七十部電影，不論片場幾點收工，他堅持每天練功：十二歲（一九五七）擔演文武生，是勤力練功累積的成果。如果今天有人說「太忙」、「無時間」、「無地方練功」，絕對不是他能接受的理由，「辛苦」更不能作為藉口。

演員怎樣對待自己的行業，是基本的態度問題。他認為現在粵劇環境好轉，並不利於新人發展，何解？「因為太容易有戲做，太容易做正印，不需要刻苦磨練，就上位了。」這些缺乏傳統基礎的表演，只能迎合部份人一時的興趣，事實外行人有自動監管功能，功夫交不準是會自然淘汰的。

戲曲為甚麼要重視傳統？因為戲曲有個模式，改變這個模式就不是戲曲。師承就是要承傳師傅教的技藝，即使自己盡了最大努力都做不到，也知道這種東西存在的必然性，今日做

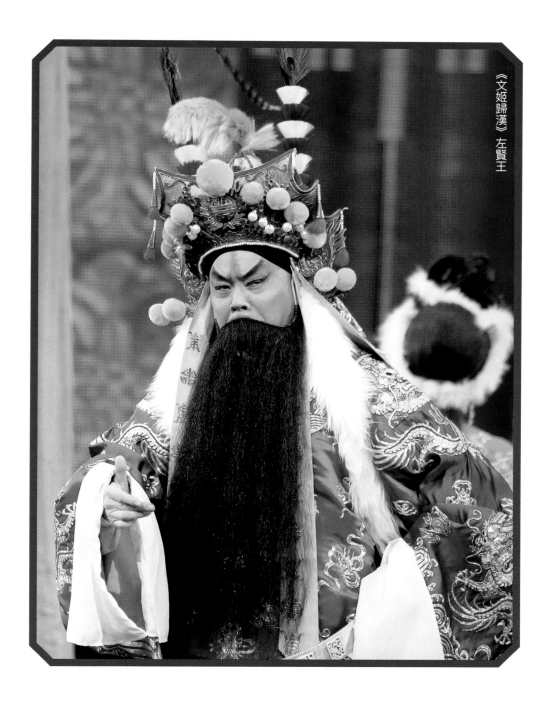

《文姬歸漢》左賢王

南 鳳 【花旦】

南鳳 （高佩華）————————————————

七十年代隨譚珊珊、粉菊花、王粵生習藝。初入「慶紅佳」由梅香做起，
1980年代加入「頌新聲劇團」任二幫，受林家聲影響較多。九十年代掌正
印，擅演芳腔戲寶，尤以《程大嫂》最為神似。曾參演電視劇及舞台劇。
榮譽及獎項：香港特區政府榮譽勳章MH 2016

老倌出場看的是腳門、聲音、面口，
要時刻保持警醒，以最佳狀態面對觀眾。

南鳳唸小學的時候已開始學戲，媽媽喜歡粵劇，請老師教她。香港有幾位退休男花旦教戲，吳惜衣、譚珊珊、陳非儂等，南鳳跟過前兩位，也跟過京劇的粉菊花學刀槍把子，王粵生是媽媽的好朋友，所以很早就拜王粵生為師，跟他學唱。懶讀書的孩子覺得學戲好玩，又有藉口不上課，就開開心心地學了，因為學得高興吧，並不覺辛苦。

王粵生師傅對她影響很大，鳳姐說：「我師傅他有一把子喉聲，用子喉來教花旦是很難得的。他的教法特別，每次教新曲，一定要我默記，回家親手抄下來，每次上堂都要交功課，當時沒有影印機，一首曲要一字不漏自己背默抄寫記下，印象十分深刻。」王粵生是名師，亦是芳艷芬的頭架師傅，南紅也在跟他唱，南鳳和南紅的關係正因此而來。「有日師傅教完我，問要不要聽南紅上課，南紅是大老倌又是大明星，我當然想。我和南紅都住香港區，師傅上完堂，就帶埋我去南紅家裡。我們是這樣認識的，雖是同一個師傅，她是前輩，我是後輩跟她學的。」

南紅和羽佳組班，她句句「帶埋佩華啦！」南鳳就跟了入「慶紅佳」，那時還未改藝名，高佩華是本名。像徒弟跟師傅一般，南紅開鑼做戲，她跟去後台箱位，斟茶遞水搬櫈仔。南紅拍電影，她跟到片場，做工人妹仔一類小角色。那是胡楓、謝賢的年代，南紅和兩

從藝到今天五十七年，她的人生價值在舞台，價值多少？由觀眾定論。有好戲演好戲，特別喜歡古老戲，她說觀眾入劇場就是想看古老的東西，會演古老戲的人愈來愈少，新一輩更不會演了。

說到藝術傳承，她認為現代人沒有尊師重道的概念，演出就是示範，以身作則就是教，接受與否視乎個人，肯學自然學得到，她對新一代是樂觀的：「人總要向前走，錯過才有體會，才有經驗，錯得多就會好。」也不擔心粵劇環境的變化，市場會自動調節；她反而重視資深演員的演出，有能力的應該做多些好戲，留給後輩觀摩。

目前她處於優悠自在的境界，因放下而自在。她享受演出，享受舞台，享受化裝，無論演的角色是貧是富，裝身一絲不苟。她曾在日本看見一個賣蕃薯的女子，竟然也化很美的裝，由是受到啟發：重視自己的儀容，是對行業的尊重，對觀眾的尊重。

高 麗 【花旦】

高 麗 ——————————————————————————————

戲班出身，鳳凰女收納為徒，入「鳳求凰劇團」由梅香做起，邊學邊做。
六十年代後期到星馬登台，留在彼邦發展十多年，以鳳凰女戲寶走紅。九十
年代回港，活躍於各大劇團。2003年自組「高麗芯劇團」，演出「大龍鳳」
及女姐戲寶。目前穩坐二幫，戲路廣，演出繁忙，常奔走於星馬美加各地登
台。

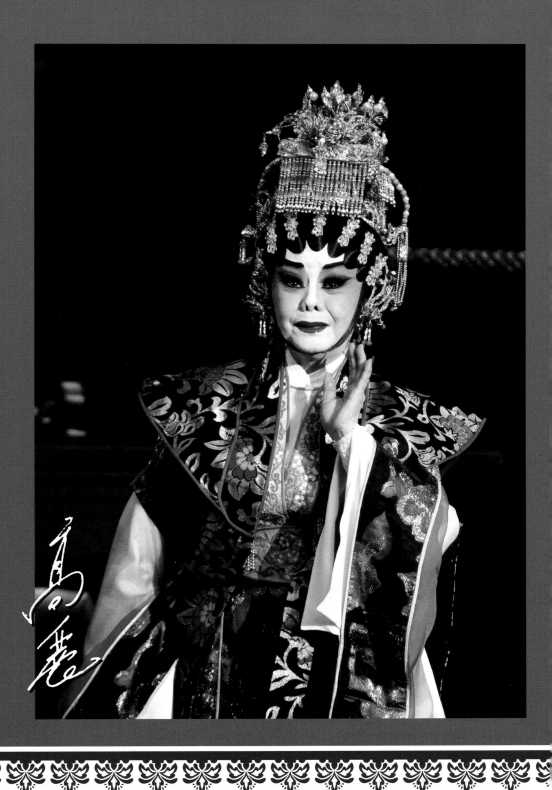

初入行被人欺負因為甚麼都不懂；到你都懂了，別人不知的你知，別人不會的你會，就沒有人敢欺負你。

高麗從小是個戲迷，讀書的興趣不及睇大戲，凡有神功戲，放學回家丟下書包就跑去戲棚。很喜歡十色五光的戲台，羨慕台上珠釵環翠、長裙曳地款擺生姿的花旦。她是家中長女，父母寵愛，見她喜歡做戲，就托戲班人帶她搭班做下欄，讓她親身接觸舞台，跟人學做戲。

黃毛丫頭入戲班，甚麼都不會，必然受人欺負。「初埋班，甚麼都不懂，我個人又笨，經常被人『整蠱』，明知我不會偏要我做，做不來又被人罵。企梅香要打片子，未學過怎會呢！沒有人理我，到處求人幫，終於有人答應幫我做，等下啦！左等右等，等到開場都未見人，自己胡亂抓把頭髮在額頭繞幾圈，出台醜死了。」她說：「因為自己不會，人家便欺負你，所以我要學，學到樣樣都會，要學得比人多，做得比人好，那就沒有人敢欺負你。」

沒多久，她幸運地搭上《鳳求凰》。《鳳求凰》是麥炳榮和鳳凰女的班，班底有黃千歲、譚蘭卿、劉月峰、林艷，後期還有李香琴，人強馬壯。更幸運的是，鳳凰女收高麗為徒，一直把她帶在身邊，從此沒有人敢欺負女姐的愛徒。那年代戲班的師徒關係，幾乎等同父子母女，這種戲班文化有它獨特的道德教育功能，時至今日，師傅去世多年，徒弟已

有自己的位置，但永遠不忘師恩，和許多拜師的紅伶一樣，高麗是鳳凰女的徒弟，就永遠跟著師傅做戲和做人的路子走。

一九九二年鳳凰女在三藩市過世，高麗在馬來西亞做戲，未及送女姐一程，返港後即聯同幾位班中姊妹飛往三藩市拜祭，那時藝人收入微薄，一張美國機票一萬多港元，為執弟子禮她毫不在意，可見她對師傅的敬重，也體現戲班尊師重道的優良傳統。

據高麗説，鳳凰女是「紮」了之後，知道自己不足，才發奮勤力練功，很多功夫曾經因為不會而受人欺負的，後來統統學會，因此她很重視徒弟的基礎培訓。

班中她收了幾個徒弟一齊學藝，要每日練功，請京班老師祁玉崑和許君漢來教基功，馬隊、划船、跳羅傘⋯⋯集體操練，大夥兒很開心，邊學邊做，由低做起，這

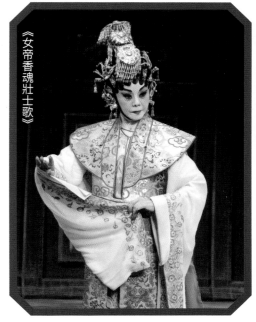

《女帝香魂壯士歌》

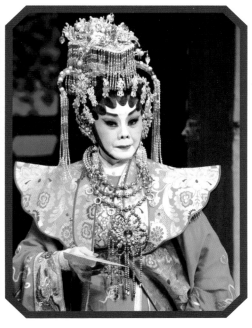

個訓練期，有練功，有實踐，在台口不單要做好自己，最重要是看師傅做戲。「師傅吩咐，

每次她做戲都要看，沒有份做站虎度門看，有份做站台口看，跟她一齊做當然看得最清楚。

初時是看不懂的，要很仔細看，才看到師傅的好處，要看多，看很久，才看得明白，她為

何這樣做那樣做。」女姐的戲她都看過，看得很熟，私伙介口都學到十足。唯一沒有機會看

的是《紅菱巧破無頭案》，那時鳳凰女做二幫，羅艷卿做正印，豈料這戲被女姐做紅了，也

紅了二幫花旦，後來都由正印來做女姐角色。也是師傅說的，二幫可以做到很出色，很出

名，看你有沒有「料」，在戲行，有料的一定受人尊重。所以她今日穩坐二幫，受人尊重，

完全是秉承師傅教誨之功。

當小徒弟的時候，高麗怕師傅嗎？麗姐說：「當然怕，怕得要死，遠遠見她東邊來，我

就往西邊跑；她眼尾我瞟一下，心都震，不知又那裡不對勁了？」在後台，女姐會好大聲喊

她，高麗心想，找我用不著這麼大聲，全場都聽到，好尷尬呢：後來明白了：「師傅就是要

大聲喊我的名字，提醒全台人我是她徒弟，別存心整蠱我。有時無端端罵我，我不敢駁嘴但

心裡嘀咕，不是我錯為何罵的是我？後來也明白，她是借我罵別人，罵的不是我。」

雖然怕師傅，她又很維護師傅，不喜歡聽別人說師傅不是，「因為我師傅實在太好人，

太有義氣，對行內人個個都好，但竟然也被人出賣，她沒有張揚，我替她不值。」

徒弟之中，麗姐說她是最笨的一個，不會討好、奉承，不會賣口乖，但是心裡最愛師

傅，師傅也最錫她。有一次想買件禮物給師傅，天天去逛「連卡佛」，「連卡佛」是香港名

牌百貨公司，她覺得這間公司的高貴貨品才適合師傅，逛了很多天，太貴的實在買不起，挑

來挑去，傾盡自己的荷包買了件衣服送給
師傅，女姐開心到不得了，不為一件名牌
衣服，開心的是徒弟有一片心。鳳凰女對
自己的師傅紫蘭女也很有孝心，她買房子
給師公退休養老一事，麗姐也有所聞。

想起女姐，她就想起電視劇「師姐
出馬」。「我師傅講話好詼諧，喜歡説笑
話，有喜劇細胞，常逗得人好開心，拍這
套劇她做得好，有自己的影子。」

有喜劇細胞之故，女姐的《鳳閣恩
仇未了情》演得出色。喜劇容易做嗎？一
點不容易。有一天師傅問高麗：「你覺得
《鳳閣》容易做嗎？」她直率答：「不容
易。」師傅點頭：「好，我教你。《鳳
閣》好難做，不是引人笑下咁簡單。」揣
摩紅鸞郡主這個人物，身世複雜又可憐，
失憶後的狀態最不好把握，她有些傻態其
實不傻，失憶又非完全失憶，對身世的迷

茫，對身邊事物的疑惑，使她失了儀態，以前的郡主身份和目前的待遇很大衝突，情緒在過去與現在的模糊記憶中糾纏不休。其實內心戲很重，不要當成鬧劇做，好不好戲關鍵在網巾邊的配合，夾得好才有好戲。高麗由是得到師傅的真傳，繼鳳凰女之後，《鳳閣恩仇未了情》也成為她的首本戲。她表示，當年女姐做，和譚蘭卿夾得極好。現在她做，戲交得最好的是文寶森。

紅褲仔出身的高麗，有幸跟在《鳳求凰》大班，見過所有場面，學得一身本領，班中大小事一目了然，知道台口大細位，知道自己位置在那裡，今天沒有人可以欺負她，因為她甚麼都懂，要甚麼交甚麼，難不倒她。她感激師傅教她全面學習，謹記女姐一句話：學會的東西是自己的，不會失去的，樣樣都學，總有一天用得著。

六十年代後期，陳寶珠和吳君麗的電影《賣菜仔》隨片登台，一團人浩浩蕩蕩去星馬，高麗跟許英秀、陸飛鴻、李鴻昌等出埠，在星馬受歡迎，接著就有戲班訂她去馬來西亞，她膽粗粗去做正印，「有一位『人之初劇團』的女文武生黃嘉驊肯教我，我們拍檔，走了幾個埠好收得，到檳城收哂，觀眾叫好，是對自己有信心，所以繼續留在馬來西亞，做女姐戲。」女姐開鑼把她叫回來，升做女姐二幫。

香港粵劇受電影衝擊，市場走下坡，高麗再去馬來西亞，有心留在彼邦發展，其後香港老倌也陸續到星馬走埠，她拍過羅家英、李龍、梁漢威、阮兆輝、陳劍烽、溫玉瑜、邵振環，還有當地的羅劍鋒；《桃花湖畔鳳朝凰》、《鳳閣恩仇未了情》等戲寶百看不厭。一留十數年，在馬來西亞吃得開，雖然戲金不算多，大馬各地密密做，辛苦錢總算賺到。由七十

重量不重質絕非好事，
粵劇被觀眾拖住走，是個可怕的現象，
是觀眾不懂粵劇，還是粵劇不懂觀眾？

梁少芯在一個粵劇家庭長大，父親梁君顯是舞台佈景設計師，姐姐梁少英、少棠、兄梁漢威都是梨園中人，小時候正當戰後蕭條，經濟不景，求學時期屢次因交不出學費而停學，小學也無法完成，跟兄姐到戲班做下欄，幫補一點家計。芯姐説，他們幾兄妹都是自少入行邊做邊學，那有餘錢請師傅教呢！不過這樣討生活也不容易。

幾兄妹也曾自組小型戲班，當時有個班名「人之初」，他們就叫「初之人」，幾個十來歲的孩子，排了《萬里琵琶關外月》、《西施》兩部戲，主要在學校的校慶及年中慶典演出，雖也受歡迎，可是演出不多，難以維持。兄妹各自落班，也沒有固定崗位，做下欄，那裡要人去那裡。踏過啟德、荔園的許多台板，受過許多鄉鎮戲棚的風吹雨打，由封相開始，熟悉花旦每個位置、每一步怎樣走，一步一步上：等機會，今趟開口唱一句，得了，等下次有機會唱兩句、唱三句，如此逐漸有得唱。第一次埋大班在東樂戲院，林家聲、陳好述做《雷鳴金鼓戰笳聲》，有場送嫁戲，她和南鳳一起拿花球跳舞，有得出台已經好開心，又可以看大老倌做戲，這就是她的過程。芯姐指出「看人做戲」很重要，無論做大班細班，無論做那個位、做甚麼角色，她都會用心看，看台柱老倌怎樣做，看每個人怎樣處理自己的

戲，有戲份時在台上看，無戲份時在台口看，看到落幕散場都捨不得離開。因為⋯

「舞台是最實在的教室，每個老倌出得台就不會保留，一定表演他最好的功夫，學藝就在舞台上，不學是自己損失。」她明白，粵劇沒有捷徑，沒有取巧，也不能靠包裝。「每一步，每一句都要靠自己。不單自己做到唱到，戲要交得到給人，還要觀眾認同你。」到上了某個位，收入稍為穩定，需要充實自己，跟幾位師傅鄧肖蘭芳、譚珊珊、甄俊豪等學戲，跟任大勳、許君漢、祁彩芬等學北派；也跟四小名旦陳永玲老師學《貴妃醉酒》。如此踏踏實實打下深厚根底，努力了許多年，十幾歲做到二幫花旦，在當時已經很難得。記得第一次接正印，半夜三更母親交個劇本給她，《玉女懷胎十八年》完全未做過，當下就爬起來「揼曲」，第二日要演了，如果基礎不好，怎揼呢。

十九歲那年，班主請去美國登台，劉月峰和李寶瑩擔正印，梁少芯做二花。劉月峰很快登台去了，美國領事館不批准香港單身女子入境，遲遲未能成行。班主無奈，叫芯姐頂上做正印，因她持英國護照，行程輾轉經英國、加拿大阻滯大半年，到美國演出時，正逢香港六七暴動，結果留在美國，時任白、羽佳、林家聲等大班都赴美演出，那些年芯姐在美國也算班運亨通。後來又和黃千歲辦團到加拿大演出，黃千歲、林家聲、羅劍郎、余麗珍、羅艷卿、秦小梨等，都是大老倌，做得有聲有色。

落葉歸根回到香港，粵劇環境不同，她要重新入位。幫花人才多，任冰兒、李香琴、英麗梨、許卿卿等等，都很有實力，威哥為妹子設想，與其競爭大，不如謀新路，七六年組兄妹檔，梁漢威、梁少芯、阮兆輝、高麗四人幫走越南，這是她演藝生涯另一種經歷。

八十年代粵劇低潮，有段時間，芯姐自己開個製作小工場，一面埋班做戲，一面做時裝生意，那時候她遇到演藝生命中最重要的人物。其時戲班演出不多，只有幾個大班可以維持，她跟得最多是新馬師曾，祥哥對她很好，給她很多機會，包括做祥哥首本《風流天子》、《胡不歸》；又不准人減她的曲，不管文武生怎樣「爆曲」，無論如何花旦的曲一句不可少。芯姐說：「一位前輩這樣愛護我、提攜我，使我非常感激。懷著感恩的心，所以我日後也盡力提攜年輕人。」

祥哥拍檔花旦很多，陳好逑、南紅、鳳凰女等等，鳳凰女的演藝對芯姐影響最大，「女姐演繹人物非常好，她能夠在自然的舉手投足間刻劃出人的性格；她演喜劇角色，笑中有淚：演一個平凡的人物，帶出人性的真偽和善惡，這是經過很深層

的人性剖析領悟得到的，而她能夠很隨意地流露出來，不著一點說教痕跡。」這是芯姐站

虎度門看鳳凰女做戲，看得多看得準，吸收過來作為自己學習的指標。她現在教學生也要強調：「沒有人執手逐個戲教你的，要從前輩身上逐個戲學，捉緊機會看資深前輩演出，有得看就是你的機會。」

九十年代，芯姐和華哥與「順德粵劇團」合作，首次把香港戲帶入開放後的中國大陸，他倆走遍廣東各地，三年時間演了三百多場，演出他倆開山的《唐官恨史》、《蘇東坡夢會朝雲》，以及《范蠡與西施》、《洛神》、《獅吼記》等許多名劇，文千歲和梁少芯的名字深入內地廣為人知，並且灌錄了大量唱碟，直到今天，這對夫妻檔仍是兩廣地區廣大戲迷的偶像。

演藝生涯到了這個階段，他們認為該到了傳承的時候，於是二零零一年開辦學院，設帳授徒。十年授藝，功德圓滿，她和夫婿告別戲行，踏入另一個人生階段，重歸家庭，奉行基督使命，將天國福音帶給世人。所有人都問，捨得嗎？值得嗎？芯姐坦然說：「不錯，舞台是我的享受，要放得下。放下舞台，有另外一條人生路，我有得著，我覺得有價值。」

夫婦攜手同心，改變了彼此的生命，芯姐表示，戲行多誘惑，無論那一方受不住引誘，都會影響夫妻關係。藝人都有自己的執著，她尤其要追求完美，藝術上難免爭拗，但只要合理，華哥都能接受。她認為雙方都要肯犧牲，肯為對方設想，才能繼續攜手向前行，因著共同的信仰，他們清晰未來的方向。

演戲與人生，芯姐得到甚麼啟示呢？

「我愛戲行這個大家庭，由童年到成長，我的文字、學問，對歷史文化的認識，都從劇本得來，在戲班我學會做事的規矩和做人的道理。演戲是我人生一個重要歷程，印證了生命的價值。」她特別強調，退出舞台並非離棄粵劇，她和華哥在美國仍然教學生，千歲學院的學生經常有演出，他倆人不惜開車幾個鐘去為學生排戲。傳福音也用粵劇，在福傳工作上充分發揮粵劇的魅力，這是藝術的教化功能。

屬於舞台的人永遠心繫舞台，最近她來香港演出兩場，與龍貫天偕徒弟千珊演出《洛神》和《寶蓮燈》。離港八年，觀眾情熱不減，這是她可以告慰的；但是，她發現一些戲行現象，是她不願意看見的。有感而發，道出以下心聲：

幾年間香港的粵劇環境變化很大，新人冒起，到處鑼鼓聲響，看似一片

好景，據悉全年粵劇演出不下一千場，單是粵劇搖籃的油麻地戲院就有一百場。然而，重量不重質絕非好事，演得多不等如演得好。粵劇沒有速成，不同於明星歌星可以一夜成名，粵劇演員走捷徑是不會成功的。

粵劇被觀眾拖住走，是一個可怕的現象。從來粵劇帶領觀眾，現在倒過來觀眾帶領粵劇，觀眾喜歡新玩意，一窩蜂搞創意，寫現代新戲，劇本一部接一部出爐，年中新劇上演五十多部，那麼多編劇家從天而降？她不解。是觀眾不懂粵劇，還是粵劇不懂觀眾？

令人懷疑的是，愛新厭舊，到底是觀眾的思維，還是演員的思維？舊戲丟掉了，以後再沒有人知道怎樣演，粵劇又怎樣傳承呢？她隨便舉《春燈羽扇恨》為例，觀眾也許以為劇情老土，其實這部戲揭露人性的醜陋，深度反映社會上的善惡行為，如果觀眾看不見它的內涵，只能說他不懂得看戲。

上一輩演員都有自己的「嫁妝戲」，挑幾部特別喜歡的，不斷思考、揣摩、磨練，不停做，做好戲，使戲中更有戲，演繹出自己的風格，那就成為首本，是自己一生的本錢。如此濫做的結果，只能做到，不能做好，做不出戲的生命。作品縱然多，生命難延續，芯姐認為這是粵劇的危機。

舞台是一面鏡子，看一齣好戲，
好像上了一課，連師傅講不明的道理，
也會忽然開竅，融會貫通了。

梅雪詩是任白培養的接班人之中最有韌力的一個，一直堅守本位，不管環境怎樣變化，從沒有離棄舞台。她尊師重道，以任白弟子、雛鳳成員自居，以她的性格，一生不會背叛師門。

從小沒有甚麼愛好，就是喜歡看任姐做大戲，常留意利舞台有沒有開鑼做戲，凡有大戲公演，每天放學就跑到利舞台，在戲院周圍留連不去，希望有機會見任姐一面，撞不見人，就到大堂看戲橋劇照，欣賞偶像的照片也是一樂也。

她坦言入行的動機很單純，只因仰慕任姐，想接近她，因緣際會，竟然跟了任姐做戲，是天意。當知道「仙鳳鳴」招考舞蹈藝員，她第一個念頭是：去報考，便見到任姐。興沖沖去報名，任姐並沒有見她，不過她幸運地被錄取了。這是上天的恩賜，從沒有想過學戲的她，自六零年聖誕翌日開始集訓第一天，她便痴痴地跟在偶像身邊。學的是甚麼？辛苦不辛苦？已經全不在意，只知道依照兩位師傅的要求去做，任姐寬容，仙姐嚴格，她自己緊張，臉皮又薄，捱罵就哭，學不會又哭，眼淚常掛腮邊，於是有「阿嗲」之暱稱。回憶那些日子，她仍然沉醉在一群女孩子天真無邪的笑語歡聲之中。

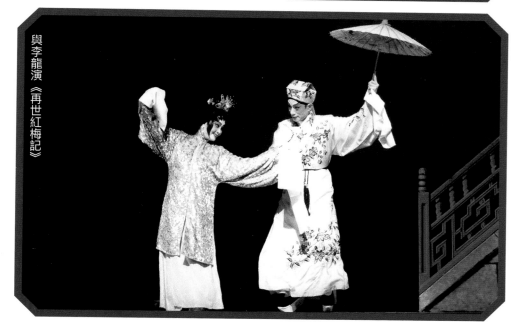

與李龍演《再世紅梅記》

陳好逑 【花旦】

陳好逑 ————————————————

父親是粵樂名家陳啟鴻，受藝於鄧肖蘭芳粵劇學院，隨王玉奎、粉菊花學習京劇。與林家聲長期拍檔，是多齣林派戲寶的開山花旦。做功細膩，近年演出多部首本經典《沈三白與芸娘》、《金玉觀世音》、《戰宛城》、《捨子記》等，有「藝術旦后」美譽。至今學藝不輟，勤操練，演出精湛。

榮譽及獎項：香港演藝學院榮譽院士2006
　　　　　　香港特區政府榮譽勳章MH 2008

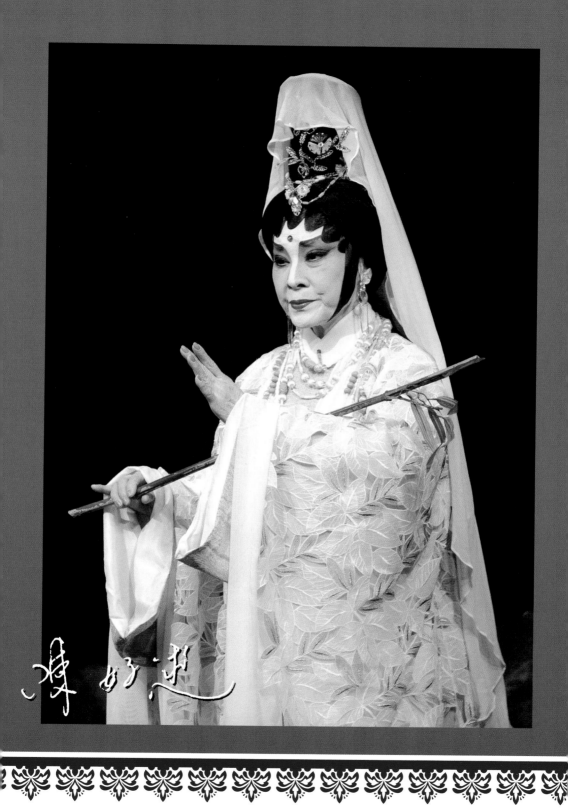

入行既是一份職業，要從梅香做起，我就好好地做，上台企要企得好，一句口白要唸得好，這是我的工作態度。

陳好逑譽為「藝術旦后」，她扮相優雅端莊，閨秀儀範，舞台丰采數十年不減。近年演出不多，但每次出場都贏得觀眾喝采，若有一陣子不見她演出，就會使人牽掛了，逑姐確有這樣的魅力。她輩份高，具相當資歷的人不多，理想拍檔談何容易。文千歲月前回港小聚，她忍不住對華哥説：回來做戲啦！那真是她的心底話。

入戲行原是父親陳啟鴻的主意。陳啟鴻是「國聲劇社」創辦人之一，從小就喜愛粵劇，很希望成為粵劇演員，可是陳家乃秀才門弟，祖輩怎容許他入戲班，學戲雖不成，專攻音樂，仍與梨園界往來密切。和平後香港社會恢復秩序，他與朱劍帆師傅創辦「昇平音樂社」，集多位音樂名師興趣組合，自任第一屆社長，多位名伶唱家時來研習，鍾麗蓉、林家聲等都是操曲常客。

述姐憶述學藝過程的曲折：「父親喜歡玩音樂，幼年受到父親薰陶，開昇平音樂社的時候，我年紀尚幼，沒有甚麼想法，父親小時心願未達成，希望寄托在女兒身上，一向好想我入戲行，見我無心讀書，便送我去鄧肖蘭芳學院學戲，跟老師學了些入門練習基礎，王玉奎（盧啟光師傅）教我武藝，練功一段日子，教戲師傅由古老戲開始教，我被那些難學的古老

排場和官話嚇怕了，學了沒多久又回到學堂。」始終讀書不成，香港又人浮於事，高不成低不就，最後在父親的敦促下決心入戲行，著名京劇武旦粉菊花也是中國第一位武打女明星，解放後來到香港設帳授徒，逑姐便拜入她門下，比蕭芳芳、陳寶珠還要早。那是她認真、勤奮的學藝時期。

曾雲仙師姐帶她入戲班，初踏台板在廣州。「入行之後，既是一份職業，我尊重這行業，要從梅香做起，我就要好好地做。一面做一面學，無論甚麼角色，戲份多少，那怕只是上台企一下，或者只有一句口白，都要企得好，唸得好，這是我對工作的態度。做人做事本來就應該這樣。」認真是逑姐一向的作風，由梅香做到正印，工作態度從來沒改變。

梅香企了半年，師姐要出埠去了，她

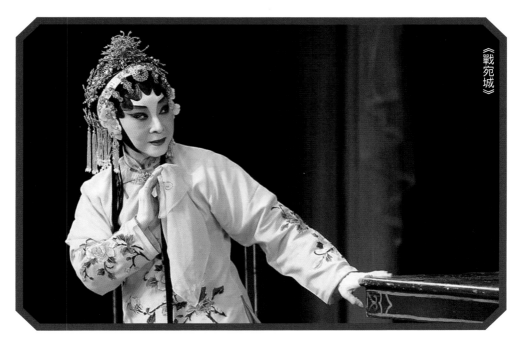

《戰宛城》

獨自返回香港，孤零零沒有落腳地方。這時候羅劍郎在新加坡紅起來，她的機會來了，「因為我們有一點親戚關係，父親便去找富哥（羅劍郎），請他帶埋這個細路女過埠。」這是五十年代，她開始跟羅劍郎、鳳凰女往新加坡演出，在那裡認識了陳錦棠，一哥賞識她，其後幾年帶著她在星馬各地走埠，邊做邊學，做出一些名堂。回到香港，在「鴻運劇團」做第三花旦，到「大龍鳳」時期升上二幫，成為鳳凰女的副車，同時在各大劇團任幫花，曾有「二幫王」之稱。後來再到越南演出，已是何非凡的正印花旦。她的路，就是這樣一步一步走過來的。

班主何少保有意扶林家聲和陳好逑上位，組「慶新聲劇團」由兩人擔正印，徐子郎給他們寫開山戲《雷鳴金鼓戰笳聲》和《無情寶劍有情天》，拍檔一炮而紅，由一九六二至六五、三年間「慶新聲」連做八屆，奠定了聲哥和逑姐的地位。六六年袁伯（袁耀鴻）組「頌新聲」，新劇《情俠鬧璇宮》、《碧血寫春秋》、《三夕恩情廿載仇》陸續登場。六七暴動期間劇團拉箱去美國登台，風聲過後大隊回旋，逑姐獨留美國接班，一去八年始行回歸。重回頌新聲，又演出《朱弁回朝》、《多情君瑞俏紅娘》、《煙雨重溫驛館情》、《唐明皇會太真》等新戲，期間林家聲和陳好逑合作無間，稱為舞台上最佳情侶拍檔，演出多部代表性首本名劇。直至九三年林家聲掛靴，逑姐曾一度短暫息演。

好拍檔難求，阮兆輝力邀逑姐出山，組「好兆年」請葉紹德為她度身訂造新劇《文姬歸漢》，同時演出《宇宙鋒》、《評雪辨蹤》，以及江湖十八本之《四進士》等戲。逑姐復出，重新投入舞台，再開展另一階段的演藝人生。

六、七十年代電影興起，述姐也在電影浪潮中行走一些日子，芳艷芬、余麗珍的粵劇電影少不了她，林家聲、陳寶珠的《倚天屠龍記》也有陳好述。不過述姐並不認為自己在那些方面有甚麼成就，她是這樣説的：

「在戲行，我沒有大紅大紫過，拍電影也沒有怎麼風光過。我安份守己，順其自然，從不爭取，但未停止過學習。藝術高深不可量，無論我認識有幾多，都不過是其中點滴而已，粵劇這一門，一世學不完。」

儘管她不認為自己有成就，二零零二年香港藝術節為她編排演出節目《文武雙全——陳好述》，五生一旦，眾星拱月展演她的首本戲：文千歲演《朱弁回朝》，羅家英演《鐵馬銀婚》，林錦堂演《三夕恩情廿載仇》，李龍演《無情寶劍有情

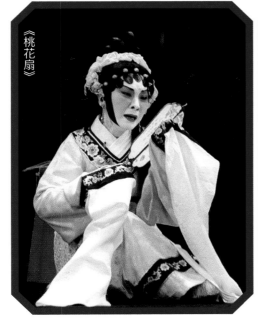

《桃花扇》

《金玉觀世音》

天》、阮兆輝演《文姬歸漢》，由觀眾肯定她的藝術成就。二零零六年香港演藝學院頒予「榮譽院士」榮銜，獎勵她在演藝事業的成就和貢獻。她的回應：「粵劇是群體藝術，不是一個人的功勞，所以這個獎是屬於大家的。」

時至今日，對於藝術，逑姐尚在不斷追求中。常見她在劇場看京戲、崑劇，看上海越劇和各種地方戲，凡有好戲，凡有名角來演，她必是座上客。她看戲比做戲多，除了喜歡欣賞，「主要為學習，學人家怎樣演好一個角兒，怎樣演出一個人物來。即使同一個劇目同一個角色，你不去看，又怎知道京劇怎樣做、崑劇怎樣做？看熟了，便會思考粵劇可以怎樣做，或者怎樣做得更好。」

逑姐是個絕對有要求的人，因此不隨便接班，要挑適合自己的戲，她認為每個人都有局限和不足之處，不要勉強做自己做不好的戲，適合的角色才可以發揮自己的優點和專長，這是對班主和對觀眾負責任。她每接一個台期，即使是舊戲，至少三個月前開始操練，若是新劇，就要求及早有劇本，有排戲。她要求自己可以很高，但很多時環境限制，無法要求別人，例如排戲就是最實際的例子，她個人認為排戲愈多愈好，但不是每個演員都願意排戲，沒有場地、沒有經費也沒得排。最令她愜意的是《潘金蓮新傳》，排足一個月。阮兆輝做導演，天天排戲，李龍很忙也是每天都來，非常難得，大家排足一個月，做出來就很流暢很自然，效果令人滿意。

接過劇本，她覺得李居明筆下的潘金蓮是另類的，很有挑戰性。和過往演繹的不同，是命運對潘金蓮不公平，她因拒絕主人的淫辱被逼下嫁武大郎，本已無奈認命，及至與武

松相見，一段宿世前緣使她頓生愛戀，由此沉淪於愛恨交纏的痛苦深淵中，掙脫不了道德禮教的枷鎖，終以死謝世。「這個人物很有創意，有很大的發揮空間，角色是花衫，可以做得很放。這個戲做得好開心。」劇中述姐還露了一手「搓麵粉」排場。

述姐戲路廣，扮演不同人物，都自然而然，好像生來如此。最使人欣賞的，是她端莊靈秀的青衣扮相，這才是述姐的本來氣韻。粵劇重唱功，《沈三白與芸娘》與吳仟峰搭檔堪稱絕配。芸娘是述姐喜愛的角色，青衣行當，要大氣，要穩健，不會有誇張的做作，看頭落在唱功，述姐一早就請師傅操曲，先唱好自己的戲。

述姐是個重傳統的人，揭示人間情味、宣揚倫理親情的戲，她演得特別投

《潘金蓮新傳》搓麵粉

入。《芸娘》是個苦命人，她默默忍受命運的折磨，承擔為妻為母的責任，對丈夫家庭不離不棄，這種婦道精神當今少有。《捨子記》的王桂英，為成全丈夫放沉香救母，寧犧牲親兒性命，更是大仁大義超逾婦道精神，戲中她因應劇情表演了精彩的水袖身段。她有感而發：

「現在的人就是太不尊重傳統，不尊重別人，盲目跟風，追求個人主義，社會才會出現那麼多的分裂和矛盾，若能回復中國人的倫理道德觀念，家庭、社會就和諧得多，人與人之間少了猜忌，多了情義，縱使不能親愛，也不至於互相攻訐。」

素來低調的陳好逑，甚少與人周旋，無事深居簡出，但並非不問世情，對於演藝界的一切，還是看得清清楚楚的。以她的資歷，要爭取甚麼未嘗不可，正如她說：「這不是我的作風。」她從不爭，不爭戲，不爭錢，不爭榮譽，不爭鋒頭，樣樣順其自然，有麝自然香。她的做人哲理：平凡是幸福、平淡是快樂。

「世事洞明皆學問，人情練達即文章」。逑姐在粵劇界活了大半輩子，甚麼事都看在眼裡，但不會記在心裡。每日黃昏她慣常誦經禮佛，祈求的就是身體健康生活愉快，想繼續做好戲，有這些就夠了。

《捨子記》

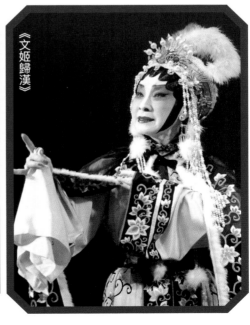

《文姬歸漢》

陳咏儀【花旦】

陳咏儀（陳詠儀）————————————————————

幼學西樂，受曲藝界前輩影響學粵劇，受藝於廣東粵劇學校，為香港粵劇演員僅有先例。學成帶《紅梅記》回香港演出，得到正面評價，正式踏入梨園。隨陳慧玲、陳煥麟習唱功；隨任大勳、楊劍華、元武、韓燕明習北派，為當今起步快、上位快的年青正印花旦。

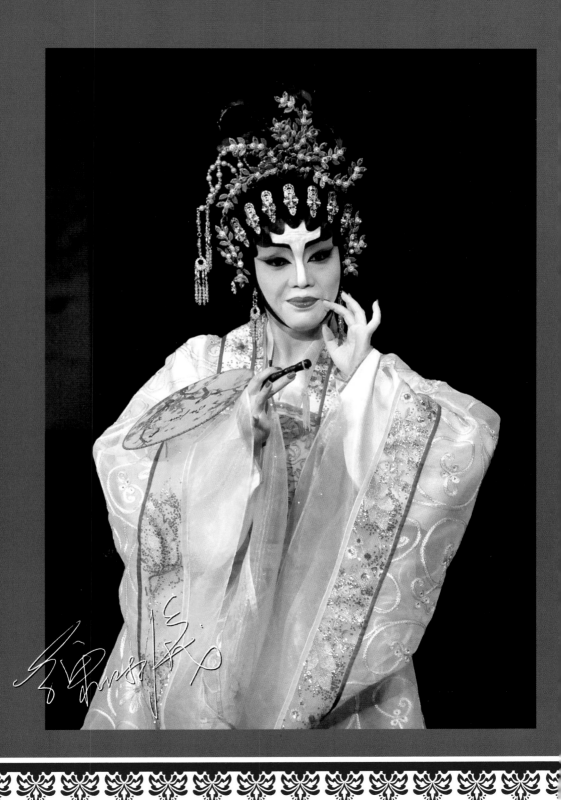

戲的演繹是發自內心的真情。
有些感覺，即使有高人指點，
你未到那個階段是不會明白的。

十多年前，陳詠儀還是新人一個，曾問葉紹德，當前新秀誰最有前途？德叔想了一想說：詠儀有潛質，如果肯認真些，肯勤力些，會很好。她就是有點散漫，貪玩。

隨著人的成長，散漫，貪玩的習性變了，變得認真和專注，可以說成熟了。她表示，林錦堂對她影響很大。

自小認識堂哥，知道他很喜歡排戲，那一年李居明接手新光戲院，自己寫劇本搞製作，採用導演制，衛駿輝和陳詠儀主演的《大唐胭脂》便是堂哥導演的。兩人並因此劇接受大師建議改名，陳詠儀改陳詠儀。詠儀在前一齣戲《金玉觀世音》也有參與演出，是阮兆輝導演，主要戲份在述姐。她扮演九尾狐，角色很突破。這次由堂哥當導演，他把所有舞台呈現的東西都編排好，每場是怎樣的意境，用甚麼燈光，怎樣換景，演員該如何表現角色，他都考慮周全，詠儀只要專心排練，領悟他的意思，演出沒有甚麼壓力。「我體會到，演員能夠心無旁騖，專注演出，在舞台盡情發揮，出來的效果一定是好的。《大唐胭脂》兩次演出，都令人滿意。」

那次演出後，衛駿輝和陳詠儀成立「天虹劇團」，演出幾部戲都請林錦堂導演，堂哥百

忙中給她們排戲，幾年緊密接觸，她逐漸領略到堂哥所要求的細膩演繹，更體會他認真的工作態度。受堂哥啟發，現在每一次排戲她都很認真，她告訴自己，過去是堂哥對她的寬宏，以後每一台戲必須盡力做到最好。

《李治與武媚》是一個考驗，也是一個轉機。「當我收到劇本，心裡暗暗吃驚。這不是往常慣演的才子佳人戲，近年雖多演了一些宮廷后妃，都不是這類人物。武則天，我未想過要演，也不知能不能演。」武則天無疑對詠儀是個挑戰，是堂哥對她的考驗，背後還抱著對她的期望，是平素大情大性的詠儀，沒有甚麼事情要她思考的：演武媚，給她一個轉機，她開始學習甚麼是政治手腕，甚麼是權術和謀略。一部戲能使一個人成長，把握好這個機會，她的戲

正因如此，她的確感到壓力。「此劇無疑對詠儀是個挑戰，也不知能不

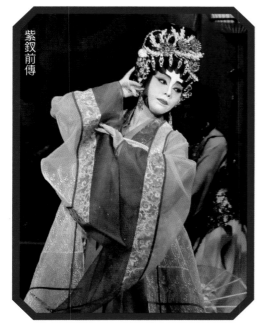

紫釵前傳

潘金蓮

路豁然開朗。

堂哥給予咏儀一個機遇，推動她向前跨出一步，正當關鍵時刻，他又撤下咏儀讓她獨挑大樑，咏儀抹乾眼淚，勇敢一肩擔上。到演出的時刻，她和衛駿輝都克制著自己的情緒，遵照堂哥的教導和指引，完全投入角色，全程保持狀態，直至演完最後一場，她才釋放自己，好好的大哭一場。「現在我每次排戲都當真，更珍惜團隊裡每個好拍檔，珍惜台上的每一次演出，因為不知道自己幾時不再站上舞台。」

站上舞台，原不是咏儀小時候的志願。全家人都學西樂，女孩子學鋼琴很正常，十四歲考了八級，應該繼續考演奏級、教師級，但是她停住了，她看見教琴老師的工作模式，每日從早到晚對著一個鋼琴、一個學生，如此沈悶的工作她不要做。這時候，她媽媽不知何時開始唱粵曲、做大戲，還成立「菁英粵劇社」，由於當選了區議員，經常做敬老演出。她很好奇，那些又長又慢的粵曲有甚麼吸引力？劇社演出時她就在後台鑽出鑽入，很多曲詞不知不覺聽了入腦，原來這就是耳濡目染。有次一位長者即興請她合唱一首，她躍躍欲試，媽媽說她會失禮人，但是在場的鍾雲山鼓勵她：「不用怕，出去唱，一定唱得比媽媽好。」有鍾伯伯保她出台，自此之後，她不但唱，還要做折子戲，這回是任大勳叔叔保她，第一次做《龍鳳爭掛帥》的〈洞房〉，這次演出後，她開始接受粵劇，主要原因是看中花旦的一身妝扮非常漂亮。

那時課餘時候跟任大勳學粵劇，中學畢業那一年，有場新秀匯演，全體學生做《辭郎洲》，壓軸的是專程來香港的「廣東粵劇學校」做《白蛇傳》，看劇校學生表演，她非常

驚訝，演白素貞的蔣文端簡直是天才，怎可以演得那麼好呢？於是她跟媽媽說：我要去廣東粵劇學校學戲。

咏儀決心做一件事，恐怕沒有人可以阻止，不進修音樂，不唸大學，不出國讀書，不學一門專長，去廣州學做戲，真是不可思議的事，畢竟她做了。

劇校規範上課，早上七時集體到操場「嗌聲」，接著練功，上課第一天練踢腿，一個人來回不停踢，不知過了多少時間，終於踢完了，「呼」的一聲暈倒了！

那個年代，大陸的生活條件差，學生從早到晚都在上課、練功，莫說娛樂消遣，根本沒有其他活動，她又沒有朋友，逼住只有勤力練功，跟課程編排，一天練習多過香港一星期，不單是體能鍛鍊，還要適應當地的環境，學習照顧自己的起居作息。咏儀也不是從第一年

《大唐胭脂》

學起，她打算用一年時間學，能夠學多少是多少，所以要十分拼命，她這一年學的，勝過香港許多年。這一年她跟著歐青和劉國色兩位老師學了《紅梅記》。劇校的學藝過程，是她畢生難忘的經歷。這一年的經歷。

返港後她開始演戲，劇校所學的和香港現實環境不同，演唱方式也不同，她又要重新調整，跟楊建華老師練功，演出《紅梅記》、《再世紅梅記》、《楊門女將》等都是楊老師排的。一九九二年她初出道，拍第一個文武生就是衛駿輝，其後，她邀請很多前輩老倌演出，幾乎拍盡當紅文武生。她說：「大概是媽媽的面子和人緣，前輩都很照顧我，拍檔是向他們學習，汲取舞台經驗，有資深老倌傍住出台，個心定當好多。我知道自己是未夠班的，有時翻看以前的演出錄影，真是不忍卒睹，演得好差。其實前輩真的教了我很多，但我未到那個水平，完全領略不到，他們要求的，十居其九做不到。」

這麼多年過去，這些基礎成為咏儀的本錢，以前聽不懂的，現在逐漸懂得了。她道出自己的體驗：「戲的演繹是發自內心的真情，有些感覺，即使有高人指點，你未到那個階段是不會明白的。技巧上的東西，視乎自己有多少基礎，勤奮練習就能做到，但是演戲就要經自己思考、領會，即所謂『開竅』。可能是一個人，或者一件事、一個經歷，無意間受到啟發，使你茅塞頓開。」

陳咏儀上位在二零零一年，和龍貫天組「天鳳儀劇團」，算起來入行十年，日子尚淺，旭哥很照顧她，樣樣安排妥當，她只要專注做戲便好。但是，「總不能要人完全遷就我只做自己會做的戲，我要學新戲，讀新曲，不懂的問人，不會的做到會；做得不好，被人罵，

也不放棄，繼續努力改進。坐上這個位，不能返回頭，那個階段，我勇於學習和嘗試，學處理一個劇本，是十分好的鍛鍊過程。」

前輩都説，走埠是最好的磨練。第一次去新加坡演出「三皇五帝誕」是輝哥帶的。一槌鑼鼓十九場，其中十五部是她未做過的新戲。「我入房間，望著一大棟劇本，第一個念頭，很想哭！但是不能哭，要面對，抖擻精神開始讀第一個劇本。房間貼了張演出海報，每演完一場，就拿掉劇本，在海報劃掉劇名，原本棟得很高的劇本一天一天降低，壓力也一天一天減少。到最後一場了，十分高興地丟下劇本，回頭在海報劃下最後一筆，十九場順利過關，很有成功感。

這是一次很好的經驗，體會到前輩所講的辛苦磨練，不但要學會即食劇本，還

要學會靈活應變。第一晚演出的印象非常深刻，演《宋江怒殺閻婆惜》，最後〈活捉〉已經做完，主會表示時間尚早，演出要延長些。「可是我的角色已經死去，不可以再出場了，我看著輝哥一個人出台，可以表演二十分鐘，不知他臨時怎設計劇情，使到台下拍掌叫好，真是了不起！當時心裡就想：我們這些黃毛丫頭，幾時才可以學到這個層次？似乎好遙遠呀！」

還有一次非常深刻的體驗，二零一零年二月，陳寶珠邀請南鳳和陳詠儀，一生雙旦演出《俏柳紅梅賀新春》，詠儀演〈送別〉和〈折梅巧遇〉兩折，第一晚演出便發生了不幸的事，寶珠媽媽宮粉紅猝然去世了。「我們知道這消息也沒有辦法，不知怎樣安慰她。第二天回去劇場，一路在想，在這個時刻，她如何面對親人的生離死別？一會兒見到面該說些甚麼話呢？我到化妝間先跟她打招呼，那一刻，印象非常深刻，她的情緒十分安定，好像沒有受這件事影響，她的表現可以令你完全放心。我掩不住內心的驚震，她真的是非常專業，令我十分佩服。我當時提醒自己，要從這件事學習，不管發生甚麼重大事故，在台上演出的時候你就是那一個角色，不應因任何情況影響你的表現。這是一種修為。」

詠儀到今天仍覺得自己不足，不懂的太多，未學的、學不好的太多，她希望有更多機會和前輩合作，從他們身上學習更多。她表示自己也是從新人的路走過來，慶幸有家人栽培，有前輩支持，絡予很多演出機會，才使她順利走到今天，因此也願意給新人爭取機會、製造機會。年前曾為八和學院畢業生舉辦演出活動，希望在自己能力所及給予幫助，盡一點傳承的責任。

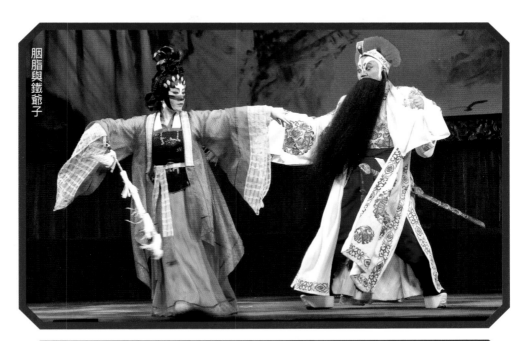

胭脂與鐵爺子

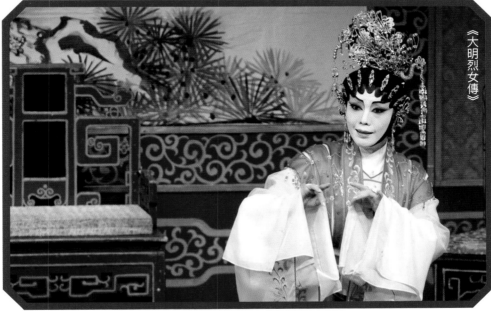

《大明烈女傳》

陳嘉鳴 【花旦】

陳 嘉 鳴 ————————————————

跟師傅鄧碧雲入行，「碧雲天劇團」祁玉崑是開山師傅，初習生後習旦。師從劉洵、任大勳，隨朱毅剛、劉兆榮習唱功，隨郭錦華習武旦身段。夫婿陳小龍為著名音樂頭架，婦唱夫隨。2005年組「嘉顯藝劇團」，帶領新人實踐舞台，演出多齣劉洵製作新劇。演出不論戲份，戲路縱橫，演技老練，角色千變萬化。

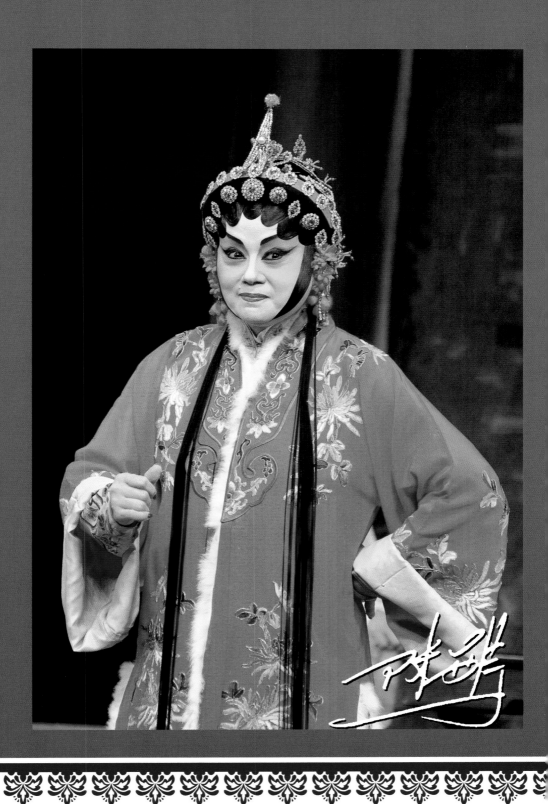

碧姐那個年代，大老倌都很自重，上台演不好唱不好，自己沒有面子，金錢買不到尊嚴，藝術才最值錢。

陳嘉鳴喜歡做戲，說不出原因，好像與生俱來。六歲就有戲班人帶她到鄧碧雲跟前，請她收下這個小徒弟，碧姐望一眼，搖搖頭說：「咁細個，讀書啦！」於是她就聽話去讀書。

讀書之餘，心裡仍喜歡做戲，其時有間教戲學校就在她家樓下的隔壁，近水樓臺，家人便讓她做完功課去學戲。第一次跟大隊到麥花臣球場的小戲棚，扮演個小太子，她個子小，沒有服裝合穿，媽媽為她做件私伙小戲服。小太子演得似模似樣，之後幾年間做了幾個娃娃生的角色，儲了幾件私伙，適逢戲班需要童角，介紹人順水推舟，又把嘉鳴帶到大碧姐跟前，大碧姐凝重地問：你真的喜歡做戲？嘉鳴戰戰兢兢回答：是的。終於答應她來「碧雲天」。

「碧雲天劇團」有個教戲師傅祁玉崑，可算是嘉鳴的開山師傅，教戲非常認真，教唱的有朱毅江和劉兆榮，都是一流師傅，嘉鳴學的是穩打穩紮的基本功。有一年「碧雲天」去美國演出，嘉鳴因未成年，幾經周折才簽到個護照，領事館又要她填報師傅做監護人，那來個師傅呢？那日在大碧姐家裡，對著份表格好生惆悵，師傅一欄寫誰人呢？大碧姐慢條斯理說：「寫我啦！」嘉鳴傻傻的呆住，旁邊的人喊她：「還不趕快斟茶！」如夢初覺，她馬上

跪地斟茶，正式拜了碧姐為師。

嘉鳴十分敬重也十分感激這位師傅，她待嘉鳴如女兒，嘉鳴也奉大碧姐如母親，叫她「媽咪」。行過師徒禮，嘉鳴便跟師傅去美國，在飛往紐約約二十多個小時的旅程中，師傅在飛機上給她上第一課。

大碧姐授她幾項教條，叫她牢牢記住，果然，嘉鳴不敢逆忘，終身銘記。

第一、不要「恨」別人的東西；

第二、不要羨慕別人有些甚麼東西；

第三、不要對人講自己家窮；

第四、不可爭戲做；

第五、做戲靠自己，做得，一句「沖頭報上」可以很好；唔做得，成套戲畀你都做唔到。

「這番話，教我受用一輩子，到今時今日，我依然照足師傅的吩咐在戲行立足。」

嘉鳴在班中有不少好習慣，都是學自碧姐。例如守時，只有早些不會遲；出台早些裝好身，聽鑼鼓算時間自己行出去等場，永遠不等場來叫人。「碧姐一定預早裝身，穿戴好，捧住杯茶坐在虎度門等。「雖然還未到你出場，但是台口如果做快了做少了，唱甩漏了，你就可以馬上出去接，場戲兜得住。」碧姐做人做事常為他人和大局設想，這點令嘉鳴由衷敬佩。

做了碧姐徒弟，行事更要循規蹈矩，不可有辱師門。曾有一次出錯令她終身難忘，覺得很對不起師傅。那次出場跟梁醒波對戲，本來爛熟的一段曲，開口唱了兩句滾花，第三句忽然記不起，一片空白，發台瘟，她又急又慌，連台下有沒有噓聲都聽不見。波叔非常生氣，一入場就罵，師傅罵了還不算，即時拉住她走到波叔箱位，親自向波叔認錯。徒弟的過失，由師傅來承擔，叫她怎能忘記。

嘉鳴自小反串做生，其時碧姐也是做生不做旦，直到十來歲，她發覺自己長得不夠高，做小生條件不足，朱毅江師傅也認為，她的聲底唱子喉較佳，於是在碧姐同意下，開始轉攻花旦。從花旦的基本功學起，嘉鳴原本爽直的個性，就像個男生，花旦的嬌、俏、嗲、姣一概欠奉，霎時間要改變過來，重頭學起，是非常吃力的事，她花了四年時間，才徹底回復女兒身。嘉鳴說那幾年很辛苦，台下學旦，台上做生，不久師傅指示，班中戲凡可轉換的角色都給她轉做花旦，於是這台戲做旦，另一台戲仍做生，時男時女的角色，搞到自己雌雄莫辦，還有置裝、行頭，所有東西都要重頭再來。這種種困難，她咬緊牙關捱過了。

入行三十多年，嘉鳴親身體驗到碧姐和許多前輩老倌的敬業精神，那個年代，大老倌都

很自重，愛面子重於金子，上台演不好唱不好，自己沒有面子，金錢買不到尊嚴，藝術才最值錢。

鄧碧雲有「萬能旦后」之稱，行內吃得開，徒弟跟在身邊沾了不少光，大概因乖巧又好人緣，常得名伶指導。她牢記梁素琴教她「唱要乾淨」；李香琴教她「做戲不要巴人」；怎樣為之「乾淨」？如何拿捏分寸「不巴人」？那就要自己忖度了。

一九九一年碧姐不幸去世，嘉鳴痛失良師。「師傅常說學做戲先學做人，我讀書不多，大碧姐沒有教曉我怎樣做戲，但教曉我怎樣做人，教我與人相處的道理，教我對待事物的態度，到今天我受益無窮，也感激不盡。」嘉鳴延續上一代戲行的優良傳統，她兢兢業業做好自己的本份。

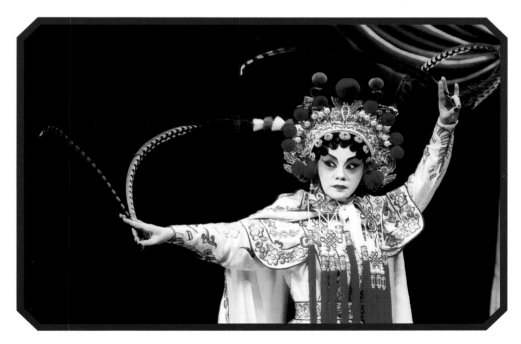

陳嘉鳴初出茅廬就跟任大勳師傅練功，天天練功天天見面，情同父女，嘉鳴叫這個師傅「阿爸」。大勳叔師承武狀元梁蔭棠，武藝精套數多，那個年代出道的老倌，不少都跟他學藝，文千歲、李龍、王超群、招石文等和嘉鳴天天到他家天台練功，吃過師傅親手做的午飯才散班。嘉鳴是個勤奮的徒弟，跟師傅練就一身武藝。

十幾年前她又拜劉洵為師，她總是說自己幸運，常得上天眷顧，一個好師傅碧姐走了，又有個這麼好的師傅。來自北京的劉洵老師，怎會收個粵劇演員做入室弟子呢？劉老師簡單回答：「當時嘉鳴要拜師，我問她，想跟我學甚麼？她說不知道。不知道就好了，我就收下這個徒弟。」為甚麼？「我教甚麼學甚麼，這才學得了。如果她心中早有想法，我就教不了。」這是個甚麼講法？嘉鳴自有領悟。

拜師之日同時也斟茶給師兄尤聲普和羅家英，師兄訓示：認真做，不過份。「恰如其份」四字，夠她思考一輩子。

在師傅劉洵、夫婿陳小龍的支持鼓勵下，她成立「嘉顯藝劇團」，嘗試自己搞創作，想做好演員，做齣好戲。

受劉老師的薰陶，她知道演戲「以戲為本」，不是「以人為本」，戲演得好才是好。因此她沒有請名氣大的老倌，從第一次帶演藝學院學生去新加坡演出，就與這群志同道合的年輕人一起。劉洵的構思寫成劇本，演員免費來學戲排戲，劉老師當導演兼導師，一連排好幾天，響排至少兩次。年輕演員不是來做戲是來學戲，如此好條件，那有不珍惜！一台戲給予大家一個難得的學習機會，舞台上每個角色都重要，人人都有份量，所以合作得很開心。

最重要的是，由此學得到的與演出酬勞根本不可相提並論。除了新秀，也請前輩助陣，來支持的有廖國森、呂洪廣、文寶森……等，「先此聲明一定要排戲，他們都很支持我，不管排多少次，只要有場，很樂意來排，而且肯指導新人。」

「嘉顯藝」貴精不貴多，自零五年以來，上演了《白蛇傳》、《穆桂英》、《棋盤山》、《獵虎記》和《滿江紅》五屆。她強調，自己當家，沒有後台老闆。她是個不會算帳的人，每次開戲，只會預算付出多少，不去計收回多少，也不懂推銷技巧，任由票房自行售票，進場的都是真觀眾，難免蝕本，輸少當贏就是了。在自己的能力範圍內，希望為粵劇做多一點點。這是她唯一的心願。

今天她穩坐第二花旦位置，演盡善惡忠奸、古靈精怪、千變萬化的角色，非常

《獵虎記》

享受做個多面手。好多年前，就有好些人建議她上位做正印，這似乎是旦行的終極之路。她也曾考慮過，認為坐正印的條件要全面，包括銷票能力，同時要天時地利人和，自己目前尚未足夠，還是順其自然的好。

劉洵老師說過，觀眾看老倌是分幾個階段的。第一個階段，觀眾來看戲，看這個演員演得好不好，是以「看戲」為主；第二階段，演員演出經驗多了，表演能力高了，觀眾認同他，才成為大老倌，這個時期，「看戲也看人」；第三階段，大老倌演戲得心應手，台上揮灑自如，個人藝術自然展示給觀眾，這是「看人」了。

陳嘉鳴認為自己未到大老倌這個階段，觀眾不是為看她入場的，是為看好戲入場的，她要讓觀眾知道，陳嘉鳴有個心，她是用心來做戲的，「嘉顯藝」出品必屬好戲，省亮這塊招牌，就夠了。

當今新人輩出，政府大量資源注入，製造了良好市場環境，吸引新人入行，不單止演員，後台的衣箱、提場，布景以至棚面，都有新面孔。戲班是團隊工作，是實戰場地，陳嘉鳴作為前輩，會不會現場給予指點？

「如果有人認真來討教，我一定會認真告訴他應該怎樣做。不過，新人都有自己的師傅，有自己的想法，很少能接受別人指點，何況，我不過是二幫腳色，不夠份量，講了也是白講。」

時代不同，戲班的生態環境逐漸改變，交得起學費，就可以請心儀的老師教戲，不再重視所謂一脈相承的門派家風。陳嘉鳴夾在新舊兩代之間，她的應對方式是：做好自己。師傅

教落，「做個好演員，出場不能錯」，她永遠謹記。以身示範，有心人看在眼裡，自然有所領悟，過去跟師傅學戲，都是在虎度門看著學的呢。

傳統戲班有它的特色，各人做各人的事，看似不相關，採排亂糟糟，一演出就整整齊齊，嘉鳴說：因為粵劇舞台有個規格，認清台上的八個方位，每人出場有方向，知道自己的位置，知道自己要做甚麼，站有站相，坐有坐相，不會失準。上一代的老倌都有各自的藝術風格，自己的東西別人不能取代。至少她本人，仍秉持著師傅傳下來的作風，出場就要做好自己。她形容香港粵劇老倌是「即食麵」，「我們這一輩，按照傳統規格加上自己風格，每人有屬於自己的東西，有自己的本領，儲備充足，要甚麼有甚麼，所以，幾個演員出來就嵌成一台好戲，好像砌積木。」砌積木的比喻很恰當，一塊木即是一條柱，六柱結合各有發揮，就是香港粵劇的特色。

陳劍烽 【文武生】

陳劍烽 （陳世華）

開山師傅尹權，間藝於譚珊珊，武藝師承李少華，並隨任大勳、許君漢、劉洵學藝。

入戲行由手下做起，又擅鑼鈸，粵劇低潮時不離戲班，音樂位小生位兼做，七十年代走紅星馬。返港後長時間任「頌新聲」小生，以林家聲為師砥礪志氣。九十年代初成立「烽藝戲曲學院」培訓人才。又熱心社區服務，推動粵劇發展不遺餘力，與妻岑翠紅（花旦），夫婦攜手同走粵劇路。

授徒：郭啟輝

榮譽及獎項：民政事務處社區服務獎狀2006

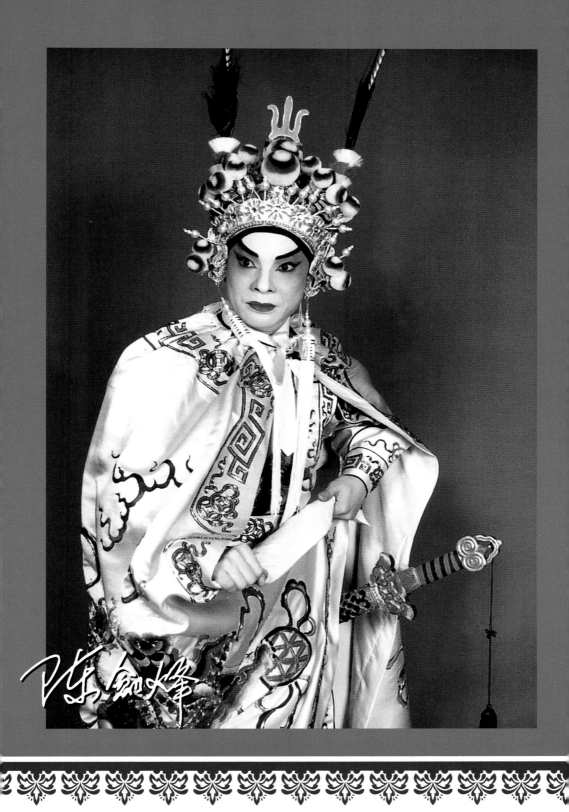

政府撥款扶持新秀，未夠料就搞班，無疑是助長不良風氣。人人想做主角，下欄無人問津，這情況嚴重影響職業劇團。

陳劍烽在舞台過了半輩子，入行的時候，因半途出家，系出無門，行頭不足，又沒有前輩關照，吃過不少苦頭。慶幸的是，他經歷過上世紀的走埠年代，得到許多今天難得再有的台板經驗，由是汲取了傳統粵劇的精華。

粵劇於他可能是天賜的因緣，父親做五金生意，家人本與粵劇無緣，但每年孟蘭節，父親熱心參與募捐打醮的義務工作；做神功戲，眾小孩幫忙維持秩序，因此有機會接近戲棚，心儀舞台上的唱做唸打，尤其那喧天價響的鑼鼓音樂令他心馳神往。有一年正值誕前，父親去了值理會，他在店門前意外觸電，小生命垂危，父親突覺心緒不寧及時趕回家，送去醫院，已經臉色發黑，以為救不了，他好像到森羅地府轉一圈又返回人間。大難竟然不死，他認為華光師傅救活了他，就是有意要他把生命奉獻給粵劇。

有了這個理想，不甘願繼承父業，他離家半工讀，節衣縮食，安步當車，刻苦地省下生活費去學戲，到鄰近的戲院打戲釘，跟人去避風塘聽粵曲，顧曲周郎是箇中高手，一面聽一面學，耳軌靈了，眼界高了，吸收了學堂教不到的學問。後來跟師傅入行，從手下、下欄二部針，到場務，循序漸進，跟足行規。正式埋班做百麗殿，從二小開始，跟住做二式，原

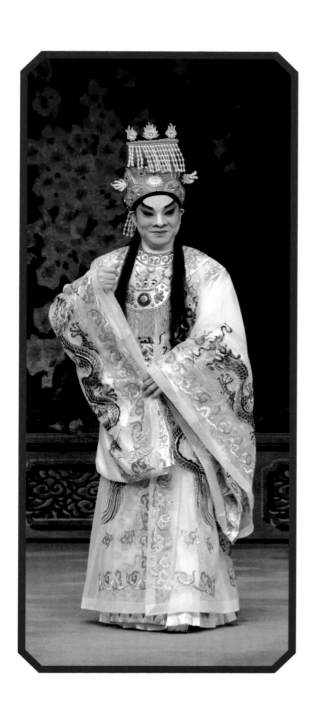

名陳世華改藝名陳劍烽，和他一起的還有陳嘉鳴，文武生有文千歲、梁漢威、林錦堂等，一班老倌就是這樣磨台板磨出來的。

開始做啟德，他已經可以擔戲，那時的拍檔花旦是艷海棠。遊樂場等於少林寺木人巷，習慣與多位大老倌同台。「記得和祥哥做《周仁獻嫂》，波叔做太師，我做知府，祥哥私伙掌板黃其浩起五才滾花，祥哥忽發『台瘟』，完全忘記唱什麼，不知如何是好之際，波叔暗示：華仔，唱。我便意會，即時爆肚打圓場。」這是平日訓練有素，自己熟劇本，識執生，出台淡定不緊張。

他很懷念與前輩同台做戲，收鑼後在後台宵夜，不分大小圍坐一起，笑談戲班舊事。

「以前做戲班很開心，上了台不願落台，好像大家庭，前輩提攜後輩，同輩兄弟互相幫忙，沒有勾心鬥角這回事。」

問起他的師承，尹權是他的開山師傅，武打則師承李少華，他的《林沖》是李少華自加拿大返港時特別教他的，他說「恩師李少華永遠在我心中。」還有任大勳、許君漢、劉洵也教了許多，對前輩，他是非常尊重的。

無論有幾多師傅，最重要是自己的悟性和實踐，他認為學到真本領，就是靠走埠的日子，他埋過不少大班，跟很多大老倌同台，跟林家聲學藝最多，不但學藝，更重要的是學德，他非常欽佩聲哥做人處事的態度，對自己從藝的理念影響甚大，雖然他不是拜門徒弟，但心底裡以聲哥為師，後來設帳授徒，也是本著「以藝行先，以德為重」的原則。

世華哥認為走埠登台是他磨練和成長的年代，在元朗遊樂場做擊樂師傅的時候，有緣拜入男花旦譚珊珊門下，師傅除了指導他，還為他接班，穿針引線造就他在大劇團的小生地位。他特別提起當年「大群英劇團」的三王一霸：台柱羅家英（霸）、李寶瑩（花旦王）、梁醒波（丑生王）和靚次伯（武生王），陳劍烽做小生，高麗做二幫。這個陣容鼎盛的班牌帶著三十個戲碼，先在新加坡人民劇場做三十場，再去馬來西亞吉隆坡、怡保、檳城等地做三十場，觀眾意猶未盡，續演十五場，總共演了七十五場，是星馬多年未遇的旺場。「難得與幾位大老倌同台演出，四叔的戲在骨子裡，波叔做的細緻到位，寶姐仔細認真、交曲準，我呢個晚輩哪敢怠慢？親身體會前輩做戲的精妙，使我一生受用不盡。」

演出成功，奠定了他的地位，此後與「錦天花」、「艷陽天」、「千秋樂」、「碧雲天」等戲班合作，出任文武生，拍過多位花旦如黃家寶、鄧麗雲、金倩翹、梁小梨等，在星馬演出很受歡迎。

在南洋的日子做戲很開心，「叔父」們滔滔不絕講前人威水史，又教古老排場，連私伙架式都搬出來，他的「韋陀架」就是四大天王何劍寅教曉的。老倌在台上比拼，觀眾在台下出盡法寶討老倌歡心，銀紙花牌不在話下，黃金鑽石有之，羅劍郎當年獲贈一把黃金鑄劍，石燕子的是一窩十二隻金燕子，眼睛鑲了閃閃發亮的鑽石，當年成為佳話。

觀眾熱情，戲金不俗，隨時一演兩個月，有號召力的老倌不愁演出，有機會留在當地的話，還有「戲尾」，隨時加場演出。他指出，以前馬來西亞長期有戲做，新加坡則集中在中元節（中秋）演神功戲。大廟有善男信女捐款，不靠大小會也有很多戲做。不過這些情景今日難復見，粵劇市場走下坡，黃金歲月一去不返。現在馬來西亞可以做一個月左右，新加坡華人最重視的「三王五帝誕」，以前可以一槌鑼鼓做幾十日，現時已減到十天八日；以前一台戲請幾個台柱過埠，現在只請一兩個大老倌，加幾個新人搭夠，可想而知，戲棚一定沒有舊時「墟冚」，戲沒有舊時好看了。星馬地區的演藝活動曾經很興旺，不但有廣東大戲，大明星隨片登台的還有潮州戲、福建戲，一年到晚鑼鼓聲此起彼落，省港大班一班接一班，大明星隨片登台的經歷，行內叫「劈戲」。年輕時和許多知名大老倌同台演出，即使沒有一齊做也在虎度門偷了不少師，星馬更是粵劇的搖籃，走過埠的老倌，都有一天唱一個全新劇本的經歷，行內叫夜戲看大老倌怎樣做，日戲自己上台做，所有老戲都是這樣刻苦學來的。現在哪有這些環境，多不勝數。

呢？他指出更壞的情況：「潮州戲、福建戲相繼消失，我不願看見粵劇有同樣的命運。」

世華哥的從藝生涯就是學和做，他認為香港粵劇入行就是要「做」，要從低做起，從大老倌身上偷師學藝，汲取舞台實踐經驗。「如聲哥所說：戲不可不做，不可多做。要做才學得到，但濫做就不能精了。」新人需要多做才能吸收經驗，若日日夜夜都做戲，哪還有時間和精力去練功學習，哪會有進步呢！

上舞台要見真章，他認為演員要有個人專長，有兩項獨門武功就夠了，太多即是雜，不可能樣樣皆精。一個稱職的粵劇演員，必須對鑼鼓、劇本、演戲三方面有所認識，而且分得開各自的崗位。做戲不是表演功夫，要有「戲」，「功」是因應劇情需要而做的，要認清真功夫和假功夫。眼見不少新秀是修功不修戲，即是功架、做手、武打可以見得人，但演戲卻強差人意。他強調做戲應該以戲為先，功是輔助戲的，不能捨本逐末。

除了做戲，他還有鑼鈸本領，粵劇低潮的時候，有戲做戲，無戲做打鑼，落村下鄉到處奔波，大班細班甚麼位都做，不計較戲金，不怕蝕底，設法求生存，心裡有個信念，無論生活多艱難，對粵劇不離不棄。

說到捱過鹹苦的新人，今天有大量政府資源，演出機會多，不少人未學行先學走，有錢埋班自己擔正印。「我幾十年的班身，每次上位是由長輩決定的，不是自己說要上就上。」他十分反對新人未夠料就搞班，政府批款予新秀劇團，無疑是助長不良風氣。新人台期密，應接不暇，台上演員、棚面師傅、後台提場，皆人手短缺，加上人人想做主角，下欄無人問津，唯有臨時拉夫，濫竽充數。這種情況嚴重影響職業劇團，於是出現「架空地腳」

現象，做衙差的，站在公堂無精打彩，做丫環的，跟出跟入心不在焉，公差如何能助府衙官威？下人怎聽候主子吩咐？更甚者連出場入場都不知往那個方向。閒角當自己是閒人，和劇中角色毫無溝通，儘管主角演得如何賣力，一台戲又怎會好看呢！

他感嘆這是社會的大勢所趨，年輕人已不跟老套的循序漸進，想一步登天，今日戲行整體藝術水平下降，也是不無原因的。他認為新人是要給予演出機會，但應有老倌帶住演，才能真正學到台上功夫。

「我年輕時看過許多大老倌做戲，個個做法不同，每人有自己的風格，從來沒有一定的，要學永遠學不完。他們都有大將之風，知道自己的位置，因此前輩老倌都受人尊重、受人敬仰，能拜入師門是終身的榮幸，一輩子的師徒關係。今日社會以物

質掛帥，學生做老闆，老師是催員，哪有尊師重道這回事呢！」他表示愧無能力扭轉乾坤，只能做好自己，堅守原則，不隨波逐流。近年粵劇界流行講發展，講保育，他認為保育就是守住優良傳統，在他有生之年能做多少是多少，為藝術延續不怕講真心話。

回顧陳劍烽的演藝事業，世華哥覺得上天待他不薄，在大班、巨型班做小生，和幾乎所有大老倌拍檔演出過，包括前輩新馬師曾、紅線女、石燕子、劉月峰、關海山；擔正印文武生，他拍名伶謝雪心、鄧美玲，也拍新秀花旦文雪裘、御玲瓏。八十年代粵劇式微，「頌新聲」是香港僅有數一數二的大班，陳劍烽是六柱之一。八零年香港粵劇界首次上大陸匯演他有參與，去台灣雙十勞軍演出他有份，香港每次大型籌款活動，他一定做六國大封相。他在「八和」做了八年理事和副主席，亦是「演員會」創會會長，擔任兩屆理事長。這種種業績他自覺滿意。

忙於演出、教學之餘，陳劍烽又熱心公益，曾身兼多個社區團體職銜，為油尖旺區做過無數演出活動，都是付出多於收入的。他認為伶人到社區服務市民，是回饋社會的一種方式，當他在台上做戲，見台下公公婆婆看得笑逐顏開，自己覺得開心。做戲娛人娛己，樂己樂人，因此屢獲民政事務處頒發社區服務獎狀，他認為是官方的認同，也是民間的期盼，他覺得這種服務能充實市民大眾的休閒生活，很有意義。

儘管如此，他仍要面對粵劇承傳出現的困局。他開設「烽藝學院」三十多年，桃李滿門，不少門生已是專業演員，在戲班有一定位置，不少更在海外各地設帳授徒，開枝散葉，數不清的徒子徒孫，但這個師傅仍不時告誡他們：「學藝先學德，無論是專業或業餘，這個

基本要求是不變的。教與學互相影響，老師也在學習中，不要以為自己夠斤兩。」粵劇環境不斷改變，學藝的心態不同了，培養人才太不容易，要他有條件，又要有恆心，還要觀念正確。「學藝不是一朝一夕，三個月就要求上台演出的學生，我寧可不要。可是這種速成教學已成為風氣，我從百幾個學生，到現在剩下幾十個，就是因為堅持我的原則，不肯妥協。」

學生流失，他表示不太在乎，「這是個現實，我接受。有心栽培粵劇接班人，不能只往錢看，我寧願教好學生，不願教多學生。」

在戲行幾十年，終於明白了，要大紅大紫，除了自身的藝術，還須靠一些生存手段，太過堅持原則、忠於藝術，很難跟潮流走。在現階段，個人演藝事業已有一定地位，他覺得藝術承傳的意義比較大，傳授正規粵劇知識，培養踏實的年輕人，不管他是業餘或將來會不會做職業，都要認真地教，也要求學生認真地學。他堅持一個教學原則：「學生幾時可以上舞台，要看為師幾時准許你出山。」

至於粵劇的發展創新，靠個人力量不可為，他認為除非官方設粵劇學院，集中培育人才，並維持一個長期的專業戲班，從實踐中探索創新之路。這條遙遠的路，目前尚未見端倪。

陳鴻進〔丑生〕

陳鴻進 ————————

學藝於「漢風粵劇研究院」，師承梁漢威，工丑生。初以兼職演出，2000年
轉為專業，鑽研丑行角色，勇於創作嘗新，為「鳴芝聲劇團」台柱，班主劉
金燿生前納為義子。與妻韋俊郎（小生）成立「鴻嘉寶劇團」，期追隨師傅
後塵實驗粵劇改革。
授徒：一點鴻（陳惠堅）

問仙姐，那麼年輕就退休，
戲可以演得那麼好，道理在那裡？
仙姐給我一個「愛」字，有愛便可以。

當年陳鴻進還在唸中學的時候，學校一位老師知道他喜歡粵曲，就帶他去漢風上粵曲班。梁漢威一見他的模樣，十來歲小子，身型夠高大，聲線又好，就對他說：學做戲啦！

「那時沒想過做戲，阿媽要我讀書，怎會讓我做戲呢，讀完書再講啦。」於是師傅不時追問我幾時畢業。

見到一個人才，不想錯過，威哥心懷粵劇，時刻期待藝術承傳後繼有人。陳鴻進慢慢理解到他這份熱誠，畢業後一面工作一面學戲。學了三個月，威哥便帶他和一班師姐去大澳做棚戲，這是陳鴻進第一台神功戲，記憶猶新。

「第一次瞓戲台，打地鋪，覺得好似難民營。師傅箱位大，一開為二，女生睡一邊，男生靠近師傅這邊，師傅睡帆布床，我睡他床邊地下。第一晚臨睡前他對我說：『鴻仔，男仔學戲要異心機，學戲不成三大害。』他說女仔學不成可以嫁人，男仔要養家，『即使做乞兒都要做乞兒頭』。師傅講的是那份『鬥心』，這番話語重心長，我一世都記得。」

從此以後，他追隨梁漢威學戲、學做人，心無二志。

男做小生女做花旦，是一般人的正常想法，陳鴻進入行揀一條與眾不同的路。「師傅見

《倩女幽魂》樹妖姥姥

我個樣肥嘟嘟，第一時間就對我說，做小生好蝕底，丑生至啱我，所以我從來不發小生夢，一心一意跟師傅，打基礎，做好戲。」

無丑不成戲，丑生的台期往往多過正印生旦，陳鴻進上年度演出二百多場，是丑行之冠，他先要多謝師傅具慧眼，還要多謝阿媽生他一副可塑的好面孔，扮相男女老少皆相宜，他的戲路廣，角色屢有突破，已超越丑生行當。

今天陳鴻進已是戲班一柱，穩坐正印丑生之位，他卻表示，戲行這條路不容易行走。初入行，見戲班許多現象不公平，不合理，自覺難以相容，一時衝動，留書出走不幹了，自己

有份工，不做戲無相干。離開一年多，無法忘記粵劇，心底有牽念，念師傅，念舞台；某日巧遇前師母，一句話：「師傅好掛住你呀！」他很感動，就回去了。

回到粵劇，戲班文化沒有改變，唯有自己應變。陳鴻進是個不容易妥協的人，在戲行我行我素，對於不公平、不合理現象，要嘛迴避，否則就要抗爭。他自言是一隻睡覺的老虎，他睡著的時候不理他人事，千萬不要撩醒他，惹怒他會吃人的。

他的立足之道，就是做好戲，舞台如擂台，比試論英雄，市場是成績表，遲早汰弱留強，憑甚麼？憑實力。他說：「學戲學根本，跟師傅，不是學做那個戲，是學戲的根本，學法度。前輩留下的戲三百部以上，單是從虎度門行出台的『行法』都學不完。怎樣做？就是要看前輩怎樣做。」前輩給你擺在眼前的就是教材，新馬仔、尤聲普、朱秀英的表演，他不錯過看的機會，那時他日間上班，晚上不是自己上台就是在台下看戲，在觀眾席看，在虎度門看，留心前輩的舉手投足，關目、表情，一字一句。每次看戲即是上一堂重要的課。

不單看丑生，也要看各台柱，所有成名的前輩都有他的實力，不會浪得虛名的。他有幸跟過不少名演員同台做戲，這些前輩都給他很多啟發。事實上，每位名伶到今時今日仍然能立足舞台，必有他獨特和過人之處，陳鴻進懂得尊重前輩，故而懂得欣賞前輩的優點，看得見可以學習的地方。吳仟峰因他的熱誠為他引見李海泉，這位前輩退出江湖二十年，已經不問戲行事，肯見他，指點他，全因為他的誠意，真心誠意的確能打動人。

在陳鴻進的演藝歷程中，遇到三個貴人，使他的粵劇生涯出現轉捩點。自從跟師傅做神功戲，認識了班主梁品，得品叔提攜接神功戲做台柱，跟許多大老倌合作，吳仟峰、謝

雪心、文千歲、梁少芯……有機會從名伶名角身上學習，這是第一個轉捩點。期間認識仔哥吳仟峰，跟他客串演神功戲，在《鳳閣恩仇未了情》扮演譚蘭卿的角色尚夏氏，「反串」演出開闊了他的戲路，這是第二個轉捩點。第三個轉捩點是，二零零零年加入「鳴芝聲」，劉金耀請他入團，陳鴻進三十歲擔正印丑生，此時他服務的公司要搬去上海，便藉機辭去工作，全身投入粵劇。劉班主有一套企業經營手法，特別重視品質，演出以效果為先，賺錢其次，這是劇團成功之道。

「是劉金耀的那種精神帶動鳴芝聲。我覺得劇團裡每位同事很有默契，合作十分愉快，大家都不願意離開。」一待二十八年。劉班主離世前認陳鴻進為乾兒子，是一份信任，也是一份交託，希望劇團繼續做下去。

《漢王天嬌》齊王母

上了位的陳鴻進保持低調，默默從旁觀摩。他尊重前輩，探討他們的成功之道，把握機會和他們談話聊天，總會得到好的意見，循這個途徑他不斷學習、思考、吸收、充實自己。

記得一個夜深人靜的晚上，在白雪仙家裡聊天，問仙姐，她那麼年輕就退休，戲可以演得那麼好，道理在那裡？仙姐給他一個「愛」字，她說：「有愛便可以。」

「我被這個字啟發了。愛和喜歡是兩回事，你可以今天喜歡明天不喜歡，今天愛的東西明天不會不愛。愛是無條件、無代價的，愛它，就會保護它，不想破壞它。愛粵劇，不想壞了粵劇，就會勤力做，做到好。前輩的一個『愛』字，道出了整個粵劇精神。」

傳統粵劇是要進步的，可以怎樣進步？他曾經和林家聲探討過這問題，聲哥表示，要分階段進步。每個年代的劇本都有不同的變化，聲哥九十年代演的已經和六十年代大不相同，可以說，他改進了、完善了前三十年傳統粵劇的演出。如果以三十年為一個世代，今天粵劇的步伐，走到九十年代便好，例如「頌新聲」的《唐明皇》、《紅娘》等等，現在已經很少上演，當年那種劇本製作是先進的，不是隨便就可以演，現在劇團都不排戲，這些戲都不會演了，粵劇講向前，前進到這個階段就好了，九十年代的戲拿出來能夠排演得好，製作得好，粵劇已經進了一大步。

他成立「鴻嘉寶劇團」，想做些自己想做的事，但沒有急於要創造些甚麼。粵劇創新不是天馬行空的，要在舊基礎上引入新思維。有一次他和中文大學的學生談到《隋宮十載菱花夢》的結局，破鏡重圓，反使樂昌公主無法處理自己身事二夫的身份，以破鏡自刎告終，這是當年編劇的處理。學生卻認為，樂昌無需要死，一走了之便完，結局留給觀眾自己想

像，這就是現代思維，他由此受到啟發。

西施的故事，也有投水自盡和或避世隱居等幾個不同結局的版本，七十年代曾經有西施功成返國、卻被國人逼死的版本。現代人怎樣看待當年情事？要認真去探索、理解，然後才研究怎樣將現代思維融入劇本，給傳統注入時代氣息。重點是讓年青人看懂粵劇，而不是演年青人喜歡的戲，這樣只會和粵劇愈離愈遠。所以他說，講到創造自己的東西，目前他沒有，但相信將來會有。

《胡不歸》做了很多年，起初不喜歡文方氏的角色，也不會演，怎樣克服這個人物？他一直在摸索，到年紀大些，開始找到路子了，角色很難演，內裡包含很多粵劇表演技巧，每個介口，每句歌詞，深入去發揮可以很有看頭：掌握了人物和演出法之後，他喜歡了這個角色。事實婆媳

的矛盾關係一直存在，這個題材是不會過時的，關鍵在怎樣向現代人講這個故事。

近年李居明寫很多新劇本，陳鴻進演出不少。「李大師有很多新穎創意，也有用電影甚

至魔術手法處理舞台表演，我們做演員的，就按照粵劇程式套用在劇本上。有些角色是很有

難度的，例如《毛澤東》，我要演敘事的和尚、富泰的宋媽媽、大元帥朱德三個角色，朱德

才是我的挑戰，一個現代歷史中的大人物，先要了解人民心目中對他的感覺，再而進入他的

內心世界，掌握到入物的心理狀態，就能演了。」

李居明大師的劇本創作別出心裁，觀眾自有評價，多年來他能堅持到今天，當有他的觀

眾基礎。「我覺得作為演員，不妨多些嘗試不同的演繹方式。大師也在不斷嘗試創新，改革

粵劇的路是漫長的，我師傅（梁漢威）何嘗不是努力一生，若問成果，目前言之尚早。」

現時新秀演員之中不乏大學生，和上一代的教育不同了，戲班傾向文化水平，產生一些

新風格、新關係以及新作品。陳鴻進說：「藝術是磨練得來的，不是讀書得來的，最重要的

是舞台實踐經驗。粵劇傳統尊重的是儒家道統那一套忠君愛國、孝敬父母、尊長護幼的正面

道德觀，這是中華文化的承傳，粵劇人要身體力行，不是紙上談兵、附庸風雅。做戲和做人

是相輔相成的。」

陳鴻進在當代戲行屬中間輩份，夾在前輩與新秀之間，他投身入行得自梁漢威啟蒙，眼

看師傅為粵劇承傳奉獻一生，他要決心秉承師傅遺志，肩負承傳的責任。坐言起行，年前收

了陳惠堅為徒，給他改名一點鴻，走丑生專行。

前輩都說今日社會難以維繫師徒關係，這個制度已不通行，新一代只能任他們自由發

展。陳鴻進非常反對這個說法，他認為是不負責任的，粵劇有一套深厚的藝術傳統，要維護它不可丟失，怎可以任它自由發展呢。

「未教做戲先教做人，這是祖宗傳下來的訓示，當年師傅怎樣教我，我怎樣教他。」他說：「現在收徒弟，出發點是為粵劇服務，不是要他斟茶遞水侍師傅，是師傅帶徒弟張開眼睛看世界。我帶他去師傅神位前叩拜師公，正式納他入門，不怕教識徒弟無師傅，最希望徒弟成功超越我，世人因他的成功而認識他的師傅陳鴻進，認識他的師公梁漢威，如此梁漢威的藝術便得以承傳，如此粵劇才能發揚光大。」

收這個徒弟，他觀察了兩年，他的條件是甚麼？

第一、天分；第二、學習態度；第

三、懂得尊重。

有這三個條件，已經成功了百分之七十。其餘百分之三十是甚麼？有人説是運氣，陳鴻進説，成功失敗不是命運作主的，餘下百分之三十就是要研究、提昇自己的藝術，你付出多少，運氣就有多少。

他特別強調，收個徒弟，要教他成功。

「粵劇界成名很容易。一間戲院一千座位，只要這一千觀眾認識你，叫得出你個名，你就成名了；但是，成名不等如成功。成功不是等運到，運是自己主宰的。如果入行三十年都只能保持水準，就應該想下是否入錯行呢？」

他指出：做戲和表演是兩回事。「做戲」是講故事，只要識講、加些造作便成；「表演」是將生活提昇、在舞台上表現出來。生活不離節奏，節奏是與講話、音樂、表演連成一氣的。他特別提到，林家聲表演的成功在節奏，聲哥的手、眼、身、步、法全部有節奏的。

普哥、英姐的表演都是有節奏的。節奏不離生活，生活內容愈豐富，表演愈有內涵。

新一代眾多優秀演員，陳鴻進認為他們的可塑性很高，問題在前輩肯不肯教？怎樣教？有沒有認真教？當代粵劇前輩很多仍熱衷於演出，概稱傳統藝術難以後續，故而離不開舞台。他不諱言，有些前輩不肯讓台，只因戀棧名利，以為仗勢可以掌控行業的發展，卻沒有洞察實際的市場環境。他説：長江後浪推前浪，一代新人換舊人，舊人遲遲不放手，新人如何能接上？是否在前輩眼中，他們這一輩仍未夠資歷，沒有本事執牛耳？於是粵劇就停留在目前這個階段了。

前輩的思維未許改變,他只能教好自己的徒弟。他的教法是「分享」,徒弟看完戲,看到些甚麼,要和師傅分享;但是,他要分享的是別人的優點而不是缺點。「要抱著欣賞、學習的心情,會看見別人好的地方,於己有用;若抱著挑剔、藐視的心態,只會注意人的錯失和缺點,於己何益?」因此他給一點鴻的指引是:凡看見別人做得好要向師傅講,師徒一同分享值得學習之處。他認為如果懂得尊重,尊重前輩,尊重藝術,自然從別人身上學到好東西。所以,他收徒的第三個條件「懂得尊重」十分重要。

曾經有一次,他師徒演一台神功戲,徒弟做得不好,天天捱他罵,做完戲,徒弟效他當年留書出走,表示對自己的表演失了信心,不幹了。陳鴻進和他分析:「師傅罵甚麼?罵你做不好。為甚麼做不好?因為是準備功夫沒做好。因為是神功戲,小地方小舞台,你輕視它,以為不必認真,沒有準備好,自然就做不好。」徒弟不得不承認他有這樣的心態。「師傅罵你,不是罵你不會做,是罵你不用心做,可為而不為,才是最可惱。」經一事長一智,徒弟由是明白,一個演員,無論在甚麼環境,面對甚麼觀眾,都要把最好的展示出來,這是職業道德,戲班稱為「戲德」。

教戲如教人,陳鴻進認為,責任在師傅不在徒弟、在前輩不在後輩。現時新人湧現,己成名而未成功者居多,過猶不及的經濟支援衍生出種種問題,粵劇環境大變,焉能坐視不理?為粵劇培訓人才傳承藝術,身為前輩不應藉口搪塞責任。目前的粵劇環境,是一種粉飾太平的假象,未能反映行業內在的真實情況,他希望這種假象早日消除,讓粵劇正常發展。

陳寶珠【文武生】

陳寶珠 （何佩勤）————————————

自小受養父母陳非儂、宮粉紅培訓，隨粉菊花習北派，是任劍輝入室弟子。
六十至七十年代電影走紅，影迷追隨半世紀。息影移居美國。1998年重上舞
台，演出《劍雪浮生》及《煙雨紅船》，與白雪仙再續師徒緣，2004年重返
粵劇，與梅雪詩演出任白名劇《再世紅梅記》、《牡丹亭驚夢》、《蝶影紅
梨記》。歷演數十場，破傳統粵劇紀錄。
出版刊物：《永遠的影迷公主—陳寶珠影畫集》2016
　　　　　《青春的一抹彩色—影迷公主陳寶珠》2017

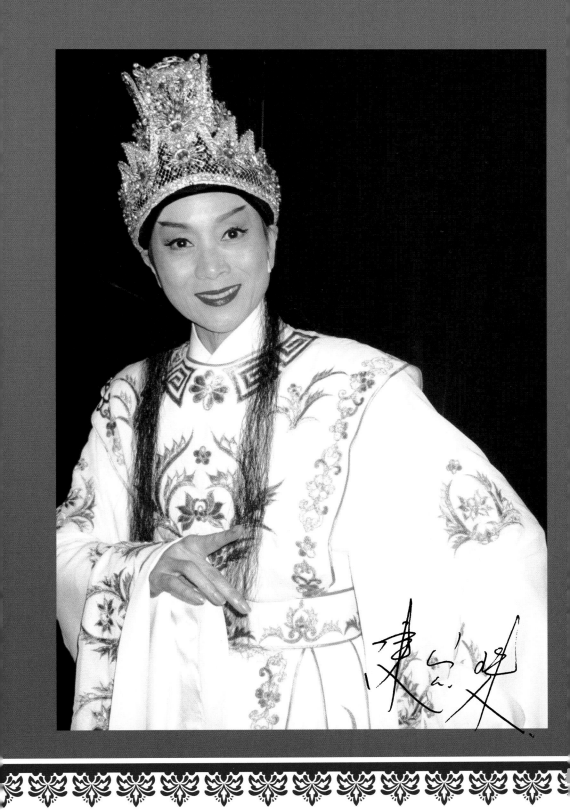

年少拍電影，天時地利人和，
幸運地紅了，是彩數。粵劇舞台靠實力，
做戲沒有彩數，台上一分鐘，台下十年功。

陳寶珠四歲為粵劇名伶陳非儂和宮粉紅夫婦收養，是戲棚中長大的孩子，她成長的記憶中沒有童年，練功、做戲就是生活的全部。她有京、粵底子，七歲就踏台板，到今天年逾七十，仍風靡粵劇舞台；但是她的粵劇之路不尋常，迂迴曲折，帶傳奇色彩。

陳非儂一九五三年退出舞台，開辦「香江粵劇學院」，培養了不少粵劇接班人。他悉心栽培愛女，除了親自授藝，並送她跟京劇武旦粉菊花學北派，南北戲路雙重訓練。七歲第一次演出，是參加香港京劇票友的「京劇大會串」，和沈芝華合演一折《三岔口》；幾年間，跟隨師傅登台，先後演過《白水灘》、《花蝴蝶》和《大戰泗洲城》等名劇。

寶珠表現出色，受到戲班青睞，曾先後在祁筱英和吳君麗的大班中演出。十歲那年，梁醒波和陳非儂撮合兩人的女兒陳寶珠和梁寶珠組成「孖寶劇團」，兩寶珠分擔生旦，又得師姐陳好述鼎力襄助，兩老亦聯手上陣，「孖寶劇團」大受歡迎，更因此得波叔引薦，獲任白姐陳好述別眼相看，時加指點，凡「仙鳳」開鑼，她獲准進入後台任姐箱位，靜靜地看任姐怎樣裝身、怎樣準備出場，然後站到虎度門看任姐做戲。十四歲那年，正式拜入任劍輝門下。一九六一年「仙鳳鳴劇團」的《白蛇新傳》，她客串仙童：「雛鳳鳴劇團」首次

《劍雪浮生》

公演，陳寶珠與龍劍笙輪流擔任文武生，主演《辭郎洲》和《碧血丹心》。

「孖寶劇團」由小舞台演到大銀幕，為她的電影事業帶來契機。十一歲加入「電懋」，反串男角演出古裝武俠片，六十年代，陳寶珠以青春玉女形象，在電影界大放異彩，十數年間拍了二百多部電影，期間與年齡相近的影星結緣，包括馮素波、沈芝華、蕭芳芳、薛家燕、王愛明、馮寶寶，稱「影壇七公主」。陳寶珠和蕭芳芳更是粵語片年代的兩顆天皇巨星，影迷數以萬計，鋒頭之勁一時無兩。走紅電影圈，粵劇舞台已無暇兼顧，情非得已，師傅也覺無奈，寶珠一身功底也就投閒丟疏了。

粵劇電影一度盛行，以原著劇本製作的歌唱片，也為寶珠留下為數不多的粵劇粵曲大碟，例如：與江雪鷺的《江山錦繡月團圓》，與李居安的《狄青三取珍珠旗》，與南紅的《清宮明月》和《再世紅梅記》，與吳君麗的《風流才子俏丫環》，與何非凡、崔妙芝的《白兔會》，和羽佳合作、唱子喉的《樊梨花》，以及和蕭芳芳（尹飛燕幕後代唱）的《七彩胡不歸》等。

六十年代末期，電視異軍突起，電影大受衝擊，市場開始走下坡，急流勇退乃明智之舉。七零年代她到美國登台後即宣佈息影，留在三藩市讀書。過去寶珠一面讀書一面學戲，小學就讀救世軍學校，中學曾讀嶺英書院，與仙姐有前後期校友之誼，因電影工作太忙中途輟學，息影後重入校園彌補學業的空白。未幾邂逅楊占美，在彼邦結婚生子做了歸家娘。天意弄人，丈夫早逝，寶珠一心帶著兒子楊天經，與宮粉紅祖孫三人過著平淡的退隱生活。

洗盡鉛華的寶珠並無心眷戀舞台，不意九七年因沈殿霞力邀在無綫電視綜藝節目偶一亮相，便為高志森羅致。她表示，息影多年首次動搖意志重上舞台，最大誘因是扮演師傅任劍輝的角色。

《劍雪浮生》於一九九九年三月上演，二零零五年三月重演，加插了《九天玄女》唱段，並演出全折《香夭》，兩次演出共一百三十幾場，陳寶珠感情投影的是任姐，戲劇與現實人生的虛與實，渾然一體，似真還假的粵劇舞台，挑起她錯綜複雜的情意結。演完這齣舞台劇，她撥出所得收入成立「陳寶珠戲曲獎學金」，捐贈香港演藝學院推動粵劇發展。陳寶珠復出，接著舞台演出還有《煙雨紅船》、《天之驕子》，以及幾場大型音樂會。

《紅樓夢》

她的影迷也復出，風潮再起，跟隨她大半生的影迷，為陳寶珠再闖事業高峰帶來很大的推動力。然而最是牽動她情懷的，是未能承傳師傅粵劇的藝術。

「每次見師傅，心裡都有慚愧，電影已成過去，粵劇我交了白卷。到任姐走了，這種感受更強烈，沒有學好她的戲，覺得是一生的遺憾。後來，有些好朋友勸我，縱然年齡不復青春，而演出粵劇正當盛年，重踏台板為時未晚。仙姐也鼓勵我，叫我重新來過。」曾經問她：「有沒有人說過，你將有事業的第二個高峰？」她當時是這樣回答的：「事業高峰應留給年青人。」

她的高峰早在年青時的電影年代，粵劇無論如何衝不破電影的大關，儘管如此，她終於演出自己的專場。二零一零年賀歲劇《俏柳紅梅賀新春》開啟她封關三十多年的虎度門。豈料第一天重踏粵劇的台板，宮粉紅卻在大幕掀起之前暈倒台下，在愛女踏出虎度門的一刻與世長辭。相依為命的母親離她而去了，今後要獨立，要堅強，她要為自己訂立下一個人生目標。一四年與梅雪詩二零一二年與蔣文端合演十五場《紅樓夢》，票房高企使她重拾自信。一四年與梅雪詩演出師傅名劇《再世紅梅記》，是她演藝生涯的一大挑戰，排練期間，仙姐的確很緊張，一場一場講戲，親身示範。

「看見她老人家給我排戲很辛苦，有一次我想安慰她，對她說，我會好勤力、好用功去學的。沒料到仙姐這樣回答我：『用功是不行的，要用心！』我想了一想，恍然大悟，當下就明白了自己的問題在那裡。」仙姐一句話點醒陳寶珠，由是點開了她的竅門。

重拾粵劇，寶珠的心態很正確，當自己是新人，由基功開始，逐一複習從前所學，小心謹慎不容失手，如此又容易犯下新人的毛病，重視「功」的表演而忽略了「戲」。所以仙姐說，用功是不行的，要用心。演戲演的是戲，不是演功夫。再演《牡丹亭驚夢》，仙姐請胡芝風老師給她們教戲。胡老師當年主演的《李慧娘》紅遍大江南北，京劇、粵劇演的都是《牡丹亭》的故事和人物，劇種不同，戲是一樣的，胡老師是慧娘，寶珠是柳生，排演一折《遊園驚夢》，夢中少溫存，餘情猶未了，她的感覺來了。《牡丹亭驚夢》演出有長足進步，寶珠感激兩位名師指點。

寶珠是雛鳳的大師姐，自小跟在任姐身邊，可惜沒有學好師傅的首本戲。任姐走了，仙姐

老了，她又重上舞台，創下市場新紀錄，真是峰迴路轉，她的粵劇成就會有多大？目前還是未知數，但是她那種終身學習的精神，是值得讚賞的。她生活規律而簡樸，除了粵劇沒有別的嗜好，定期和影迷飲茶相聚是最佳節目；還有，就是去劇場看戲，看好戲，從別人身上學習。

梨園子弟中，陳寶珠是個異數，也是個彩數，問今後的路向？人生起落數番，她習慣隨遇而安，順其自然，沒有刻意計劃將來。出身粵劇世家，如何傳承粵劇呢？她說：喜見新人輩出，希望他們都能腳踏實地，努力上進。又指出，年少拍電影，天時地利人和，適逢其會，幸運地「紅」了，是彩數。粵劇舞台靠實力，台上一分鐘，台下十年功，做戲沒有彩數，包括她自己，尚在努力中。藝海無涯，希望和大家共勉。

新劍郎 【文武生】

新劍郎 （巫雨田）—————————————————

六十年代隨吳公俠學藝，中學畢業後投身戲行，八十年代在星馬走紅，九十年代回港發展。粵劇演出外參演多部舞台劇，《救恩神曲》及《耶穌傳》扮演耶穌，十分成功。又致力劇本編撰，創作《蝴蝶夫人》等多部新劇，近年著力重現古老排場。多年積極推動校園粵劇教育，備受嘉許。
現任香港八和會館副主席
榮譽及獎項：香港特區政府民政事務局嘉許獎章2009
　　　　　　香港特區政府行政長官社區服務獎狀CEC 2012

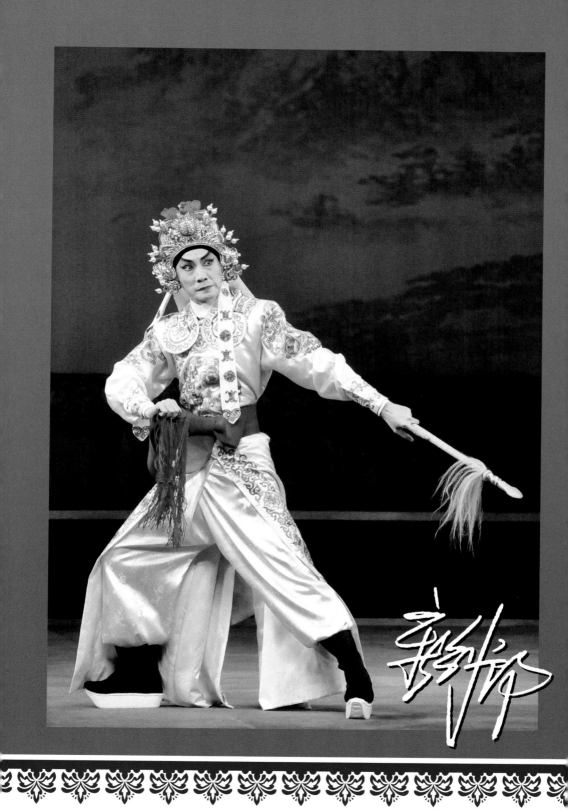

創作需要磨練，編和演都不是
一蹴即就的事，
一個好劇本不是輕易交出來的。

田哥和粵劇的緣始自六十年代，他在戲迷之家長大，從小跟父母看大戲，放學回家做功課特別勤快，為的是晚上可以看戲。舞台上的五光十色，震天價響的鑼鼓音樂，演的無論是英雄好漢，或是儒雅書生，都教他非常著迷，不知不覺隨著角色哼起曲來。獨個兒在家閒著無事，就把父親的唐裝褲穿在手上，當作水袖舞動，自個兒又唱又做，好想有朝一日像台上的老倌一樣。

終於在初中的一個暑假，他花了頭三天時間，把中、英、數三科暑期作業統統做完了，兩個月假期怎麼打發呢？父母便答應讓他學戲，自此跟了吳公俠師傅，承傳他的藝術。之後田哥一面讀書一面跟師傅學戲，吳師傅的戲班開鑼，也讓他踏台板，從實踐中學習。田哥記得那時一晚戲金有十元，雖然不多，但滿足他的興趣，又有零用錢，戲班於他已是難捨難離。

中學畢業，他已經做一些角色，要有自己戲服，為了置裝，必須有份固定收入，於是日間上班，夜間做戲，田哥回憶起來，十八歲到二十五歲那幾年，是最辛苦的日子。興趣所在不覺苦，他捱過了許多伶人必經的階段。

八十年代到馬來西亞走埠，那十數年間，是他學藝最多、進步最快的一個成長期。當

地名師有蔡艷香、區少榮、音樂師傅樊重球，都是田哥的恩師。每年農曆六至九月四個月，戲班往大馬各埠演出，一台戲連演二十日，每日戲碼不同，手上只有一張提綱，翌日就要登場了，台戲怎樣唱怎樣演？自己要設法抓緊時間，虛心問前輩、問師傅，很多古老戲、排場戲就是這樣催谷學得來的。戲受歡迎，田哥有不少擁蕙，被觀眾留住十幾年，並且撮合了一段美滿姻緣，做了大馬姑爺。

有過經歷才懂得珍惜，田哥說最寶貴的收穫是學會「踏實」，他形容大馬那些年是大豐收，不但學藝多演出多，觀眾也多，還有一班忠心不貳的戲迷追隨他，直至他離開大馬回到香港，到今天依然不離不棄，無論他演甚麼戲都專程來香港捧場，不論演粵劇、舞台劇、歌唱劇，以至聖經故事的粵曲音樂劇，台下都有這班戲

《大鬧梅知府》

《斬二王》

迷的熱烈掌聲。田哥表示，單是戲迷的痴情，足以令人無悔無憾，他享受演戲，演戲又能養家，慶幸沒有入錯行。

一九八七年梁漢威搞新派粵劇《戊戌政變》，請田哥回來演光緒皇帝，他自己演譚嗣同，是田哥第一次演清裝戲。這次演出之後，直至九二年田哥才回流香港，那時粵劇從低谷慢慢爬起來，戲班不如現在興旺，田哥這類人才是班中渴求的，因此多年來他穩坐小生之位。除了粵劇，也演話劇、舞台劇，參演《袁崇煥之死》、《南海十三郎》，又曾做「一人騷」，以木魚清唱表演，他接觸不同藝術，爭取各種舞台實踐經驗，藉此體驗舞台劇的團隊工作方式，理解粵劇不足之處和應予改善的地方，有助於他日後執筆編寫劇本。

最近十年，他為粵劇推廣做了很多工作，不辭勞苦到學校做講座，做工作坊，至今進入超過五十間中學，教學生認識中國傳統戲曲，並因此獲特區政府頒授榮譽獎章，表揚他這在方面的貢獻。

二零零一年，葉紹德重寫舊戲《荷池影美》，寫了頭場和尾場，其後因腰痛無法繼續，授意田哥完成全劇，他感謝德叔給他一個機會，考驗他在編劇方面的能力，自此之後，他開始創作。

零三年，他寫《蝴蝶夫人》，與汪明荃合演，他高佻的身材，扮演美國軍官型格十足，這嶄新形式的創作劇，亦使田哥在編劇界嶄露頭角。翌年他寫了古老排場的傳統粵劇《碧玉簪》，《山東響馬》寫自己，零七年寫《大唐風雲會》，到二零一四年作品有《搜證雪冤》和《十八羅漢伏金鵬》，一七年新作《情夢蘇堤》，還有古腔《辨才釋妖》。

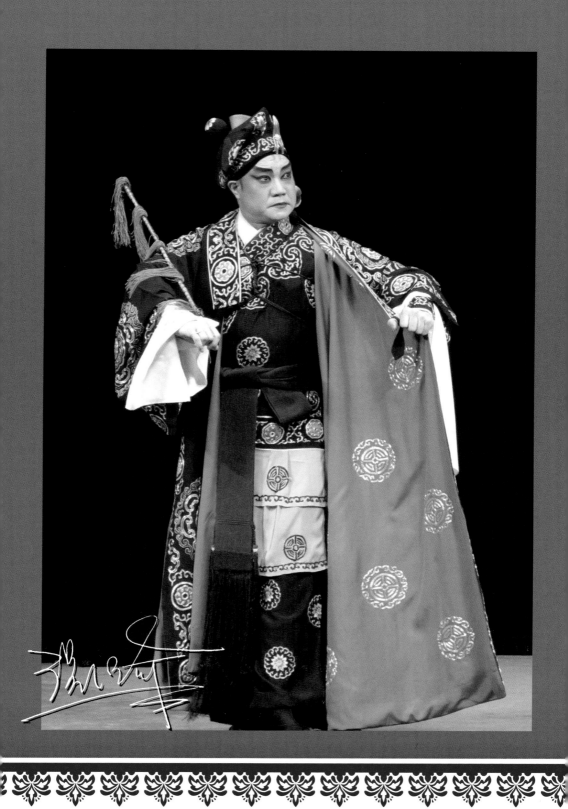

要留住觀眾，除了自己的表演造詣，還須動腦筋，有創造性，豐富表演舞台，給觀眾新的感受。

溫玉瑜少時家住北區，讀鳳溪中學，鳳溪以體育聞名，男女生運動項目皆出色，屢獲校際運動大獎，當年他也是足球和跳遠校隊的一員小虎將。此外還有一樣與眾不同的愛好，就是看大戲。

北區一帶神功戲興旺，古洞、坪輋、金錢村、河上鄉一年好幾台輪流做，都是大班大老倌，他可是過足戲癮。古洞有個歷史悠久的「粵鳴音樂社」，好多粵劇師傅在那裡落腳，他也常到音樂社走動，跟著師傅們有唱有做。有位伍麗卿師傅，以前曾跟羅家權做戲，見這小伙子興趣甚濃，便對他說：「有機會帶你見羅家英，叫他教你做戲。」他知道這句話不是戲言，當下十分雀躍，一心一意地等。

中學畢業隨便搵份工，無意進取，志在戲班，凡有搭棚做戲他就來幫手，有甚麼做甚麼。記得「粵鳴」有台大型演出，在大埔球場搭棚，劉月峰做顧問，請大老倌做，他也有份上台，當然只是拉拉小腳色。如此邊做邊學，已有些粗略基礎，對戲班知識懂得一二。開山師傅陳覺非（陳小龍父親）教他封相，山長水遠跑到佐敦文尉樓認真地學。

一九七八年三月廿三，羅家英果然來了，早前一年「大群英」羅家英、李寶瑩、靚次

伯、梁醒波、陳劍烽、高麗，一團五十幾人浩浩蕩蕩長征星馬，非常哄動。從星馬回來，就聯同區家聲、周麗兒、尤聲普、小甘羅來坪輋做戲，也是陣容鼎盛。期待已久的他，經由衣箱陸叔引薦到行哥跟前，行哥見他習藝已有些基礎，手腳利落，便答應收他為徒。適逢班中缺「提場」，行哥就讓他接下「提場」一職，一面做提場一面學做戲。

這一年初出茅廬，第一次跟師傅去澳洲登台，走了雪梨和布里斯本兩埠。師傅的出埠格言：「行不賭，坐不嫖。」他一直銘記心中。

「提場」這份工不易做，要熟識戲班文化，知道老倌習性，棚面、下欄、畫部、衣什箱各方面都要有良好關係，才能得心應手。班中有出名的提場師爺梁曉輝，跟他學做他助手，得益甚多。其後不

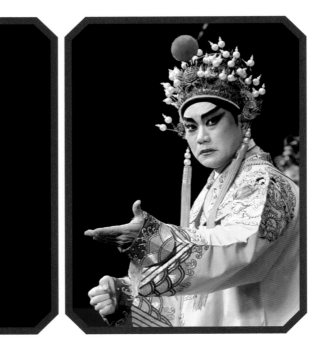

少戲班請他做提場，因而接觸很多知名大老倌，看他們台上的表演，跟他們飲茶灌水聽戲

經，自己便吸收了許多。

羅家英又怎樣教他的呢？「起班的日子，早上十時集中到台口，從基本開始教，出場、

企位、執手執腳，一台戲每次的出場、入場有所不同，各場要怎樣做逐一講清楚，一天就在

台上練功、排戲。開場前，還未夠鐘起幕，師傅裝好身出台口，我就跟出去等他教。怎樣

教？做給他看，做不好他馬上執正；有對手戲，他跟我做，可說是手把手教的。」他又補

充，以前做班好認真，就算做下欄，都要「亮相」，要知道自己在虎度門那個位出，出了台

個位在那裡企，企定雙手怎樣放，行有行樣，企有企樣，今日出台怎麼做，所有人都清清楚

楚，大家有默契，這就叫做「台上見」，並不是現在所講的出到台才見。

走埠是許多大老倌成名上位的途徑，他的機會來得早，而且班運亨通。跟師傅去澳洲的

第二年，又跟石燕子的「紅棉劇團」去台灣，做二式；石燕子（麥志勝）是孫科夫人契仔，

每年都應邀去台灣演出，台北、台中、台南、高雄巡迴一個月，連續演出很多年。其時台灣

經濟起飛，隨國民政府撤退台灣的廣東人都愛看大戲，新馬師曾、何非凡、鄭幗寶、羽佳、

陳劍聲等都有到台灣演出。

在台灣穩坐二式位置，八零年李奇峰自美國回來搞班，把林家聲的「頌新聲」帶到新

加坡「人民劇場」，演員有吳美英、尤聲普、蕭仲坤、陳嘉鳴，他做二式。大班開台做封

相，他例必做元帥，帥旗有名有姓，用甚麼名呢？當時羅家英希望他的徒弟以「玉」字排

名，原名溫廣成遂改名溫玉瑜，高貴儒雅，具小生氣質，這個名字便在新加坡亮起來。當

時在新加坡打對台的是李龍和謝雪心的

「祝華年」。那一年，成哥印象特別深

刻，並非兩劇團的較量，而是新加坡政府

的禁制令：「今後電視節目不准以粵語播

放，來自香港的電視劇須以華語配音。」

當時播放中的《網中人》是禁令實施前最

後一部，於是，家家戶戶窩在家裡看《網

中人》，結果兩台大戲都少有的「唔收

得」。粵劇始終拼不過電視劇。

八一年再到星馬，由六月觀音誕演

做到七月中元節（孟蘭節），隨後又跟聲

哥赴美加巡演八十日，演出五十四場，都

是當地觀眾熟識的林家聲名劇，《胡不

歸》、《雷鳴金鼓戰笳聲》、《龍鳳爭掛

帥》等。所以成哥熟悉羅家英戲同時也熟

悉林家聲戲。

八二年底他接荔園台期，已開始擔

文武生。翌年與陳嘉鳴接新加坡三王五帝

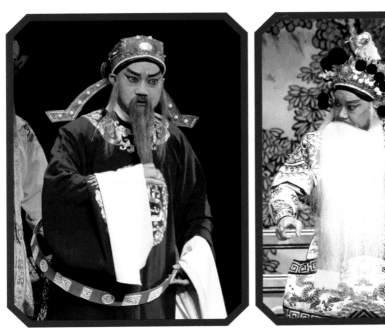

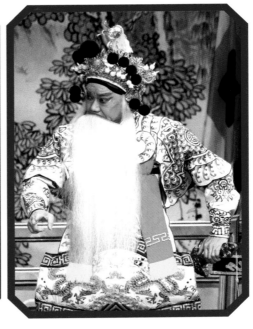

誕，他把師傅羅家英的三齣戲寶帶去，很受歡迎。九天節目安排原是三日粵劇，三日潮劇，三日歌唱，因粵劇反應極佳，翌年改為九日全粵劇演出，他和嘉鳴連演四年。自此，溫玉瑜的文武生位坐定了，星馬兩邊走，成為當時得令的新紮師兄，他和嘉鳴連演十日，演期由幾日訂到幾十日。九一年有一台戲三十五日七十劇目紀錄，他演廿五日，阮兆輝演十日，首次帶師妹鄭詠梅出埠，她和陳嘉鳴分擔正旦。九二年一人連演廿九日，日夜戲共五十七齣，為何不是五十八齣呢？因為其中一齣賣座不理想，即日改戲重演《帝女花》。原來戲行稱《帝女花》為「救命戲」，凡票房「唔掂」，上演《帝女花》即「搞掂」。

走埠演出不由你揀戲，由當地主會點戲，每天日夜場兩齣戲，神功戲收得還會加場，要的又是新劇目。場場新戲，演出是辛苦的，今晚收鑼讀明晚劇本，早上起來趕快讀日戲劇本，大夥兒一齊去吃個肉骨茶早餐，接著就要上台。「那時候逼住要勤力，好多戲完全未做過，有些戲只熟介口唔熟曲，怎辦？唔識就問人。那時粵劇興旺，戲班多，老倌多，平日都習慣聚在一起，只要謙虛求教，前輩叔父都肯教人，雖然有舞台上的競爭，但在台下會互相照應，彼此沒有介蒂。如果遇到特別難題，問來問去解決不了的，打長途電話向師傅求救都要啦！」

成哥表示，這樣的磨練催人成熟，星馬登台可說是文武生的關卡，過得了，就上位了……

但是，這關卡也容易使人迷失。此話怎講？走埠機會多，星馬戲迷好熱情，好忠心，認同了你，就跟定你。你上了位，會沾沾自喜，以為自己「得左」，在愛戴者簇擁當中，自然會飄飄然，好像做了山大王。「別忘了一山還有一山高，所以不時要提醒自己，高處未算高，

同期在星馬發展有陳劍聲、黎家寶、區家聲、阮兆輝、新劍郎、李文華等人，前輩叔父都肯教人，

祥哥為例：

《胡不歸》做〈別母〉一場，背插令旗返家，見過母親站到身旁講話，這時他站的位置，剛好背後的令旗指向母親，他輕輕一個手勢令旗撥去左邊，一會轉個位置，令旗又撥回右邊，這麼細微的動作，你會注意到嗎？祥哥帶慧做《仕林祭塔》，其時尹自重、黃其浩已不在，拍和是羅永明和姜志良，單一句「哭相思」，他多次鄭重吩咐羅師傅：「聽我唱，跟我，不要過我頭。」大老倌以唱腔帶音樂不是跟音樂，簡單的哭相思也有自己唱法，非一般的。「當年祥哥一曲《臥薪嘗膽》即出位，過了薛覺先頭，成名不是沒有原因的。」

以上是成哥做提場所見，新人幸福，卻未有他幸運。

今人學藝已經沒有師承，成哥的幸運還包括有個好師傅。問他最敬重師傅的地方？他説：「一是行哥的治學精神，他獨自上黃山，自我修為，開啟思路。二是他的人情味，他和小學同學幾十年保持來往，非常念舊。新加坡一位老藝人，曾經在危急時教曉他做一齣新戲，行哥視為恩人，直到現在，我每次去新加坡，都托我送利是給他，知恩圖報，可見人情厚。」

『大群英』散班賦閒，他雖然讀書不多，懂得自修學問，熟讀全本《資治通鑑》：

目前成哥是小生、武生、丑生三條腿走路，是粵劇少有的一生兼三行當，觀眾期待溫玉瑜的突破，期待溫玉瑜更多的文本創作，保留粵劇的面貌，延續傳統的精神，充實日趨空虛的粵劇庫藏。

廖國森 【丑生、武生】

廖國森 ——————————————————————————

香港八和粵劇學院首屆學生，畢業即為「雛鳳鳴劇團」羅致，與前輩靚次
伯、梁醒波同台演出，獲益良多。在八十年代粵劇走下坡之際，決心在戲行
發展，由兼職轉為全職，靚次伯親授坐車絕技，由他承繼武生台柱之位。
「雛鳳鳴」散班，以武生行當參與各大劇團演出，近年「雛鳳」重上舞台，
他依然是團隊重要一柱。
榮譽及獎項：香港特區政府民政事務局嘉許獎章2015

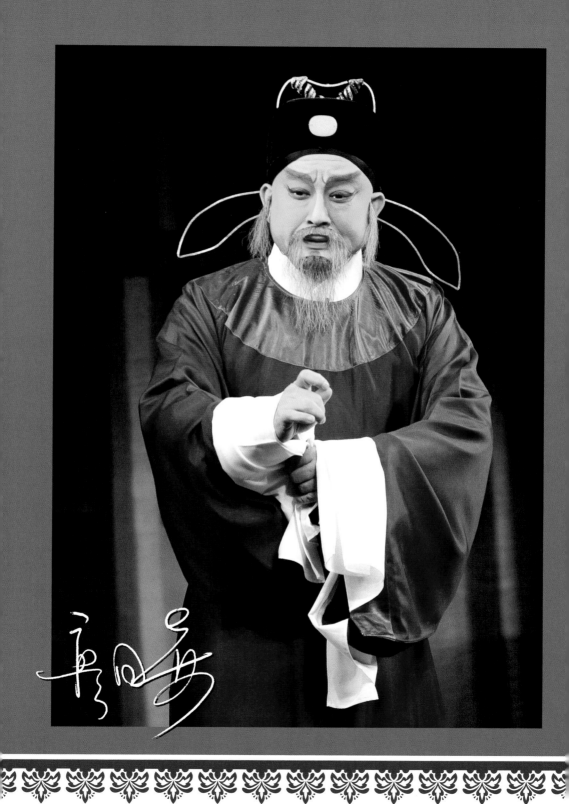

舞台上每個演員都會使出最好的本領。
看別人怎樣演，從別人身上看自己，
是一個演員應有的修行。

八和粵劇學院第一屆畢業的廖國森，本無意走武生行當，只不過喜歡看粵劇，甚至向

父親承諾不會入行做戲，讀八和只為追求粵劇知識，想知道「起霸」、「鑼邊花」、「馬蕩

子」……是怎麼一回事。怎料到一畢業就被龍劍笙看中了，跟著「雛鳳鳴」這大班一路前行

一路成長。

知道有「起霸」這些名堂，是因為父親與粵劇的淵源。父親廖勝是音樂人，主吹簫，和戲

班的高根、高林兄弟稔熟，粵劇低潮時，一齊做祭祀樂師。那時香港生活普遍困難，祖孫三代

一家九口，住在石硤尾一個百尺單位，說來奇怪，姊弟六人只有他酷愛粵劇。小時候神功戲興

旺，港九新界到處有搭棚做大戲，年頭到年尾此起彼落，石硤尾球場密密開鑼鼓，非凡響、頌

新聲、雛鳳鳴，一班接一班，廖國森就在這種氛圍下迷上粵劇，閃閃發光的戲服和刀槍把子，

虎虎生威的雉雞尾，熱鬧繽紛的舞台，一幅幅明亮動人的畫面常在腦海中。

中學畢業了，那年代塑膠是香港四大無煙工業之一，他有份好工作，幾年間已是PVC手

袋廠的小主管。收入穩定，他的公餘興趣就是看電影、看大戲，有錢買票，可以入戲院，看

利舞台、大會堂，不少當代名伶都看過了，林家聲、新馬仔、麥炳榮、文千歲等等，的確曾

因他們的藝術造詣而傾心，但從未想過自己有朝一日上舞台。

直至「八和」登報招生，無意發現有粵劇課程，他立即就報名，記得面試時任大勳考他的身手動作，麥惠文考唱，叫唱一段中板，他其實不知甚麼叫中板，唱了陳笑風和林小群《樓台會》的一段，結果取錄了。告之父母，父親非常反對，其時粵劇市道差，戲行搵食難，生活沒有保障；森哥向他保證不會入行做戲，而且上課不妨礙工作，不影響收入。

學院在一九八零年一月十五日開學，日、月、星、智、仁、勇六班，他選晚上六時半的「月」班，下班趕到時間剛好，餓著肚子上課，下課和同學一起吃飯，一星期上課三晚，星期天可以返學院自由練功，大勳叔很好，全天候教學生，他們一班同學感情好。可惜今天留在戲行的沒幾

《奪王記》龐保太監

鍾馗

人。兩年幌眼過去，結業他演一齣《打金枝》，從此告一段落。沒料到演出當晚，台下有龍劍笙在座，翌日就通過任大勳請他在「雛鳳鳴」春班做兩晚。才放下書包，就有機會跟偶像大班做戲，當然求之不得，只不過兩晚，一試身手而已，並沒有違背對父親的諾言；當下沒有問角色，沒有問人工，沒有問時間，完全沒有任何考慮就一口答應了。

這是他第一台戲，演的是《辭郎洲》，演義士雷俊，原來要排三個月，來排戲的任大勳、李少華、楊劍華、鄭綺雯、袁仕驤都是名師，不免抱著戰戰兢兢的心情。戲中《水戰》、《刼營》兩場都是武戲，有對槍、走邊、開打，要練到爛熟保證到位，才不致失手，因此排得特別多。在排練過程中，他特別深刻難忘的是，有場和言雪芬劍槍對打，每到某個位，他必定錯，「掃腳咪頭」、「咪頭掃腳」總是倒轉來。練了很多次，每次都錯在這個位，跟住接不下去了，屢試屢敗，他恨自己好蠢，恨得丟掉手中槍，躲到牆角痛哭起來。哭夠了，大勳叔安慰他，叫他放鬆心情從頭再來，如是最終突破這個關口。他說：「這個教訓是：不要恃聰明。以為很容易的，其實不容易。」

八二年的新春年初六、初七兩晚，辛苦了三個月，終於演出了，在觀眾面前表演很有滿足感。由台下看戲到台上演戲，身份轉換了，踏足舞台是另一種感覺，這種舞台感覺維持了數十年，感覺愈來愈強，舞台愈來愈愛。

踏過兩晚台板，收拾心情回到工作崗位，到八三年，「雛鳳鳴」往美國拉斯維加斯演出，粵劇破天荒登陸賭城，笙姐請他隨團做二式，這個誘惑能抗拒嗎？急忙請假整裝待發，這個假一請就無了期。美國之行與雛鳳結緣更深，回來後，參演劇團的神功戲，夜戲做二

式，日戲做「太陽文武生」，任白戲寶逐一台上學。

無心入行、曾承諾不入戲行的廖國森已然身在班中，儘管八十年代市道低迷，戲班生活對他來說不是太艱難，他的心志開始動搖了。八四、八五年來到事業的樽頸，做工和做戲，魚與熊掌不可兼得。這是個十分為難的抉擇，不單只事業，也關乎終身大事，男兒三十而立，拍拖多年應該成家了。女方希望他放棄演出專心發展事業。考慮了好些日子，他下決心做戲，然傷了對方的心，他一直覺得負了佳人心中愧疚。隨著年紀齡長、閱歷多、舞台和人生難分難解，而當日魚與熊掌的抉擇，是對是錯？恐怕連他自己也說不清了。

決定走戲行，第一需要是衣箱，他借貸一萬五千元，在李榮照的戲服廠「復興

佘太君

公司」買了一擔箱、膠片、盔頭、袍甲，必需的行頭。他記得初埋雛鳳每日人工一百七十元，後來也加不了多少。一萬五千怎清還？可見他的決心和信心一樣大，所恃的是，班中有靚次伯、梁醒波、朱秀英、任冰兒等好戲的前輩，戲就是從他們身上學的，更重要的是學會每台戲的規矩。其後尤聲普、阮兆輝加盟，又把京劇嚴謹的裝身穿戴引入雛鳳鳴，教曉他正規的穿著，甚麼戲、甚麼人物、甚麼劇情，該穿甚麼？怎樣穿？一點不馬虎。跟雛鳳十年，戲行的規矩、禮貌，以至舞台知識、台口走位、服飾穿戴、裝身技巧，統統都在戲班實踐中學習得來。

八八年陳嘉鳴訂他往新加坡，首次做文武生。三個月回來，靚次伯因腰腿之患停演，翌年香港文化中心開幕，雛鳳接了演出台期，四叔不能上台，唯有森哥暫代。小生轉武生，從未想過的事又發生了，幸虧他戲碼熟悉，在台上他又很留意四叔的每個動作，看得多，基本做得出來；但是，開台要做封相，過去做元帥，公孫衍坐車、讀聖旨的時候，元帥都在後台，沒有機會看的呢！

「四叔說，你來，我教你。一句諾言，我心情既雀躍又激動，四叔傳授的是他的生平絕技，怎麼會是我呢！」

此後森哥做了四叔家的常客，四叔示範讀聖旨，一字不漏誦讀出來，森哥謹記抑揚頓挫在心中；兩人並肩行維多利亞公園，四叔一面散步，一面講坐車竅門，腰腿功要札實，竅門在上車、落車的點子上。如是三個月，一套坐車功架基本學會了，還有抒鬚拋鬚，四叔叫他買口鬚，每日對著鏡子練。

「問四叔，要練多久？他説他自己練了三年。我瞠目結舌，那我呢？」

四叔不但傾囊相授，他的戲服、冠帶、道具，森哥沒有的，統統送給他。這三個月的相

處，他深深感受前輩的關愛，無私的指導，以及對藝術薪傳的殷殷期盼。

年邁的靚次伯沒有再上舞台，廖國森接替武生位，他説：「能承接四叔的位，是一種榮

幸，因此更要認真做好每場戲，承傳四叔的精神。」

勾臉也要逐個學，張

飛開面是劉洵教的，年前有

台關戲做三晚，第一晚，劉

老師幫他劃張飛半邊面，他

照著劃另一邊，劃了兩小時

才完成，到第三晚，四十五

分鐘就劃好了，有進步。工

多藝熟，現時六場戲四開臉

難不倒他，近日就有一連幾

天分別做張飛、廉頗、尉遲

恭、魯智深，天天改頭換

面，這就是演戲的樂趣。

他沒有跟甚麼名師學

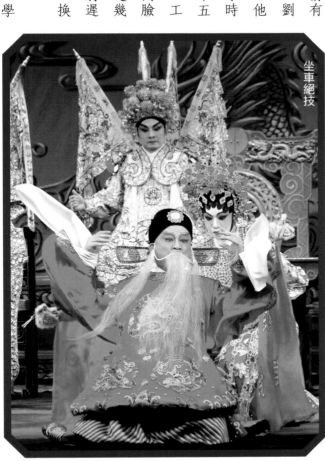

坐車絕技

藝，但靠平日看得多。「我出台不是只做自己，要看每個人怎樣做，戲是大家一齊演的。做完自己的戲份，我不會離開，站在毯邊看；不用出場了，走落音樂池，坐在朱師傅身邊，看音樂和角色的唱做交流，看鑼鈸師傅怎樣夾準台上每一步，看熟看透，看到每個位都識做。」他強調看戲很重要，「舞台是最好的學習場地，因為每個演員都會使出自己最好的本領。看別人怎樣演，從別人身上看自己，是一個演員應有的修行。」

他認為演戲是生活的寫照，要演來自然、舒服，生活充實演戲的內涵，演戲又豐富自己的生活。目前香港粵劇人才不平均，行當沒有很分明，一台戲需要資深老倌壓陣，角色需要甚麼便演甚麼，他不太計較，武生也做，丑生也做，正面反面人物都做，只要自己能演的，盡力演到最好。黃衫客、賈似道、嚴嵩、張飛、尉遲恭、廉頗、金兀朮、判官，反串慈禧、太君也不錯，不過他自認為演得最好是《六月雪》的蔡婆，經歷過生離死別的傷痛，更能捉摸人世間可貴的親情。森哥喜歡舞台那種感覺，大概因為戲如人生吧。

學院出身的廖國森一向以嚴謹態度對待舞台，對待自己、對待每個角色。反觀今日學藝的學生，學習態度完全不同了，他為演藝戲曲學生和油麻地新秀排戲，發覺有些令人擔憂的普遍現象：一不會看戲，二不會發問，錄影作導師，排戲學行位，排到第三次，仍有人手執曲本來，更糟的是不熟曲，靠字幕。

時代變，規矩不變，現時新人都不懂規矩，不懂禮貌，森哥說：「今時今日，我在台口唱錯一個字，也會感到難過，入場逐個逐個向人道歉，音樂師傅也要道歉。可是新人反而不知規矩，甚至連企位都企錯，可以從頭錯到落尾，沒有感覺；唱錯固然不著緊，撞了人，還

要怪人不好。」

很早以前他就向八和學院建議，四年課程中，應加入舞台規則、戲班傳統這一課題。自己是過來人，學院缺少這門知識，到入班做戲才知道，原來我甚麼都不懂，連出場、入場、自己個位置都不知道，碰了許多釘、撞了不少板，從錯誤中慢慢學曉，這些痛苦的過程為何不可避免呢？再看現時的新人，他們入行甚麼規矩都不懂，也難怪，沒有人教，怎知道呢？

可是這個建議一直未被採納，新入行者，依然甚麼都不懂。他認為，古老戲、排場戲，也是要教的，學了未必用得著，但是作為正規的粵劇學院，應該要學生具備傳統知識，要學曉古腔怎樣唱，排場怎樣做，需要時能夠展示出來，如此粵劇才能代代相傳不會變質。

說到時下青年，人人要做文武生花旦，學藝未精就擔大旗。他認為觀眾

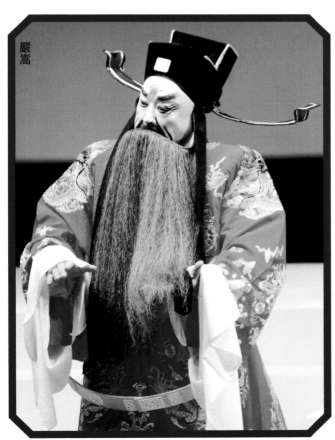

嚴嵩

也有問題，偶像式捧場，支持的掌聲寵壞了一些不知天高地厚的年輕演員。油麻地新秀演出計劃，政府大量資源投入，新人湧現，幾年之間粵劇界出了許多青年才俊，未曉做戲已經成名，未夠本領就獨當一面；他認為這是揠苗助長，不是長遠之計。

新秀湧現，旺了粵劇市場，影響了粵劇生態。港九新界各地劇場及鄉郊，一年演出粵劇近千場，單是油麻地戲院，第一年新秀演出一百八十場，加上選角不平均，角色常落在部份人身上。森哥指出，「有量必然欠質，新人不勝負荷，能力有限，質素下降。到底機會應該給予那些新人？已經成名的正印生旦？還是尚未出頭的奮鬥青年？似乎沒有清晰的目標。」

他又指出：市道看似興旺，戲班卻大把難題：演出台期多了，台前幕後缺人手，下欄有得揀；人工高了，功夫少了，戲院交通便，鄉班不做了，排戲不來了，收工早抖了；起班成本愈來愈重，非資助劇團愈做愈吃力。

至於新人，他們的難題在那裡？森哥深有體會，他說：「難題是：一不學傳統排場，二缺乏舞台知識，三不懂戲行規矩。無論是演藝學院或八和學院，都沒有教這門基礎功課，我們常說新人無規矩，要反問一下，有沒有人肯教呢？」還有一個「字幕」的難題，「依賴字幕，不記曲，戲怎會演得好？以後就是字幕演戲，不用腦袋演戲了。」

森哥預見三幾年間粵劇會變質，香港將是大陸文武生的天下。刻下所見，年輕一輩當紅演員，由梁兆明、李秋元、宋洪波、藍天佑、王志良等等，都來自內地，他們的培訓基礎和本土演員不盡相同，香港自己出不到人才，未來的舞台由他們主導，是勢所必然的。

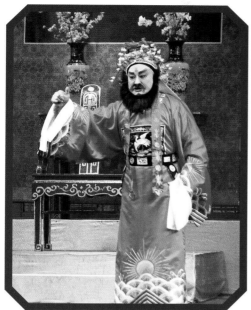

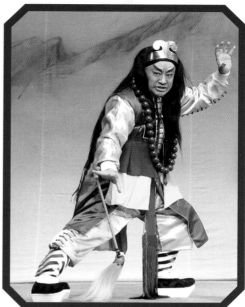

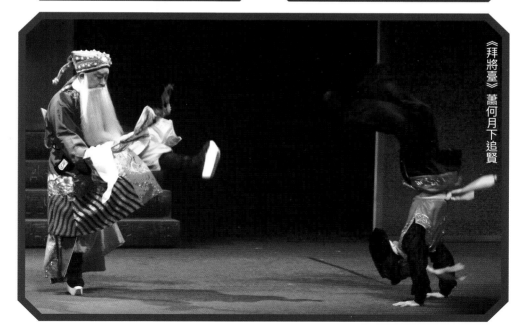

《拜將臺》蕭何月下追賢

蓋鳴暉【文武生】

蓋鳴暉 （李麗芬）

香港八和粵劇學院第二屆學員，入行不久幸遇班主劉金燿，為她組「鳴芝聲劇團」，成為當代最快上位的女文武生，林家聲賞識收為誼女，傳授林派藝術。與吳美英長期合作，並灌錄大量唱碟，廣受歡迎。演出以任白及林家聲名劇為主。近年與李居明合作，演出多部李居明編撰的開山首本戲。
早年兼拍電視劇《刀馬旦》、《金牌冰人》、《水髮胭脂》等；舞台劇則有《梁祝》、《星海留痕》。又多次與「香港中樂團」合作演唱會。
榮譽及獎項：香港十大傑出青年2001

我人生的時針永遠停留在十一點半，十二點如日方中，但過後便漸向日落了，保持一段距離，永遠有進步空間。

蓋鳴暉是少數幸運的粵劇藝人，從入讀「八和」到上位擔正印，不過是十年間的事。

在粵劇界本來藉藉無名，剛取藝名蓋鳴暉的時候，竟搭上「利舞臺」的尾班車，跟在「頌新聲」、「雛鳳鳴」、譚詠麟、羅文、梅艷芳這些巨班、巨星之後，九一年趕上利舞臺戲院準備封館重建的最後台期。

在她出道之年遇上劉金燿夫婦，是一生最大的幸運，劉氏為她創辦「鳴芝聲劇團」，以戲班少有的企業經營模式運作，六柱基本固定，拍檔花旦吳美英更是長期合作無間，非常默契，班底人腳齊備，各司其職，她可以心無旁騖專心做戲。劉金燿是行外人，在一片低迷的市場環境中，鳴芝聲以新人事新作風挑戰傳統戲班，他問葉紹德，培養李麗芬成才要多少時間？德叔說：等五年罷。果然用五年時間，把李麗芬捧紅成為蓋鳴暉，接著五年又五年，老中青三代觀眾都認識她，大家看見的是，一分天才加九十九分努力。二零零一年當選「香港十大傑出青年」，儼如一顆熠熠明星。

這是否蓋鳴暉的初衷呢？她回憶學藝之初，只有個單純的夢想，想成為戲台上做戲的

一個。小時候每次跟母親看戲棚大戲，台
上老倌的丰采，常使她心馳神往，希望有
一天學到這些本領，自己登上舞台表演。
在家看電視，最愛看古裝的粵語歌唱片，
鳳凰女是她第一個偶像，風趣幽默，扮相
美，做戲好看。中學時無意得悉八和粵劇
學院第二屆招生，趕往報考，成為插班
生，王粵生師傅編她做生，就這樣一直做
下去。她說：有機會進入這個圈子，踏出
第一步，是我人生的開始。

十幾歲才學戲，練功很辛苦，有些同
學捱不住退出了，她堅持要完成課程。郭
鴻斌老師教基功，每天搬腿要壓到耳朵，
她比人遲好幾年才開始，骨頭硬，做起來
很吃力，但她認為，年紀不是問題，自信
心才是重要的，前輩薛覺先、新馬師曾都
是十幾歲才學戲，最終能夠成為一代宗
師。

《大鬧梅知府》

《紅樓夢》

畢業演出，李麗芬和鄧美玲演《醉打金枝》洞房一場，真正踏出舞台，成為演員的第一步，感覺非常良好，我很開心，對自己許下諾言，要堅持，繼續演下去，不能退縮。

她知道女文武生有些局限，總會帶脂粉味，體力又不如男性。「所以要盡力補救這些缺點。我看完全沒有女人味的生角只有裴艷玲，裴老師是萬中無一，我覺得沒有人可以代替她。我看過她演林沖，斜膊露肩，那種感覺是後無來者，我即使做不到，也要向她學習，她的精神、魄力、專業，是我們後輩的典範。朝著她的目標前進，總有一天達致成功。」

蓋鳴暉生命中第一恩人是劉金燿夫婦，為她鋪排好終身事業的坦途，使她在同輩中脫穎而出，成名快人一步，她喚兩人為爸媽，視作再生父母。第二位恩師是林家聲。「認識師傅是八七年四月新秀匯演，我們誠意邀請聲哥聲嫂來看，他到後台探班，休息時間之後就要掛帥出場，當時他叫我不用緊張，放鬆心情盡力演出，還動手幫我整理盔頭。「那個情景今天仍歷歷在目，我心目中的天皇巨星肯來看新人演出，全無架子幫我打氣，他給我很大鼓勵。」

同年八月，「頌新聲」開演《周瑜》，蓋鳴暉派演趙雲一角，條件是必須上他家練功，對她而言簡直求之不得。「我記得在聲哥家裡練了兩個月，穿一件練功靠，高靴，練跳大架、馬邊槍……晾腿時，他跟我聊天，他問我，入戲行有甚麼志願？我說真的很喜歡演戲，很喜歡舞台，他又問我決心有多大，入行要有決心才有機會，沒有決心就罷了。他認真地對我說，入戲行是個慎重的抉擇，將來無論發展如何，一生都不能改變。他認真地對我說，與其在戲班做個混飯吃的戲班小子，不如不要入行。」

其後有演出她都請聲哥指導，「他教我，新人必然是模仿學習，每習一部新戲，必有個模仿目標，學他的形式、精神、風格，到適當時候要脫離。他曾説一句話，我銘記於心：你永遠學我，是我的影子，沒法超越我，因為影子總是在背後；我希望你學我，不要跟我平排，要超越我，走在我前面。」

九二年演《三夕恩情廿載仇》，聲哥講解劇本後提出一個意見，説這齣戲不適合她演，是暫時不適合她的程度，若要演出有他一般的水平，還要等二十年。當時選演這齣戲只因劇情曲折歌好聽，對演戲其實甚麼都不懂，現在她當然理解，沒有人生經歷，沒有家國情懷，單講故事怎會演得好。

有一次跟聲哥去美國登台演《雷鳴金鼓戰笳聲》，無意中看見他在看劇本，好

《美哉秦少游》

《雍正皇與年羹堯》

生奇怪，問他為何還需要讀曲？他說：「一齣戲無論演過幾多次，每次都要當成新戲演，這點精神很重要，每看完一遍，心裡就踏實很多，覺得自己每天都做了功課。」這番話給蓋鳴暉很大啟示，儘管演過十次帝女花、百次無情寶劍，每次出台演出還是第一次，要當成新戲演出，給觀眾一個新的感覺。

第一次演出有甚麼不同？要抖擻精神，認真、專注，不容有失。若以為已經熟練，偷懶，鬆懈，便容易出問題了。聲哥教她深入鑽研劇本，一遍又一遍重複地讀每個句子，不要做背劇本的演員，要做有靈魂的演員。舞台不像電視或電影，沒有近鏡，演員自己的感覺要讓全場觀眾感受得到，很大程度靠聲音的節奏，以及經聲音流露出來的感情。曲要動人，就要令人腦海中有畫面。

從聲哥身上她體驗到：「學海無涯，做到老學到老。儘管我出道三十多年，現時仍在學習中，我用時鐘來形容自己，我人生的時針永遠停留在十一點半，十二點如日方中，但過後便漸向日落了，十一點半距離十二點有一段空間，要努力向前推動人生的腳步，永遠未到終點，永遠有進步的空間。」

二零一二年李居明為蓋鳴暉寫第一部開山戲《蝶海情僧》，是她演藝之路的突破。她表示：「做了廿多年戲，都是做別人的戲，無論任白戲、聲哥戲，一直在摸索、模仿他們的表演，直至師父（李居明）把《蝶海情僧》交給我，第一次做自己的戲，全新的創作，沒有前賢可鑑，沒有先例可援，每一句曲，每一個動作，都要自己去思考、去想像、去探索，沒人告訴你對或錯。我第一次感受到，創作的路上是孤獨的。孤獨，並不孤立，慶幸劇團

劉惠鳴

新人崛起，台期頻密，擾亂了粵劇原生態，新秀劇團得政府資助，不用擔憂票房，但是對專業劇團則很大衝擊。

劉惠鳴從小是電視迷，喜歡看熒光幕上多彩多姿的世界，她自己也愛表演，在學校唱歌跳舞奪掌聲是等閒事。小時候常跟外婆到赤柱看神功戲，非常喜歡舞台上邊唱邊做的大戲，戲棚好玩，鑽出鑽入好像遊樂場一般，是個開心玩樂的節目，沒想過自己要做戲，因為她的志願是做老師。

第一次母親帶她去新光戲院，看「雛鳳鳴」的《胭脂巷口故人來》，原來戲院和戲棚完全是兩回事，進入戲院那種氛圍是使人震懾的，舞台上的表演是令人感動的，此情此景打動了她的心，整個晚上，她端正地坐著，安靜、安份地做個小觀眾，很用心地看完一場戲，自此心裡萌生學粵劇的願望。母親管教嚴，家裡樣樣要有規有矩，母親要她專心讀書，不准學戲，只好無奈遵從；但學戲的渴求有增無已，她喜歡任劍輝，私底下買了許多任白影碟偷偷看得滾瓜爛熟，儼然是個任姐迷。

中學考入名校庇利羅士，遂了母親心願，加上年齡稍長，母親的看管比較鬆懈，某日放

學乘電車途經灣仔，這條每日回家必經之
路，不知如何偏在此時此刻抬頭一望，赫
然看見「韻文粵劇學院招生」的橫額，好
像天意，她毫不猶豫決定去報名。

院長勞韻妍分派她做旦，但她喜歡
做生，擅自轉去曾玉女老師的班，混在反
串女學生中上課。得名師啟蒙，劉惠鳴開
始踏入粵劇的門檻，她有歌舞底子，身手
好，一來就是小快槍、開打，很快追上師
兄師姐的進度，可以跟大姐姐一起上課，
因此演出機會也較多。她機靈敏捷，主要
派演武場戲。但她喜歡的是文戲，認為唱
得好做得好才值得讚賞，落個一字馬有掌
聲，她不覺得開心，一個唱段一句拉腔有
掌聲，她會開心到睡不著覺。她一心走文
場戲路，首要唱得好，喜歡任劍輝，乾脆
就唱任姐的歌，學任姐的戲，今日見她舞
台上的瀟灑風流，正是學任姐風格。

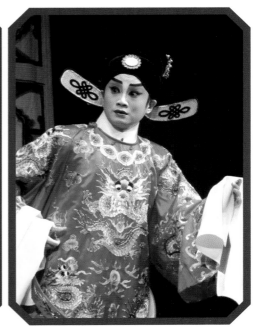

可是這條粵劇之路並不平坦，一路走來都是波折重重的，開始學戲就要瞞住母親，晚上去韻文上課就告訴她上夜學，日子久了，上課也要有些「行頭」，下課回家先要把東西丟在門外，不敢帶入屋，等到母親睡熟了才開門取回，弟弟好拍檔，經常替她「把風睇水」。

中學畢業了，為了賺學費，必須找工作，順母意在一家外資公司當秘書。逐漸韻文多演出，自己台期也多了，必然佔用工作時間，猶太老闆對她好，很能體諒她做戲的興趣，同事又很好，每次請假都有人替她分擔工作，公司業務沒有耽誤，大家都很支持她做戲。然而母親這一關過不了，偷偷摸摸去做戲終於出事了，母親發現她藏在床邊的大包小包「私伙」，當下怒不可遏，大發雷霆，把所有東西丟出街外，下令不准這些東西入屋，從此不要再妄想學戲唱戲。有如晴天霹靂，在盛怒中的母親跟前，她只好屈服，答應放棄了……不過弟弟又悄悄把東西撿回來，替姐姐偷偷藏起來。戲還是要繼續做，但得不到家人的體諒支持，這條路多難行呀！現在回想起當時情景，仍覺得委屈難受。

有個機緣，開始教小朋友做戲，成為她事業的轉捩點。當老師本來就是她從小的志願，這份工作她非常喜歡，於是，白天做秘書，晚上做戲，週末五、六、日教學生，一人做三份工，她要每份工都做到最好、做到二百分，使人無可挑剔。這些日子她過得好充實、好開心，看見學生一天天進步，她感受到為人師表的尊嚴和快慰。工作量大，時間不夠用，其實是辛苦的，但很快樂。劉惠鳴學生多了，小朋友演出大受歡迎，直至導師工作有變動，她捨不得離開教學崗位，又到不同的學校教小朋友粵劇，最後還自己開班授課。小朋友長大了，有些繼續學粵劇，有些已在社會工作，還會回來幫老師做事，學生沒有忘記她，這就是當老師的快樂。

師最大的安慰。

進入廿一世紀，是時候測試自己的實力了，有一個機緣，她嘗試起個班牌「揚鳴粵劇團」，請尹飛燕拍檔在新光連演四場，竟然場場滿座，計有四千觀眾來看她的演出，她信心大增，由是掛起揚鳴的招牌，期望它屹立不倒。「輸錢皆因贏錢起」，她說，「從此一頭栽進粵劇圈，單打獨鬥十多年。」事實三份工做得十分吃力，戲行發展亦受局限，讀劇本時間不夠，只好帶到辦公室，上班時劇本放在打字機下面，打幾行字，看幾行劇本，邊做事邊記曲，公私混淆，兩不討好，這有違她的做事原則。權衡輕重之際，適逢公司改組，乘機辭去工作，做個專業演員，教學相長。

做了職業演員，行內打拼要靠自己，沒有人提攜，也沒有人指點，差不多是盲

衝妄撞的，好多時無意中得罪了人而不知。劉惠鳴半途出家，沒有很深的根柢，她覺得最遺憾的，是沒有機會看前輩的演出，更得不到前輩指點，只靠自己一路摸索前行。戲行叫人「從錯誤中學習」，她不明白，反問：「為甚麼要錯了才去學習？為甚麼不是先學習然後避免出錯呢？」她這個問題到現在都得不到答案。

作為職業演員，不能揀戲，有人請就做，這是專業操守，但有時候也使人困擾。她認為粵劇要尊重傳統，演員也要有自己的創造，她策劃粵語長片系列，把多部任劍輝主演的古裝粵語歌唱電影改編為粵劇演出，先是《妻嬌郎更驕》，接著是《十二欄杆十二釵》、《英雄血淚保江山》，又嘗試喜劇《代代扭紋柴》，原劇的人物，包括任劍輝、羅艷卿、梁醒波、譚蘭卿個個都是好戲之人，當今誰能代替？她認為，演員要演自己，不是模仿人，只要角色選對了，自然會發揮到最好。於是羅艷卿的角色交給尹飛燕，譚蘭卿的角色交給陳嘉鳴，梁醒波的角色交給尹光，這幾位的演技令人放心。最後一部《無號數》，扮失憶的任劍輝，更是演技的大挑戰。

劉惠鳴要挑戰自己，也要挑戰粵劇，她與「佛山粵劇院」李淑勤合作做精品《紫釵記》，全新舞台，全新感覺，從那些不慣看粵劇的學術界、文化界、學校老師和學生當中吸納新觀眾。她的前衛作風惹來不少批評，她欣賞梁漢威總是快人一步，自己有意無意間也在步威哥後塵。事實學界的讚賞給她很大鼓舞，新戲能不能再演，關鍵在經費問題。她的戲迷欣賞的是她的能幹、毅力、認真、好戲，因此她也不怕批評，以一種阿Q精神來回應：「如果我沒有存在價值，有誰來批評我？」

在前輩叔父的支持下實行制度更新，資料
演員會理事長，接下陳劍烽交下的一棒，
一千八百成為當屆票后。目前她擔任粵劇
選舉，劉惠鳴代表戲曲界競選，以得票
事，在「粵劇發展諮詢委員會」七年；二
零一三年香港藝術發展局藝術範疇代表
的年代起，就選入八和會舘理事會做理
卻為業界做了不少事。打從陳劍聲當主席
在圈內一眾名伶中她是輩份最低的一個，
真，凡事要做到最好。她入行資歷不深，
劉惠鳴是個熱愛工作的人，態度認
驗，可謂相得益彰。
南紅固然過足戲癮，她也從中有新的體
板由《帝女花》開始，一連演了幾部戲，
藏已久的戲癮，主動來提出合作，重踏台
演戲，不知何故觸動往日的情懷，挑起埋
紅拍檔又是一段古，話說某日南紅來看她
她拍過許多名伶花旦，其中和前輩南

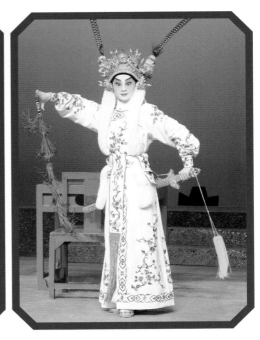

電腦化，並計劃培訓演員，逐步把會務推向現代化。

劉惠鳴說自己性格獨立，作風開放不保守，戲行文化很特殊，有些地方總覺得格格不入，這些年她累積了自己的觀眾，走出了自己的路，但這路不容易走下去。她說自己出世不著時，若出世早些，或出世遲些，命運都會不同，現在是夾心階層，既不是新秀，又攀不上輩份，行內無任何連帶關係，上下都沒有照應，起班做戲靠自己，名符其實的單打獨鬥。捱過了始創期，進入平穩期，市場又起變化。她不諱言，新人崛起，台期頻密，擾亂了粵劇原生態，新秀劇團得政府資助，不用擔憂票房，但是對專業劇團則很大衝擊，莫論演員身價，下欄也成了搶手熱貨，價高者得，挑戲、挑場、挑地點，路遠免問；職業劇團無論做戲院、做棚戲，都很難做。

也是從新人開始的劉惠鳴挺到今天，是經過歲月浸淫，經過挫折磨練，一點一滴累積而來，對新人入行她有看法：現在的新人很幸福，做戲一份工安穩穩，他們在呵護中成長，未知世界艱難，溫室之花不耐寒，希望他們懂得珍惜，爭取機會磨練自己。她表示：自己出身於韻文，不但學做戲，也學做人處事，妍姐憑她的的剛強、果斷、硬朗、固執，管理百多人的學院，風吹雨打一力撐，其過人之處值得學習；曾玉女老師教學重「鞭策」，認為要盡力教多些，督促學生學多些，不要浪費上課時間。她的基功就是得自曾老師的鞭策，而藝術上的成長，就要感謝史濟華老師的執手相教。

展望未來，劉惠鳴表示未見明朗，肯定的是，教學是她演出以外不能放棄的神聖工作。

現時她的「揚鳴粵劇團」長年培訓少年兒童演員，每年保持定期演出，在歷屆校際音樂節粵

曲比賽中三甲獲獎的有二十人，學生黃綽琪並獲得2018「傑出少年獎」。學生的成就即是老師的成就，可是小朋友隨年齡增長，興趣會轉移，即使維持興趣也可能轉換老師，恐怕不容易一手栽培他們，更難望他們在粵劇成才，做老師的心態怎樣平衡呢？她說，就如同教幼稚園，學前教育是為進入小學、中學、大學打基礎，當學生取得一個兩個學位之後，誰還會提他畢業的幼稚園？教育之路是漫長的耕耘，每個階段有不同的工作任務，老師只能在當下執教，盡當下的職責，看得見當下的成績，就已經滿足，不期望分享將來的成果。她傳承曾玉女老師的教學方法，鞭策學生勤奮學習，盡力教多些，督促學多些，不浪費上課時間。她認為，教小朋友也是粵劇傳承，若干年後戲院多了一些觀眾，或者舞台上多了幾個演員，她就沒有白教了。

衛駿輝 【文武生】

衛駿輝 （鄧敏儀）

香港八和粵劇學院首屆學員，隨任大勳、朱慶祥學藝，出道原名衛駿英，女文武生，組「錦昇輝劇團」夥拍不同花旦。後期獲堂哥執手相教，以林錦堂為師，堂哥並為她執導多部劇作。《大唐胭脂》、《青蛇》、《瓊花仙子》、《李治與武媚》、《花木蘭》皆衛駿輝首本戲。近年演出之餘，追隨堂哥指引走舞台製作路線。

鳳的劇本，堂哥修改了很多次才定稿，講
戲了，開會的時候，堂哥叫她做紀錄，幾
個月來，凡堂哥提到的，由劇本，服裝、
道具，到場口的安排，每個人的走位、動
作，所有零零碎碎的東西，統統紀錄在
案，事後才明白，堂哥一步步教她。到堂
哥遽然離去，這部戲就是完全依照他的指
示完成的。

永遠不能忘記堂哥最後的一天，是她
開車陪堂哥去看醫生例行複診，一路還談
論該戲中情節。歸途中，堂哥忽然提出：李
治該怎樣死呢？坐著死還是躺著死？躺著
很自然，但沒有特色，坐著死，死得有尊
嚴。說著他做了個姿勢，頭一側就斷氣，
「就這樣，畫面好浪漫！帽子要不要跌下
來呢？跌下來好不好看？……」她聽著聽
著，忽然堂哥頭一側，俟倒在她肩膊上，
帽子落下，就如他所設計的李治之死。

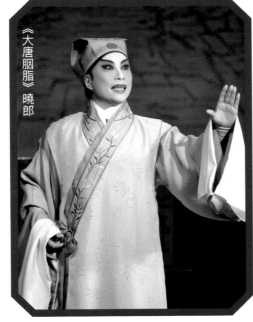

《大唐胭脂》曉郎

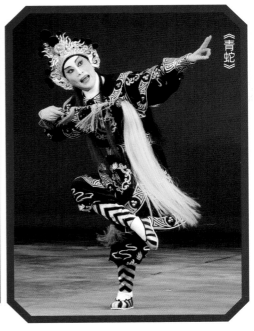

《青蛇》

「所以我演李治之死，完全依照他的設計：尊嚴地坐著，頭一側，帽子落下。我以後都會這樣做。」

生命無常，恩師已矣！排演《李治與武媚》逼使她進入事業的成熟期。衛駿輝受堂哥啟發，一念之間從演員晉身監製，進入無限發展的空間，是堂哥推她跳上這一步，已無後退餘地，沒有師傅的日子，她必須勇往直前。她四出看戲，甚麼戲都看，尤其看前輩演戲，看他們在每位個怎樣準確地把戲交給對手。再排《花木蘭》，會有許多改進的地方，因為她已懂得觀眾要甚麼──要修改尾場橋段，花木蘭無須以女兒身出現，她的亮相可以自然統一，曲牌加小調，提昇唱的效果，適當地加入現代製作元素，使舞台更豐富，節奏要控制得好，準時於十時三十分散場。

目前粵劇市道好，表面看似興旺，衛駿輝卻表示做班艱難，難在像她那些中層演員，沒有殿堂老倌的叫座力，又缺少政府庫房的關照，新秀計劃沒有份，申請場地多制肘；靠自己，除非不計成本，否則無法平衡開支。她情不自禁吐一番苦水：「話說票房靠觀眾，問題是很多觀眾跑上台做戲，台下愈來愈少人了。場地難求，一台戲由七日縮至五日再縮至三日，難道還不是問題嗎？所謂場地伙伴計劃只是派餅仔，說的公平辦法其實不公平。」

她又質疑政府資助新秀的政策，到底要「質」還是要「量」？回顧舊日前輩鼓勵新人的做法，「鳳翔紅起班，任冰兒、尤聲普、阮兆輝、朱秀英、蕭仲坤等義無反顧來支持，自動減人工，一台演出質素高，觀眾叫好。演出雖然不多，卻為我等一輩新人打下基礎。反觀今日新人台期多，有些人甚至一年演出百幾二百日，質素又好到那裡？」

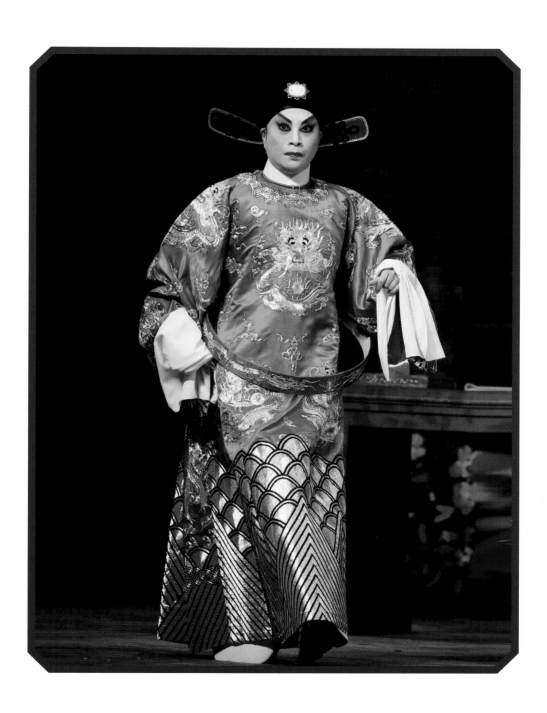

對於新秀培訓有甚麼意見？她以過來人經驗，最大問題是，唱不好，演戲有局限，直至拜入朱慶祥師傅門下，才學到唱的竅門，唱功得以改善。唱是不容易的，她認為要重點培訓，戲曲始終以唱為先。

「唔唱得，台戲點做都做唔好。」

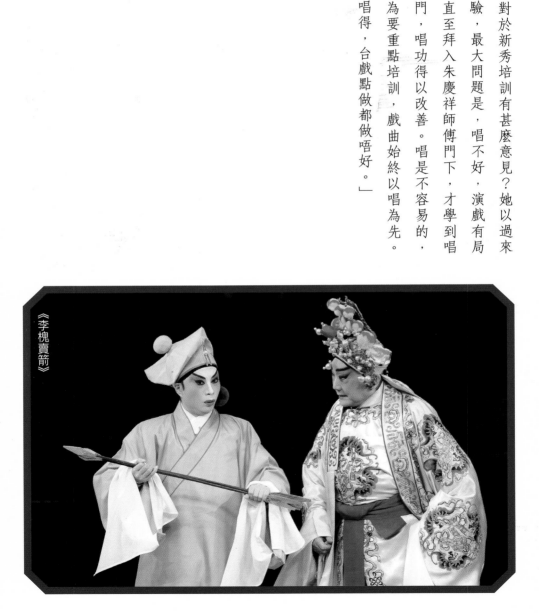

《李槐賣箭》

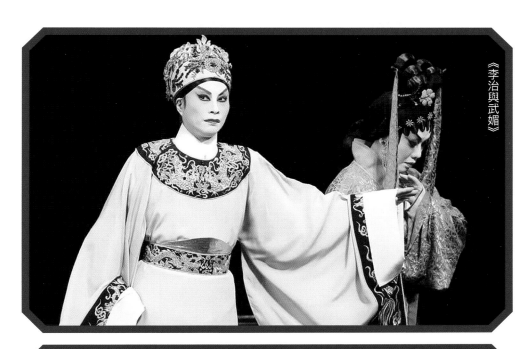

《李治與武媚》

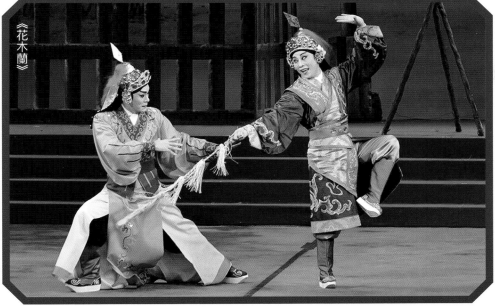

《花木蘭》

鄧美玲 〔花旦〕

鄧美玲 —————

出身粵劇世家，舅父梁漢威，姨父文千歲，姨母梁少芯。學藝於「漢風粵劇研究院」及「香港八和粵劇學院」，曾受教於多位京崑名家：陳永玲、梁谷音、王芝泉、胡芝風、劉秀榮、邢金沙，唱功師承吳圭光。自組「玲瓏粵劇團」，2005年上正印位，演出《還魂記夢》、《李清照》、《倩女幽魂》、《孔子之周遊列國》、《玉簪記》等多部開山新劇及改編粵劇。又參演舞台劇《寒江釣雪》，在《耶穌傳》扮演聖母，形象多面。

聽一場講座等如上一堂實用課，
從講者的現身說法，得到多方面知識，
千金難買，非常受用。

鄧美玲生於粵劇之家，三代戲行人，舅父梁漢威，姨母梁少芯，姨丈文千歲，皆享負盛名，她未出娘胎已經受言傳身教，家庭條件得天獨厚；但是，她小時候並不想做戲，想讀書。

中學畢業正值粵劇低潮，文千歲、梁漢威都去拍電視劇，似乎不是學戲的時機，有點摸不到門路的無奈。戴信華、楊劍華偶爾來家裡跟長輩切磋戲曲，展露一兩下身手，覺得非常精彩，也曾有跑上廣州跟他們學戲的衝動。到八十年代「八和學院」第二屆招生，她報名考試，考官是梁漢威。那一屆招了二十多人，京劇花臉郭鴻斌是開山師傅，導師還有麥惠文、陳敏，兩年後結業時，學員只剩十個八個，繼續進修的便和第一屆留下的學員一起上課，同學有蓋鳴暉（李麗芬）、衛駿輝（鄧敏儀）、李婉誼、招婉妮、盧麗斯、楚令欣、莊婉仙、裴駿軒等。進修班比較嚴格，練功師傅任大勳，音樂師傅王粵生，教戲師傅李艷霜，美玲還記得學了《搶傘》和《百花公主》，也曾師生合演一折《二堂放子》。

日間上「八和」，晚上在威哥的「漢風粵劇研究院」，美玲跟所有同學一樣上課，並沒

《李清照》

《孔子周遊列國》南子

由此與音樂師傅吳聿光、姜志良結緣。音

會堂演出《牡丹亭驚夢》，全院滿座，並

前輩文寶森、潘家璧等襄助下，在荃灣大

和李麗芬兩個新秀組「鳳朝陽粵劇團」，

一台戲，面對觀眾自信大增；之後鄧美玲

辦「新秀粵劇匯演」，美玲初擔正印的第

正式上舞台是八七年，區域市政局舉

做學生戲，大家都非常珍惜這些機會。

留給學生演出：也曾在荔園遊樂場兩個月

天后誕期，專業劇團應接不來的台期，便

戶外演出是踏台板的實習時間，還有就是

和所有八和學生一樣，參與市政局的

要靠自己努力。」

靠的是真本領，不能期望長輩提攜眷顧，

根本沒有時間指點我。事實我明白，戲行

特別照顧我，威哥、華哥、芯姐都很忙，

少有些關照，她卻說：「在戲行，沒有人

有甚麼優待。幾位長輩都是名伶，以為多

樂好，無後顧之憂，如此合作三幾台戲，以劇目取勝，成績令人鼓舞。

這時期鄧美玲已跨進專業門檻，但是她沒準備做專業演員，為甚麼呢？「業餘興趣演出，沒有精神負擔，沒有心理壓力，喜歡就做，不靠它吃飯，可以做得瀟灑些。」美玲同時道出鍾愛粵劇的原因：「讀書時期我在校內是活躍分子，積極參加歌唱、舞蹈、話劇、朗誦等等活動，作為表演項目未嘗不可，但沒有一樣值得終身學習，最後我發現，只有傳統戲曲博大精深，學之不盡，它包含音樂、舞蹈、文學、歷史、戲劇、武術，其全面性和包容性無可比擬，可認定為終身追求的藝術。」然而，她只享受學習的過程，對粵劇沒有憧憬，不打算以演戲為生計。

九零年她幫母親做時裝生意，店裡夠忙的了，公餘做戲是學習，是舞台實踐。然而台期愈來愈多，九七年梁少芯接了沙田禾輋一台神功戲，請她做三花，表現出色，馬國超賞識她，即簽她到「百麗殿」做二花，正印有吳仟峰、文千歲、謝雪心、吳美英，美玲和大老倌同台，增加不少經驗。

由百麗殿做到上劇院，第一台戲《燕歸人未歸》，二花珊瑚公主戲份重，初挑大樑，未讀過劇本，唯有自己勤力做功課。她的方法是：抄劇本，抄全文，包括介口，自己的曲更要多抄幾遍，讀熟，死記，盲練，這大概是初哥的方法。私下請王粵生師傅教曲，師傅很好，根據實際需要給她操劇本。做戲院之後，台期更多，演出太忙，顧不了公司生意，魚與熊掌不可兼得，最終難捨舞台，九七年決定轉為職業。

鄧美玲好學，不斷尋師問藝，找到不少好老師，吳聿光、劉永全、陳慧玲是教她唱功的

《孫子無雙》

恩師，身段做功老師就有京劇王小玲、陳永玲、胡芝風、劉秀榮，崑劇梁谷音、王芝泉、邢金沙、岳美緹等，她明白功不能死練，從老師身上學習「以戲帶功」。梁谷音教《梁祝》的《化蝶》，教《紅菱巧破無頭案》的楊柳嬌、《思凡》的小尼姑；王芝泉教《英烈劍中劍》的《擋馬》；胡芝風教《倩女幽魂》的聶小倩、《李清照》，《孔子周遊列國》之孔妻和南子；邢金沙教《琵琶記》的趙五娘；岳美緹教《玉簪記》的《偷詩》；還有賀夢梨教《秋江》的陳妙常，通過老師的解說，對劇中人物的性格和感情理解更深，雖然一時間未能完全掌握，但老師所教，一點一滴記在腦海不會遺忘。

她一直低調求學，不敢隨便借用老師的名氣，她說：「跟老師除了學藝，還要學德，每位老師有不同的經驗和心得，聽老師講自己的故事，講做人處世的道理，對我影響很大。」她保留了所有老師上課的聲帶，不時重複聆聽，發覺：「三十年前老師教我的，現在才明白其中道理。此所以溫故知新也。」直至二零一六年，正式拜入陳笑風門下，風哥儒雅溫文，令人如沐春風，鄧美玲成為他第一也是唯一的花旦女徒弟，與有榮焉。

藝術上美玲孜孜不倦，她有一點與眾不同特別勤力的，就是愛聽講座，舉凡業界前輩、學者專家的專題講座，她盡量爭取時間去聽，「從講者的現身說法，會得到多方面的知識，有助於角色塑造，身段技巧，人物代入的思考，一場講座等如上一堂實用課，千金難買，非常受用。」由此可見美玲對知識的追求和對名家的敬重。

老師之中很多是京崑名家，對演藝的提昇有多大幫助呢？美玲認為：向京崑老師學習，以京劇、崑劇的優點融入粵劇，從而豐富自己的表演。

「其實戲曲的程式一樣，音樂牌子是互通的，節奏不同，鑼鼓點不同，戲可以一樣做，每個地方的戲曲語言不一樣，京曲、崑曲比較規範，粵曲比較自由，如長句滾花就由演員發揮。」她表示，個人欣賞的粵劇名旦也不少，如郎筠玉、林小群，可惜余生也晚，無緣跟這些前輩學習。香港名伶一般擅演不擅教，倒是內地名角有一定教學方法，容易跟上。她就曾經和邢金沙演過一折崑劇版《遊園》，她演春香，目的在跟邢老師體驗崑劇舞台的感覺，那一次感覺很好，對身段的運用更能掌握，其後她在粵劇所呈現的，傾向於京崑粵合一的表演風格，漸見良好效果。

鄧美玲的唱功突飛猛進，零四年開

第一場個人演唱會，叫人刮目相看。事緣

前一年，吳聿光師傅因健康問題辭去演藝

學院之職後，一直躭在美玲的曲社，相聚

時間長、傾談多，因利乘便，美玲把握機

會，提問、引證、親聆教益，一年之間，

重溫了過去三十年的功課，竅門大開，自

己也覺得好像忽然成長了，開個唱，是對

自己的考驗。第二場個唱更無意中帶出收

山已久的鄧媽媽梁少棠，原來鄧媽媽是臥

虎藏龍，一曲《長亭折柳》即場製造不少

粉絲，可見家族淵源不無關係。其後美玲

保持每年一屆演唱會，每次都有不同特

色。

對於「聲」的訓練，美玲受教於謝怡

配教授，謝教授總結了民歌、流行曲、西

洋歌劇、京劇、戲曲名家的歌唱特色，提

出「異口同聲」的論説，發聲方法是科學

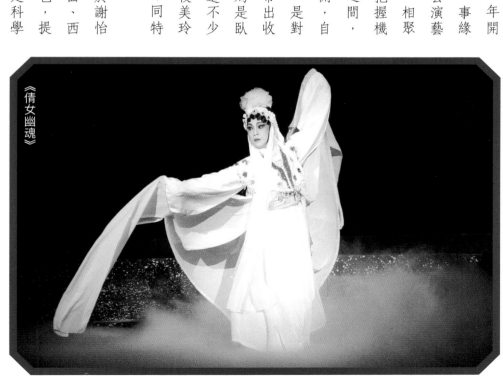

《倩女幽魂》

的，用聲正確，無論唱甚麼，表現不失個人特色；只要聲線運用得好，不但拓寬音域，更保護聲音長青，耐唱多十幾年。首次個唱她請了謝教授在座，特別為聽美玲的聲音效果。對自己有所要求的美玲，當然要求每次演出都有所增進。

美玲的學習精神，由擔演二幫到上位正印到今天，未曾稍懈。回頭說當年二幫演出多，加入「鳴芝聲」台期更密，而劇團演出戲碼多是傳統戲，劇本熟悉，壓力不大，戲份不多的場次，她有空檔就靜靜在虎度門看戲，觀摩別人的表演法，這個時期她視之為學習和鍛鍊，沒有刻意準備「上位」。一個偶然機會認識班主羅志勤，他推動美玲組「麗晶劇團」擔正印，斯時猶豫不決，擔大旗不容易，上了位不能退下來，總有幾年困難期，要守得住，且要做班政，領導一個劇團，談何容易？在同行的鼓勵下，二零零五年她擔起了這支大旗，坐上正印花旦之位，阮兆輝、林錦堂、李龍等都支持她，自此開始學班政，學市場營運，學人際關係，為劇團推展業務，為業界製造就業機會，上演了不少好劇目。她以甚麼手段維持劇團的發展？她說：「最重要是人和，人緣好關係好，不計較太多。」

開始做自己的戲，是新晉編劇張澤明的作品，《翰墨丹青繫赤繩》、《劍膽琴心巾幗情》、《倩女幽魂》……陸續上演，有一年她演了七台新戲，是自己的新戲和未演過的戲，演新戲固然有所得益，有些角色如聶小倩，用的是胡老師的李慧娘身段，精神消耗大，體力消耗也大。七台戲雖順利過關，但覺得疲累，不應耗得太盡，要適可而止，留一些思想空間。去年（二零一七）嘗試演新人周仕深依照崑劇版本寫的粵劇《玉崑記》，與黃偉坤合作，有意想不到的效果，她從而得到啟發，新鮮感也是很重要的成功元素。早前她做電台節

目，透過訪問行內一些人物，聽別人的故事增長自己的見識；吳師傅行將離港返美國，她趁師傅最後逗留時間，接觸各種樂器，認識樂器特點，學欣賞別人的音樂。她也演過舞台劇，《寒江釣雪》，近年的《耶穌傳》她扮演聖母瑪利亞，這些新事物新體驗都觸動她徹底更新思維。目前她暫停新劇，計劃重新組合團隊，包括作者、演員、音樂師，期以嶄新面貌與觀眾見面。

回顧從藝歷程，美玲所恃的條件是甚麼？最辛苦是甚麼？「是打拼。自入行就要打拼，今後仍要繼續打拼。」

她幸好沒有生活負擔，無後顧之憂，可以全力打拼，為的不是名利，精神力量來自對粵劇藝術的終生追求，這正是她投身粵劇行業的初衷。

在鄧美玲的生命中，演戲與人生是結合的，兩者都要積累，相輔相成。她曾經走過的路，雖然沒有崎嶇，卻是一步一腳印，踏踏實實走過來。她因家庭關係，從小在戲行浸大，這點優勢不足為恃，仍須靠自己一步步前行。至於近年冒起的粵劇新秀，她認為最大的缺點是：熱誠不足，投入不夠。缺乏對藝術的熱誠，很多毛病自然衍生出來了。

「寄語新一代，做人做戲都要踏實，逐步上，不能一步登天。」她又提示，德與藝並重，個人的文化修養和道德內涵，都是成功演員的重要條件。

鄭詠梅【花旦】

鄭詠梅

受藝於羅家英和李寶瑩之「韶英劇社」，拜羅家英為師，隨師兄溫玉瑜星馬
走埠。首個在職演員修讀香港演藝學院「中國戲曲文憑課程」，得董和平老
師執手相教，南北武藝雙修，以刀馬旦行當著稱。組「金玉堂劇團」，夥拍
多位文武生。與洪海演全本南派傳統粵劇《西河會妻》，同時參演多部創作
新劇，爭取各種舞台經驗，潛質優厚。

另一個紀錄是越南演出的體驗。越南初開放，第一個去演出的就是溫玉瑜和鄭詠梅。當地唯一的「統一劇團」請他倆在胡志明市豪華戲院演出幾場。這是很難得的體驗。「越南以前粵劇興旺，當地班主很有心，希望恢復粵劇。胡志明市的豪華戲院，是戰火之後留下僅有的一間大戲院，有幾千座位，舞台很大，後台、化妝間很寬敞，舞台下層是休息室，聽說以前來的都是大牌老倌，休息室有傭人侍候，可以在這裡睡覺，飲茶，做飯，是個生活區。戲院真的好大，可以想像昔日的繁華。戰後大戲院都沒落了，細戲院更無法經營。華人社區唱粵曲比較多，做戲就難了。」梅姐說那次演出觀眾不少，畢竟場地太大，坐不滿，靠贊助經費也不容易。越南一度輝煌的粵劇陷入谷底，翻身真不容易，要一些時間等待。她相信粵劇是不

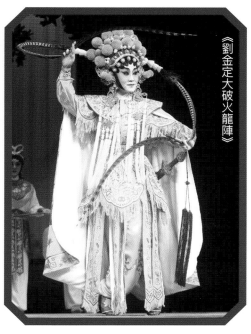

《劉金定大破火龍陣》

會死的，只要經濟環境好轉，粵劇會重入正軌，這是個興衰交替的規律吧。

成為演藝學院第一屆戲曲學生也是一項紀錄。一九九九年演藝學院開辦「中國戲曲文憑課程」，她毫不猶豫報讀了，四年畢業，是第一位領學院文憑的在職演員。由半職業轉全職專業，由二幫上正印之位，由花旦而武旦，都是在這個階段醞釀的。

「那時初出道，只是業餘演出，接戲不多，需要工作維持生活，但愈做愈發覺自己不足。跟師兄成哥做，他會遷就我，大鑼鼓轉輕鑼鼓，大快槍改小快槍，但和其他老倌對戲，人家不能遷就，我就交不出了，因此覺得需要加強學習，讀演藝只是想提升自己。演藝有許多名師，我慶幸認識了，有洪海、林子青、文華、文軒、唐宛瑩，以及教學生的任梓鉚，加上堅信、黃嘉玲、周莉莉、鄭文瑛老師，以及麥惠文師傅。還有很多國內著名藝術家：羅品超、裴艷玲、郭錦華、劉洵老師都來上課。」學院為本地培養粵劇人才，第一屆學生十人，現時仍在香港發展的，成績不錯了。

鄭詠梅，成績不錯了。

讀書期間犧牲了一些演出，卻換來很大收穫。學院有課程規範，每科有專任老師，又有客席導師，不但提昇了她的演戲技能，更重要是帶領她的思維。在演藝影響她最大的是董和平老師，董老師任內，為她度身訂造好多身段，排演《辭郎洲》，董老師給她加上張火丁的身段，她能勝任。老師知道她的底子，能學多少就盡量教多少，老師要求晾腿要晾過頭頂，她做到了，功底由是打穩了。她說：「老師不是教曉我晾腿，是教曉我突破自己。」有位好老師是她第一個運氣。

零三年演藝畢業出來，開始盤算自己條路怎樣走。戲班不講文憑講實力，她認為自己最

好的條件是「吃得苦」，抱著順其自然不強求的心態，要生活，以教學生維生；埋不到班，開戲給自己做。為自己鋪路，她首先辦兩個專場，展示自己的功夫，給不認識她的觀眾留個印象。「第一個專場做兩晚折子戲，把董老師教的和自己所學的功夫仔都搬出來，得到的是好評，信心大大增強，證明我的抉擇沒有錯。」

轉為職業，路並不容易走，她一次又一次給自己演出機會，藉著和觀眾見面，加深印象，讓觀眾慢慢認識自己，接受自己。這是條辛苦路，一步一步走過來，很實在，要堅持走下去，努力練得周身法寶，適應文場武場和不同文武生的戲路。

她說：「別問運氣幾時有。沒有平白得來的東西，付出多少收穫多少，有實力才有運行，沒有實力，即使好運來了，也只是擦身而過，眼巴巴拱手送與別人。」

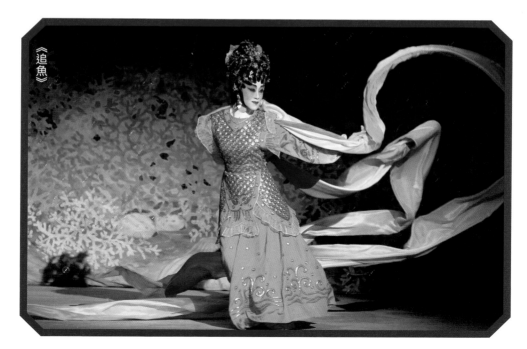

《追魚》

為充實自己，她跟幾位京劇老師學藝，京劇表演身段優美，她也學粵劇南派，南派的功夫紮實，兩者融合中和，她稱之為「南撞北」。《劉金定斬四門》古本，跟何家耀老師學，一定不脫鈎；她在「下場花」加些京劇元素，豐富身段，開打則用古老南派「打藤牌」，四個門的入場，是難度較高的翻身，又偏向京劇。她認為「南撞北」運用得宜，會增加戲劇的姿采，提高觀眾興趣。

梅姐喜歡多方面嘗試，蕭芳芳的電影《虎度門》要找個戲行人配戲，她去做了。「戲份不多，拍到戲班後台，裝身上舞台，和反串的冷劍心（蕭芳芳飾演）對槍都很自然，有京劇底子的芳芳演狄青，把子打得很瀟灑。我做花旦，演的是自己。但時裝部份就不習慣了，一句對話都有點緊張，因為很陌生，對方則若無其事，完全不覺得在做戲，真是佩服。」電影很生活、很真實，製作和粵劇完全不同。那部戲很多大明星，蕭芳芳、袁詠儀、陳曉東、李司棋、李香琴、譚倩紅、蕭仲坤，還有鍾景輝、李子雄，她表示有機會參與，學到粵劇沒有的東西。「覺得電影好玩，唔得就再來，可以NG好多次，導演和演員都要求高，做到最好才收貨。粵劇一剔過，好醜只此一回，沒有NG，真是很大分別。」

她也有和廣州市「紅豆粵劇團」合作演出的經驗，歐凱明、梁淑卿的班底，只有鄭詠梅一個香港演員，擔演重戲份的《青蛇》，表演身段多，這戲由市政局主辦，劇情以青蛇為主，也算是鄭詠梅代表作，陣容盛大，布景燈光新穎，多場精彩舞蹈，唱做唸打表演齊全，粵劇元素應有盡有。「這是國內劇團的表演模式，導演、服裝、鑼鼓音樂、設計樣樣有，排練很久，場面很好看。後來有人叫我做，做不成，香港劇團很難，請不到一大班人，做不到

這個排場。內地的優點，正是香港所缺少的，當然香港有自己的優點，演員發揮為主，靈活變化，每次演出可以不同，這是引人入勝之處。」

「桃花源」的實驗粵劇，一開始她和洪海就參加演出，吳國亮很有創意，《人鬼神》用紅、黑、白三種色調表現舞台感覺，改變粵劇傳統色彩，以《再世紅梅記》、《西樓錯夢》、《九天玄女》選段，串連出唐滌生作品中人、鬼、神三者關係。「題材很新穎，我認為值得參與的，燈光、場景，舞台佈局，一出場感覺震憾。它創新，但沒有脫離粵劇，我唱的仍是粵劇。一班有心人嘗試給粵劇注入新生命，我願意參與實驗。」洪海的《拜將臺》多次重演，每次有新元素，她認為傳統基礎必須穩固，創作是值得鼓勵的，如此粵劇才跟得上時代的步伐。鄭詠梅、洪海、吳國亮以及幕後的黎宇文，份屬演藝同班，互相支持實驗一個理想，在傳統和創新之間尋找平衡點。這或許是新一代粵劇人要探索的出路。

鄭詠梅是憑實力上位的演員，目前輕鬆自在地游走於正印與二幫之間。她表示，不希望把自己定型，戲路要廣，要多嘗試，現時除了演新戲，也演一些從未演過的舊戲。演過的戲再演，會重新執曲熟讀劇本，從劇本的演繹學習新東西，充實自己。她就是個永遠向前不會停步的派演員，看見前面還有一條長路，距離目標尚遠哩！

龍貫天【文武生】

龍貫天（司徒旭）

師承任大勳、許君漢、劉洵。在啟德遊樂場初踏台板，兼職演出，1986年隨團赴星馬登台，毅然辭去工作轉職專業演員。半途出家投身戲行，十年間上位掌正印，製作及演出多部開山首演戲《張羽煮海》、《李後主》、《雍正與年羹堯》、《錢塘金粉》、《納蘭三詠》、《毛澤東》等。

現任香港八和會館副主席

自傳：《藝術成長傳奇——玄中緣》2013

榮譽及獎項：香港特區政府民政事務局嘉許獎章2013
香港特區政府榮譽勳章MH 2016

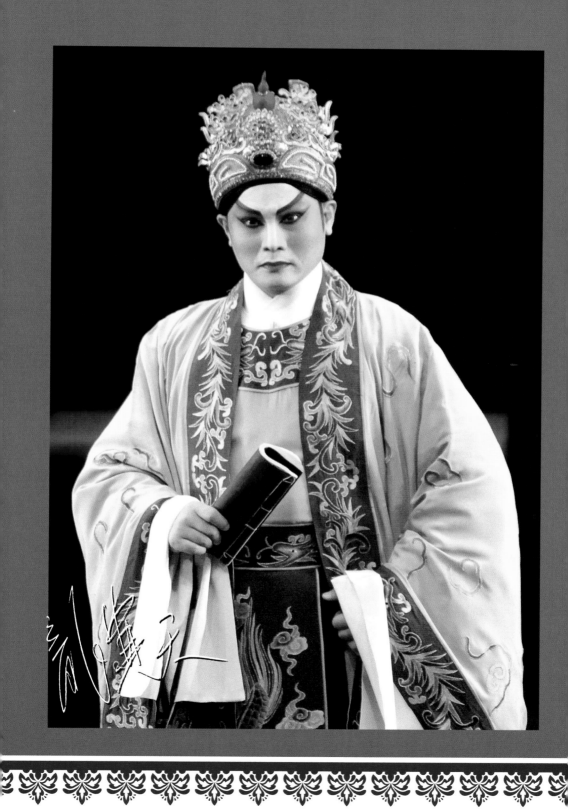

一個大浪「冚」過來，你要站得穩。
浪頭過了，你仍然站在那裡，那就得了，
大浪冚不倒你，就沒有人推得倒你。

粵劇二十年一個世代，當今新人輩出，上位二十年的龍貫天不期然回望自己的過去，他走過的路不比別人難，也不比別人易，經歷過置諸死地而後生的痛楚，走了不少冤枉路才摸對了門檻，之後便扶搖直上。

他強調，一個人立志做甚麼，是自己的決定，沒有人逼你。「人生路總有高高低低，當我跌落谷底的時候，繼續去還是回頭走？我給自己兩條路，一是掉頭走，不再回來；一是向前看，前路崎嶇。我要做個抉擇，決定了，就咬緊牙關爬起來。我相信，人願意做的，天會幫他，天好遙遠，伸手不及，天會叫他身邊的人幫他。因此我選擇向前，天幫我走出深谷，找到大路。」

看著他一步一腳印走過來，穩重、沉著、有條不紊。和許多粵劇人不一樣的，是他的思維邏輯，會抽絲剝繭尋出事情始末的軌跡，大前題的設定關係到所得結論，因此他很清楚自己條路應該怎樣走。戲行雖小也是個大千世界，走馬燈要看得透。龍貫天他入行多少年，就思考了多少年，他身體力行，以成果引證他的立論。所得真理是：「天無絕人之路。」

半途出家的龍貫天，赤手空拳獨闖江湖，既無恩師提攜，亦無門戶依傍，聽他細說入行的艱苦，娓娓道來，無怨無悔。

一九七九年讀完預科在銀行任職，他明白，如不在學業上進修，前途有限，而他自小鍾情粵劇，好希望有一天站上舞台，銀行與戲行之間，能否兩全其美呢？於是他利用公餘時間學藝，日間工作，晚間做戲，以戰養戰。

是蘇翁把他帶去啟德遊樂場，第一次踏台板。當晚林錦堂拍李鳳在「珍寶戲院」演《三打祝家莊》。他回憶初出道的慈居可笑：當他知道派演的角色是林沖，覺得好興奮，大家都知道林沖是個厲害人物，那天午飯時跟朋友說起，人人都非常驚訝。「八十萬禁軍教頭」怎樣演？還不知道。「進後台，問堂哥林沖有甚麼要做，他說會跟我度，我一直期待著，直至

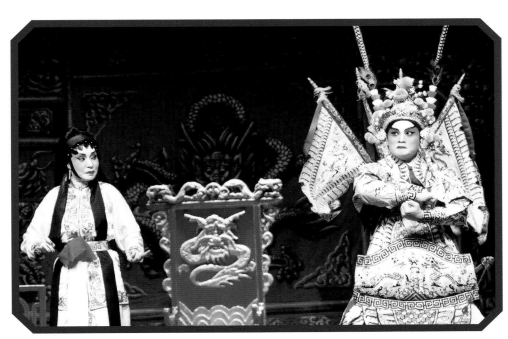

開場都沒有答案，原來我只要在一旁好好站著就得了，是個下欄而已。」

那是他第一次做戲，趣事還在後頭。「散場收鑼鼓，很快所有人都走清光，只剩我一人，手腳慢又沒有人理我，執拾好準備離開已經半夜一點，戲院正門關了要走後門，後門在那裡？沒有人可以問，唯有自己獨個兒摸黑找出路，那種半夜三更孤單無助的感覺實在不好受，從後門出來好記得這個位置。啟德遊樂場沒有了，後門的記憶依然十分鮮明。」

還有一個深刻記憶，有一回做戲，下班五時過後去到啟德，發覺所有人都不在，只有梁醒波在化妝，波叔從鏡裡看見他，見他茫然不知所措的樣子，便招手喚他：「你在銀行工作？」回說是。「回去做銀行吧，別演戲了。」

「當時真不明白，我覺得自己這麼喜歡粵劇，破釜沉舟也要來做，為何叫我不要演戲呢？後來做下去後才明白他用心良苦，因為戲行興盛的時期已過，那是七十年代末，正當粵劇低潮看不見前景，不想我們瞓身落去，將來後悔難返。」沒有聽懂波叔的話，他還是繼續做戲。

那時有很多老師教戲，任大勳、許君漢等都有指導他。劉洵老師教他《挑滑車》，其實是練基本功，一星期三天課，派給他的時間是中午十二點，利用午膳的一小時跑去練功，抹乾汗水穿回西裝又上班，當然沒有吃飯，那時年輕，捱得住。「一小時很短，我拼命練拼命練，一分鐘都不肯休息。有一次練完回去，剛在工作枱坐下，眼前一黑前就暈了，是身體虛脫，有段時間要吃胃藥，我仍堅持拼命練功。」

練聲的日子也值得回味，他住蘇屋村，遠望一邊是海，一邊是山，樓與樓之間距離較

遠，他對著窗外大聲唱，鄰居都由得他沒有投訴，每天清晨就這樣練，試過唱到失聲，聽說生雞蛋有幫助，真的有效，吃了隔天就好了。他說蘇屋村的日子很開心，記得一個百花齊放的星期天，清晨是洞簫時間，響過行雲的簫聲過後，色士風音樂隨起，所有人都被叫醒了，時近中午鄰居都沒有怨言：接著粵曲時間已是過午時份，他心曠神怡，盡情高唱。他說：「周邊都有音樂人，覺得知音就在我左右，那種氛圍令人愉快。」

八十年代初龍貫天首次擔文武生，和李嘉鳳拍檔做小型班，在柴灣漁灣村的空地，觀眾要「擔櫈仔」睇戲。當晚演林家聲的《雷鳴金鼓戰笳聲》，連劇本都沒有，戲服只得一件膠片大靠，〈聚英台〉一場，穿著膠片大靠，把學到的所有跌仆功夫拼命做，做到累垮了，散場歸家，一

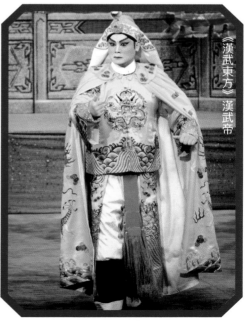

《漢武東方》漢武帝

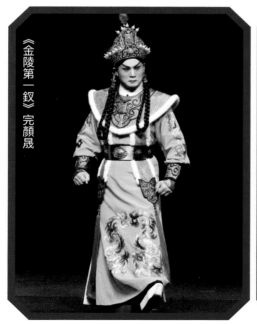

《金陵第一釵》完顏晟

上車就虛脫暈倒。「當時年輕以為自己很有力，原來要懂得演戲，要知道那裡著力、那裡留

力。新人都必定經過這階段，現在演戲便輕鬆多了。」

轉做全職演員是一九八六年，有機會去馬來西亞走埠六個月，銀行不會給他休假半年，

孤注一擲決定辭職。「主任問我為何要走？我說要出埠。去哪裡？去馬來西亞。竟然辭掉份

工跑去那麼落後的地方？外行真的難以理解。其實當時我的決定是破釜沉舟，沒有回頭。」

做戲始終不是七十二行，媽媽答應讓他嘗試，但給他設限期，兩三年內沒成績就要轉回正

行。蘇翁帶他入行並給他起個氣勢逼人的藝名，司徒旭改名龍貫天。結果在這行業生存到今

天，他的抉擇沒有錯。

「一九九四年我開始知道自己的方向，要逼自己進步，上位做文武生當主角。要熟悉後

台事務、人手調動、劇本修改、舞台裝置、演員配搭等，自己想做的事要有主導性。這過程

一直在學習中，也曾碰釘子，把阻力化成動力，推動我去改善、去進步。」

他並且嘗試接觸不同媒體，了解電視製作和粵劇表演的異同，亦有機會演舞台劇和話

劇，他的心得是：粵劇舞台要跨張，舉手投足大動作，聲線亦要夠響；電視要細緻，要懂得

收斂不像做大戲，聲線要控制得宜；舞台劇、話劇又是另一種法則，不容易拿捏，但是有導

演好商量，跟導演有了溝通，又學到很多。理解導演和演員間的溝通很重要，一部舞台劇動

輒要排一百個小時，他願意付出時間配合。

一九九七年，龍貫天製作《張羽煮海》，由楊智深編劇，關錦鵬和劉洵執導，跟一般粵

劇演出不同，編、導、演各有各的執著，很容易產生火花。「那時候嘗試跨媒體合作，結合

舞台、話劇和電視手法，重新詮釋粵劇表演方式，可能走得太前了，觀眾跟不上腳步，但是演員很有滿足感，我和南鳳、都做得好開心。」其後製作《陰陽判》以及黑色喜劇《妻嬌妾更嬌》和逑姐、燕姐合作，嘗試不同類型的新劇目，增加自己的見識和經驗。

戲行中他最佩服林家聲，佩服他那一點？毅力。「聲哥有今天，全憑他的毅力。」多少風言風語他不理、多少挫折失敗他不計，依然堅持做自己想做的事。任它風雨不息，林家聲屹立不到。

「我最記得聲哥說的一句話：一個大浪『冚』過來，你要站得穩，浪頭過了，你仍然站在那裡，那就得了，大浪冚不到你，就沒有人推得倒你。」所以龍貫天要自己站得住腳，隨時隨地準備迎接大風浪。

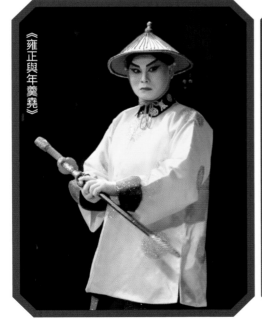

《雍正與年羹堯》

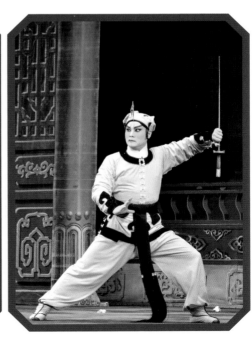

旭哥對「毅力」兩字的演繹，就是不怕失敗，跌倒了再站起來。他說：「我知道自己的路只有短短幾十年，年輕時不去嘗試，年紀大了更不敢去試。我認真的想，到底要跟在別人身後走，還是要在前頭帶領人？想走在前頭，就要不斷嘗試，很多時會跌倒，跌倒了被人笑，是應該的，要把笑聲化為動力，繼續向前，情況愈來愈好之後，旁人就不再笑我了。」

他對「毅力」，憑意志力。

拜已故武狀元陳錦棠為師，是蘇少棠和一班朋友促成的。他道出前因後果：

「以前百麗殿常有粵劇演出，是偶然的機會，第一次在大堂碰見她，當時不知她是誰，只覺得她雖然上了年紀，身裁高佻、很美、很有氣派，後來才知是一嫂。我常演陳錦棠的戲，有機會便跟一嫂聊天，聊起以前一哥演的戲，她拿出一本本相簿，全是一哥舞台上演出的舊照片，讓我大開眼界。那時一哥已去世多年，一嫂年紀大身體又不好，徒弟蘇少棠家人在美國，不可能長年侍奉左右，希望有多個熟人在香港，因此棠哥有拜師入門的想法，只是盡一徒弟照顧師母便是理所當然。拜師低調進行，至今十多年從沒利用這關係來宣傳，只是盡一點心常去探望，想老人家在世時能得到多些關懷安慰。她走得很突然，我和蘇少棠兩人站在床伴兩側，目送她離去。」

粵劇傳統，有門有派易入行，跟師傅埋班找出路是正途，但是旭哥自始至終靠自己摸出路，是另一種途徑。無論條路怎樣走，他說：「粵劇沒有捷徑，只有冤枉路。」曾是過來人，深知其苦，他經歷過的痛苦，不希望別人來承擔，所以當自己領班時，盡可能予人機會。機會給予有條件的人，他要求的條件：一是好學上進，二是謙恭有禮，三是可造之材，

三者互為關係。他認為謙虛的人才會得到真學問，有真材實料才有機會，否則抓住機會，也不過是投機取巧，很快就會玩完。

　旭哥説，儘管各人人際遇不同，通往藝術之門總有條必經路。過來人有相同體驗，年輕初入行，一開始重視功的表演，每次出場盡量展示學得的功夫，以賣力的做和打贏取掌聲。青年演員功底好，武戲容易受落，文場較難討好，演員由展演武藝進而考究唱功是個提昇的過程，粵劇以唱為重以唸為難，能以唱唸取勝才見真功夫。

　時代步伐急遽，傳統受潮流衝擊，旭哥認為現代人搞藝術不能一成不變，在保留傳統的基礎下求新求變，乃是大勢所趨，他不斷思考探索，探取別人的經驗，結合不同藝術領域的特質，尋找適合粵劇

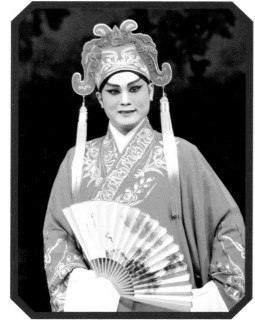
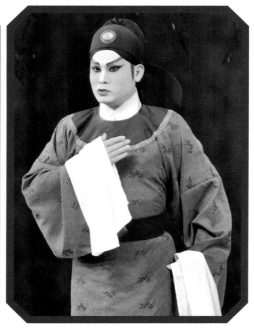

表演的材料。二零一一年中國戲曲節與毛俊輝合作演出新繹本《李後主》，粵劇與話劇結合是他一項嘗試，從排練到演出的整體過程中學習，從中汲收寶貴經驗。演李居明新編《錢塘金粉》，首次與蔣文端合作，戲中他一人分飾兩角，先演少年風流的阮郁，後演江湖落泊的鮑仁，同場演兩個年齡、背景、心態和扮相都不同的角色，旭哥處理得好，是突破演技突破角色的新嘗試。新意在結局，尾場取法於電影「時光倒流七十年」──最後主角一個回身，驚覺年華逝水，眼前光景倏然已成過去……影片中蘇小小和鮑仁雙雙攜手走向極樂，兩人回頭一望，鏡頭定住，真人影像凝結在實景舞台上。

最大挑戰莫如「毛澤東」這個角色，他與奮地表示：「這樣一位世紀名人，怎不令我躍躍欲試。拋開歷史包袱，他的功與過，不是我來定論，也不是戲來定論，我演的只是他的人，正如演其他歷史人物唐明皇、曹丕、年羹堯一樣，我只要演好我的角色。再者，時裝粵劇對我也是新嘗試，過去有穿時裝唱戲曲現代故事的成功例子，我希望《毛澤東》是其中一個。」參與此劇的紅伶眾多，新劍郎、陳詠儀、王超群、鄧美玲、鄭詠梅、陳鴻進、呂洪廣，皆抱著嶄新嘗試的雀躍心情，單以戲劇效果來定論，可以說是成功的，現代劇多次重演並走出香港，也是李居明的突破。

旭哥演戲不斷出新猷，藉以考驗自己。《黃飛虎反五關》是前輩白玉堂的名劇，當年是穿著一件銅片盔甲演出，旭哥演出此劇，也希望找來銅片甲，一方面用作招徠，同時想體驗前輩穿上這麼重的戲服如何演戲。陳國源師傅幫他找到人縫製，十八斤重，穿著走動起來全身叮噹價響，出場很有威勢。因銅片邊緣鋒利，武打轉身會割斷縫線，經常銅片四散，

每晚演後都要補縫。招徠之術果然湊效，一早全院滿座，看到十二點都沒人離場就為看這件衣服。後來演《雍正與年羹堯》，服裝設計師造一件更重的全水晶將軍服，用上好的顏色晶石，據稱價值三十萬，重五十斤，燈光下晶瑩透亮，光彩奪目非常好看，但是穿上做戲很吃力，動作難免受到局限。他因此又體驗到，戲還是以表演為主，服裝道具是配合演出的東西，最好中看又中用，創作的思路要圍繞舞台的實際環境，不能離得太遠。

目前旭哥身兼油麻地戲院粵劇新秀的藝術顧問，肩負傳承責任，經過幾年實踐，有所體驗，他指出，粵劇真正的傳承就在講戲那一刻。「當你對一個演員講解一個角色，在這個環節上他應該怎樣做，可以怎樣做；我向他示範我會怎樣做，由關目、做手到身體動作、唱詞的配合，並說明為甚麼要這樣做。當下他領會了，就是傳承了；也只有在講戲的時候，才能很具體地教人，否則單從理論出發是不切實際的。」

對於粵劇承傳，他有這樣的看法：「前人都覺得後人在某方面不及自己，但亦應欣賞他們某方面會超越自己，我們應把前人累積所得傳給後人，讓他們使粵劇的將來更豐富。」現時新秀很多，將來的成就有多少，要經過時間考驗。他認為，若能破釜沉舟、不怕艱辛堅持下去，只要衝破事業的第一關，找到自己的出路，日後的路無論多艱難，也可以走下去。

且還要聽他一句心底話：「在粵劇界三十多年，看慣風雨飄搖，人情冷暖，我的哲理是：⋯⋯自求多福。」

龍劍笙 【文武生】

龍 劍 笙 （李菩生）————————————————————

師承任劍輝、白雪仙。「雛鳳鳴劇團」文武生，演出任白名劇，廣受歡迎。
開山劇目有《英烈劍中劍》及《俏潘安》。1992年離開舞台移民加拿大。
2004年回港參演紀念任劍輝專場後復出，龍梅再合作演出《西樓錯夢》、
《帝女花》、紀念雛鳳五十年的《龍情詩意半世紀》。近年與新秀合作，演
出《紫釵記》及《牡丹亭驚夢》，叫座力不減當年。

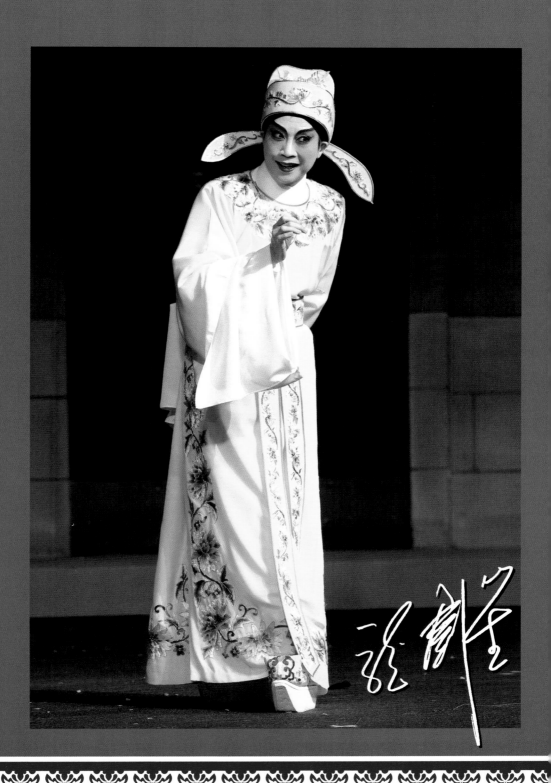

「雛鳳鳴」創造香港粵劇的傳奇，風光過後，如何延續師傳的粵劇藝術？隨緣。

龍劍笙，行內暱稱阿刨，晚輩稱笙姐，自一九六一年初踏台板，至九二年息演，蟄居十二年後，零四年應師傅白雪仙號召，為紀念師傅任劍輝逝世十五週年，一班雛鳳姊妹再度攜手演出。對龍劍笙而言，那次只是紀念恩師的一項活動，並非復出。

直至零七、零八年演出仙姐全新製作的《西樓錯夢》和《帝女花》，重出江湖之哄動，超乎她的想像，戲迷熱切期待她再上舞台。如戲迷所願，四年後和梅雪詩再度合作，以紀念雛鳳五十年為名的《龍情詩意半世紀》演出二十五場，四齣折子戲，戲迷已經趨之若鶩，瘋狂程度不減當年。

「紀念雛鳳」這個牌頭本來極具意義，卻原來上台的只有龍劍笙和梅雪詩兩個人，連朱慶祥師傅都被摒諸門外，因而惹來不少非議，其後與仙姐誤會頻生，鬧至反顏相向，任白門下、雛鳳一員，這個名號要伴隨她終身。

回想起來，與粵劇結下半世緣，一生的情意結，由來在母親，由看戲到學戲，都是母親無意中推動的。父親是一位教師，母親則是典型的家庭主婦，她出生在十一月四日，那天她始料不及的。這場演出遂成為龍劍笙和雛鳳鳴最後一次的牽手。然而，

是觀音誕，故取名菩生。為了養家，父親總是忙個不停，平日母親照顧八個孩子，也忙得團團轉。母親是標準戲迷，尤其迷任劍輝，看大戲是她最大的興趣，也是唯一的娛樂，只要稍有空閒就看戲，一個月總會看幾回。菩生陪在她身邊看任劍輝做戲，對任姐的演出，很早便有印象。

笙姐回憶童年時，坦白說：小時候對粵劇全無興趣，只因母親是個戲迷，每次看戲要女兒陪她。家中八兄妹，她排行第四，一個哥哥之外，其餘七個姊妹，年齡不大不小，正適合帶入戲院。「初時好不情願，到後來就要爭先，原因是看大戲時，媽媽會給我買好多零食，每場落幕轉場，叫賣香煙、花生、瓜子、甘草欖、陳皮梅等零賣小販，就在座位間穿梭來去，媽媽總會滿足我的饞嘴。我就是喜歡吃零食，一台戲做四個多鐘，由開場吃到散

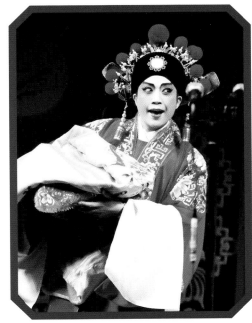
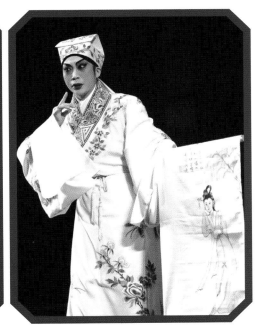

場，所以我非常喜歡陪媽媽看戲。至於台上唱甚麼做甚麼一概一不知，但是，閃閃發光的戲

服，熱鬧輝煌的戲台，倒是很吸引我的目光，我每看一次戲，便喜歡粵劇多一點。」

一九六零年，「仙鳳鳴」劇團演出《白蛇新傳》招募舞蹈員，母親知道消息，想也沒想，

馬上挽著苦生進考場，目的只為藉陪考一睹任白姐的丰采，沒想到女兒會被錄取，其實是個意外。

「記得母親拖著我手帶我去報名，說是仙鳳鳴劇團的《白蛇新傳》招考舞蹈員，我那個

任白迷母親，就是為了見偶像一面，拖著我就往報名處闖。」

當時報名有一千多人，後來挑選了四十四名參加練功班。一九六零年十二月廿六日聖誕

節翌日開始接受訓練，一個月之後，經過第一次考試，淘汰了一半人，只有二十二學員留下

來。由十二月廿六開始練功，至六一年八月在利舞台首演，全部集中訓練，八個月的排練期

要完成所有基本功訓練，趴虎、旋子、翻觔斗、踢腿、落一字馬，全班天天都要上課，舞蹈

藝員同粵劇演員的基礎訓練練沒有分別，集訓生活非常辛苦，但也非常開心。

笙姐又透露：「其實我不喜歡運動，讀書時最不愛上體育堂，我又不愛背書，尤其怕讀

歷史，什麼人名、地名，記得一塌糊塗。到受訓後才發覺，原來練功是我的最愛，每天就只

知拚命地練，專心地練，不怕辛苦。八個月後，我可以做到老師的要求，基本功全部達到標

準，非常有滿足感。」

一九六一年任姐和仙姐演出《白蛇新傳》，而舞蹈員只有扮仙女、扮金魚精的份兒，

沒有角色，也沒有名字。那台戲演完後，本來就要散班了，幸運地，任白此時剛好想到，粵

劇要後繼有人，考慮再培訓她們成為演員，這一群幸運兒遂有機會留在師傅身邊繼續學藝。

任姐和仙姐請來的都是名師，有仙姐的師傅孫養農夫人和張淑嫻老師，電影製片人黃鏵，吳

世勳老師，朱毅剛師傅等。到一九六四年「仙鳳鳴」為華僑日報助學金籌款義演，她們要擔

任角色，於是任姐、仙姐和文化界的朋友替她們逐個改名，按師傅意思，做生的排個「劍」

字，做旦的排個「雪」字，以示有門有派。

一九六四是龍年，笙姐最記得那一年了。最初個藝名不是叫「龍劍笙」，是叫玫劍櫻，

後來又考慮過玫劍笙、李劍笙、蕭劍笙，都覺得不好聽。仙姐想起當年是龍年，就決定改為

龍劍笙。就這樣，龍劍笙得到兩位師傅提攜，正式踏入戲行，締造輝煌的演藝入生。她常

說：「沒有她倆，沒有我龍劍笙。」感恩之情溢於言表。的確，任白為「鄒鳳鳴」起班，從

此「仙鳳鳴」收鑼，任白沒有再上舞台，他們把璀璨的舞台讓給了徒弟，據悉任姐還親自拜

訪各鄉鎮主會，請關照初出茅廬的「雛鳳」。

自六一年初踏台板，六五年「雛鳳鳴」首次公演，到七十年代冒起成為粵劇班霸，龍劍

笙、梅雪詩這對金牌拍檔，最高演出紀錄一年一百五十多場，海外登台無數。笙姐印象最深

刻的，就是八三年在拉斯維加斯的凱撒皇宮演出，香港有史以來第一個被邀請的劇團，不但

雛鳳們興奮莫名，雛鳳的戲迷更加瘋狂。那個年代的雛鳳迷估計逾萬人，凡有龍梅出席的場

合，戲迷皆聞風而至，爭相獻花拍照，造成騷動，往往擾亂現場秩序，甚至千方百計混入電

視台看偶像錄影「歡樂滿東華」，電視節目「雛鳳之夜」，更是戲迷夢寐以求的機會。

問笙姐，「有沒有想過，你那種顛倒眾生的魅力來自那裡？」

她謙虛地説：「我覺得完全是師傅的福蔭。任姐無論她藝術的成就，為人的品格和修

養，都受人尊敬，受人愛戴，她的風範，是我們做徒弟的要終身學習的。師傅去了，她的戲迷感情失落，轉而對她的徒弟有所期盼，這也是鞭策我努力學習的原動力。雛鳳鳴一方面承傳師傅的藝術，一方面秉持師傅的教導，處事待人要謙厚自重，要尊師重道，學無止境，要努力不懈。我們演的都是兩位師傅傳授的劇目，觀眾在我們身上看到師傅的影子，因此對我們另眼相看吧。對於愛護我的戲迷，我覺得他們是陪伴我成長的親人，有他們的勉勵和支持，我才有勇氣繼續走這條路。」

儘管如此，龍劍笙在一帆風順，如日方中的時候，宣佈退出舞台，「雛鳳鳴」從此偃旗息鼓。仙姐未能左右徒弟的去留，嗟姑晴天霹靂，養晦韜光一年多才另起爐灶。而移民加國的龍劍笙，除了探望師傅和親人偶爾回來，甚少與圈內接觸，然而每次現身於公開場所，或多或少會被戲迷發現行蹤。

當年葉紹德曾這樣描述：

今年農曆四月，仙姐壽辰設宴於君悅酒店，突然間酒店門外一大群戲迷高呼「龍劍笙來了」。闊別舞台將近十年的龍劍笙，風采依然，戲迷對她的熱愛絲毫未減，足見她的魅力真是沒法擋。

從一個完全對粵劇沒有認識的小妮子，搖身一變成為粵劇最賣座的女文武生，雖然有名師指導，與及本身的努力，但也經歷不少磨折，克服許多困難，才踏上成功之路。

一九六零年仙鳳鳴劇團籌備新劇《白蛇新傳》，公開招考舞蹈藝員，她便是入選舞蹈藝員之一，經過九個月的基本訓練，於一九六一年上演《白蛇新傳》四十九場之後，本來

便要將舞蹈藝員解散，後來任白發現有些
藝員頗有潛質，於是決心栽培接班人。

一九六二年組成「雛鳳鳴劇團」，龍劍笙
第一次踏台板上演折子戲《碧血丹心》。
但當時粵劇正在低潮，任白兩位名師雖然
不惜財力物力，為「雛鳳鳴劇團」安排演
出，到頭來贏得叫好不叫座。

到了一九七五年，「雛鳳鳴劇團」到
星馬演出，載譽歸來，遂向電影進軍，從
此龍劍笙便脫穎而出。她在學藝的時候，
我對她的印象最深，我心目中斷定她一定
成器，而結果我總算眼力無差。

（按：德叔謂「向電影進軍」指的是：「雛鳳
鳴」共拍三部電影：李鐵執導的《紫釵記》和
《三笑姻緣》，吳宇森執導的《帝女花》。）

對於龍劍笙離棄雛鳳遠走他鄉，德叔
表態如下：

「至於她的急流勇退，很多人非常惋
惜，我以為她的決定一定有她的理由。至

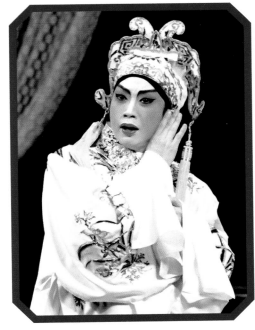
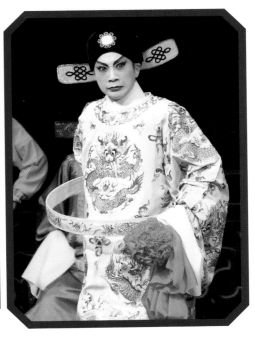

於有人盼望她東山復出，這也不是沒有可能的事，因為世事無絕對的。

最後他以一首七絕作結：

「喜笑悲哀俱是假，蘭因絮果本無根。明知世事渾如戲，聚散何需太認真。」

（上文節錄《戲曲品味》二零零二年一月第十三期）

當時她蟄居加拿溫哥華，接受訪問時，從幾句家常話中，帶給思念她的戲迷一個訊息：

「我活得很好很開心。」

笙姐說：「一直好想揹個背囊四處去旅行，好想窩在家裡看三日三夜錄影帶，但是在無日無夜的忙碌工作中，這些簡單的、微小的願望，都只是個遙遠的夢。現在，夢想都實現了，我無憂無慮過日子，想去那裡就去那裡。若問這裡的生活是否太簡單太乏味？我話你知，其實生活真的可以好簡單，鹹魚青菜，少肉少油，一餐吃得好開心好滿足。」她又透露學會自己焗蛋糕，烘花生，包水餃，這就是她的日常生活，一個普通人的生活樂趣。從這些坦率的答話，或者可見她決意退出舞台的端倪吧！

儘管如此，她對過去的粵劇生涯沒有忘情，留在香港的衣箱依然好好地放著，一件戲服不少。每次回來，都會探望她的衣箱，戲服一件件取出來，親手撫摸一下，感受那熟悉的、貼心的溫情。「這都是我欣賞的東西，是我的摯愛，在藝術道路上跟隨我的伙伴，雖然現在用不著了，看看也開心。」說來很瀟灑，心裡卻沒有這麼豁達，藝人對於舞台，有放不下的依戀之情。

龍劍笙果然復出了。正如她自己所說：「沒想到香港有這般人情味，大家仍對我這麼

好，實在非常感激，我會珍惜眼前一切。」她珍惜的不單是長情的戲迷，更加珍惜的是香港這個不死的粵劇市場。

以紀念雛鳳五十年為招徠的《龍情詩意半世紀》，以低成本製作創票房新高，相對於仙姐投資過百萬的《西樓錯夢》和《帝女花》，盈虧立見，於是她明白了藝術商業化的道理。從前任白為雛鳳鋪路的手法已然落伍，今天講的是市場策略，十多年潛居世外遠離粵劇，讓她有思考的空間，冷眼旁觀粵劇世界，她不再圍於戲行傳統，也不甘心在師門的羈絆下做頭馴服的小馬，並非存心但無可避免地跟師傳過不去，她在所不惜。

市場造勢的成功，《任藝笙輝念濃情》讓她獲得「十大香港歌手獎」，亦憑該場演出的DVD奪得IFPI「2015最暢銷古典、戲曲唱片獎」。龍劍笙成為歌唱藝術家，不再是伶人身份，這龍門一登，脫胎換骨的龍劍笙從此和「雛鳳」脫鈎了。養晦韜光十二年，她的復出也是她的大翻身。有人評她重名利逆恩師，我看她是看透世情，煥然一新，識時務者為俊傑。

二零一四年拒演仙姐的《再世紅梅記》，翌年以培育新人之名義，破天荒攜新秀花旦李沛妍和鄭雅琪演出，挾龍劍笙之盛名連滿二十場；其後《紫釵記》、《牡丹亭驚夢》同樣賣座。年逾七十的龍劍笙繼續創造事業高峰。

任姐去矣，仙姐年事已高，作為任白傳人，龍劍笙創造香港當代粵劇的傳奇。有問：為延續師傳的粵劇藝術，今後是否繼續上舞台？她的回應只得兩個字：隨緣。

羅家英 【文武生】

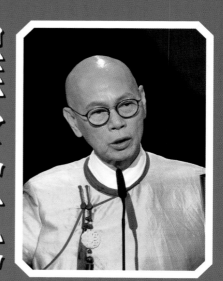

羅家英 （羅行堂）

出身粵劇世家，父羅家權，伯父羅家樹，叔父羅家會，堂兄羅家寶，娶妻汪明荃。學藝於粉菊花、呂國銓，拜李萬春為師。早年與李寶瑩合作，組「新寶劇團」演出多部開山名劇《蟠龍令》、《活命金牌》、《鐵馬銀婚》、《琵琶血染漢宮花》等，後期與汪明荃合作組「福陞劇團」，同時在電影圈發展，兩度獲香港電影金像獎最佳男配角及金馬獎最佳男配角。演出之餘也改編舊戲，重演粵劇排場。擅演粵劇少有的紅生戲，關公形象深入民間。

授徒：區麗華、溫玉瑜、莊婉仙、袁繆華、鄭詠梅、柳御風

自傳：《情繫紅氍五十秋》2005

榮譽及獎項：香港特區政府榮譽勳章MH 2012
香港特區政府銅紫荊星章BBS 2018
2017香港藝術發展獎「傑出藝術貢獻獎」

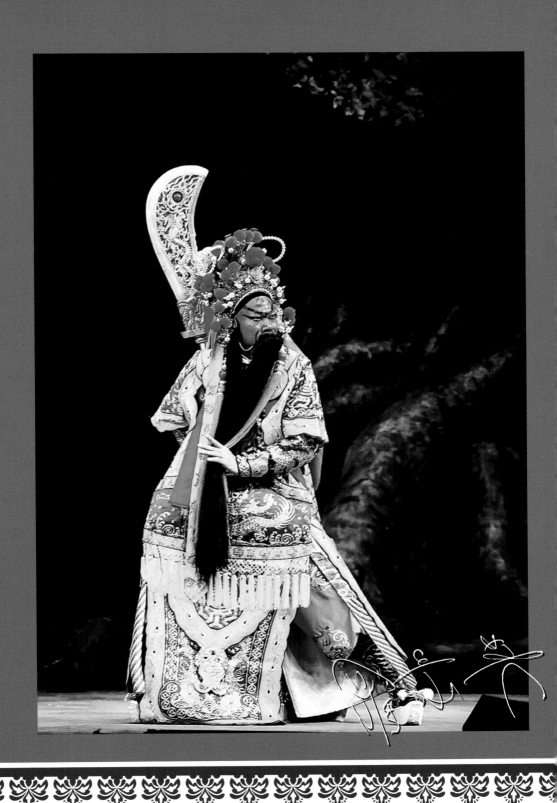

粵劇是透過生活經歷展示出來的東西，
無論用甚麼現代手法包裝，
都改變不了這種特質，它本來就不是
青少年的玩意，為甚麼要它年輕化呢？

羅家英生於粵劇世家，父親是「生紂王」羅家權，伯父是「打鑼王」梁家樹，叔父羅家會是他的啟蒙師，堂兄羅家寶亦是粵劇名伶。羅家權是當年省港第一班「人壽年」的丑生，以一部《龍虎渡姜公》走紅。解放後舉家遷香港，在雞寮（今翠屏邨）置地安家，時年僅六、七歲的羅家英已經要操持家務，落手落腳做養豬、種菜的農務。

那時粵劇衰微，羅家權卻要兒子繼承衣鉢，著他跟十二叔羅家會學基本功，畢生難忘的第一個動作是落一字，這一字馬練到曾經流著眼淚喊救命；後來上台表演，只要落一字就贏得滿堂彩，他開始感受到舞台的魅力。另一個師傅是龍虎武師吳少廉，他教翻觔斗、飛腿、旋子、半邊月、拿鼎等武功，每天上學前先練功。少時父親演戲，他就跟去看戲，那時很多不同行當的大老倌如靚次伯、秦小梨、余麗珍、馮鏡華、馮少俠……等在大班搭檔，前輩演出看得多，獲益非淺，對他日後影響很大。

第一次踏台板是天后誕神功戲。那時還在茶果嶺四山小學唸二年級，為演出向學校請了

五天假，同學們知道他登台演粵劇、唱粵曲、翻筋斗，非常羨慕，對他另眼相看。不過演出並不多，只有過新年的賀歲戲和暑假的神功戲有他的份。

中學只唸了半年就放棄學業，到粉菊花那裡拜師學藝，學了馬蕩子、雙刀下場花、單刀下場花、槍下場花、棍下場花、小快槍、大快槍、三十二刀、單刀槍等京劇功夫。十五歲到廣州跟四伯父羅家樹學唱腔，每天清晨上天台，用帆布床棍頂住丹田嗌聲⋯學唱曲，唱的是古老粵曲，記憶中有《寶玉怨婚》、《諸葛亮夜祭瀘水》、《西廂待月》、《柴桑吊孝》、《打洞結拜》、《鳳儀亭》、《大送子》、《戀彈》、《夜困曹府》、《追賢》、《高平關取級》等，這是羅家英一個很重要的學習期。

從廣州返港，入讀邵氏的南國訓練

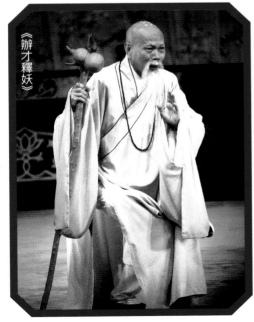

《辦才釋妖》

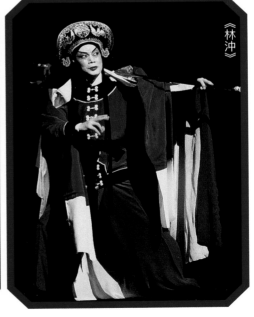

《林沖》

班，班中的藝術指導呂國銓老師原是林家聲師傅，見他表現不錯，徵得林伯同意，帶他到聲

哥家裡一起練功。呂老師教羅家英靠把戲：《挑滑車》之起霸、走邊、大槍下場花；短打

《臥虎村》之走邊；甄子功之烏龍絞柱、鷂子翻身、單腳車身、旋子、虎跳、跨虎等。呂老

師授藝精細且有一套方法，把他很多錯誤的地方糾正過來。呂國銓的劍法很好，只教了林家

聲、李奇峰和羅家英三人。家英哥特別指出，這段時間除了跟呂老師學藝進步不少，更難得

是每天目睹聲哥練功，起了重要的示範作用，這對他很大啟發，可以說是他的開竅時期。

第一次做文武生在啟德遊樂場，十九歲的羅家英和羅家權父子同台，演出黃超武的首

本戲《斬龍遇仙》連演一個月，成績斐然；父子又拍檔遠征台灣、新加坡，在新加坡打下基

礎。七零年四月羅家權病逝，以後家英哥便獨自一人拉箱去星馬打天下，在那裡，他和新劍

郎一對年輕人，扮相英武，打得、唱得、做得，成為十數年來最突出的一對文武生。他記得

父親生前說過：「新加坡是脂粉地，只要後生、靚仔、有聲、有樣、打得、做得，就可以過

關；但吉隆坡觀眾就不同，他們看的是藝。」羅家英從吉隆坡到怡保、檳城、新山、文冬，

不停的演出，有閒便讀劇本，晚上演的是香港戲，有劇本可讀，日場台柱只出尾場，演的都

是古老爆肚提綱戲，要爆肚，排場一定要熟、要通、活學活用。羅家英的古老排場和爆肚技

巧就是在此時實踐得來，後來他寫劇本也與此有關。

其時香港粵劇陷於低潮，戲班生存不易，初出茅廬的羅家英演出機會不多，未做過大

班，也未做過戲院；然而在星馬粵劇依然興旺，環境完全不同，他記得演出最多的是一九七

零年，共做了二百一十一場。那時期大馬還保留古老排場的應用，是一個繼承粵傳統的好

地方，可惜到了現在，粵劇衰落，人才凋

零，新加坡一年只剩得兩台幾日的神功

戲，風光不再，輝煌歷史已成過去。近年

家英哥致力恢復古腔和排場演出，做了很

多排場戲專場，並將古老的八大曲重現舞

台，年前他自編自導自演《辯才釋妖》，

從記憶中尋回古老的功架，展示於現代舞

台，他說，並不是要人人都學古老戲，而

是把傳統粵劇的真實面貌展演出來，以現

代影音科技保存下來，留作歷史資料；這

些有用的東西，已被人遺忘，其實真正的

粵劇基本功就在這裡，將來有一天，或者

會用得著的。

七三年蘇翁組「英華年」劇團，起用

羅家英擔文武生，夥拍當紅花旦李寶瑩、

丑生梁醒波、武生靚次伯、二花任冰兒、

小生關海山，從此奠定文武生之位，這是

他事業的轉捩點，也是與寶姐結緣之始。

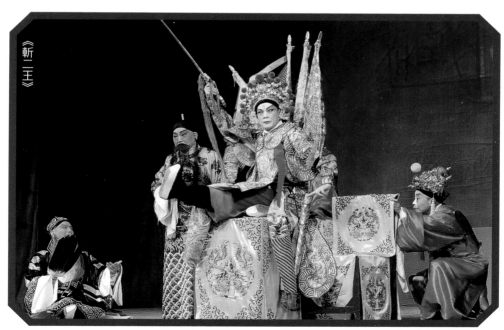

《斬二王》

羅家英和李寶瑩合作十三年，一方面演出不少戲寶，蘇翁的《蟠龍令》、《活命金牌》、《章台柳》、《鐵馬銀婚》都成了歷演不衰的名劇；另一方面，也開創了幾項粵劇界的先河。

七四年羅家英與李寶瑩應香港中樂團邀請，合唱《白蛇傳》之《斷橋》，這是粵曲交響化的第一次嘗試。其後撰曲人陽聲寫了粵曲清唱劇《孔雀東南飛》，由嚴觀發編曲，於一九七七年和一九七八年兩度在香港大會堂由羅家英與李寶瑩演唱，使傳統粵曲出現突變。

七九年文化界的孫寶玲在市政局支持下，製作兼導演新編粵劇《追魚》，由香港中樂團和戲班樂隊聯合伴奏，此劇開粵劇以交響樂演出的先河。八零年六月和七月市政局主辦兩次羅家英和李寶瑩的演唱會，其中《孔雀東南飛》仍以清唱劇演出，並由新青中樂團和韶英合唱團協作，又加插旁白，再作一次新嘗試，為粵曲擴展新領域。

羅家英的腳步無疑走得太快，他明白身為粵劇演員，維護傳統是他的天職。談到當年的創新，他表示無意引導粵劇交響化，他說：

「六、七十年代，是粵劇式微時期，眼見粵劇與民生逐漸疏離，給它添些新意，為的是引起社會的關注，藉中樂團的音樂流通，把粵曲帶到各地，是一種推廣手法。唱了《白蛇傳》，唱了《孔雀東南飛》，演出孫寶玲的《追魚》，大樂隊伴奏，音樂很豐富很有新意，當時的確很受歡迎，但是，那不過是偶一為之的玩意，不是粵劇的本質，而且皮費很重，不適合粵劇市場。」他強調，粵劇交響化可視作表演形式的點綴裝飾，絕對不是救命單方。

談及粵劇改革和現代化，他不表贊同：「粵劇現代化，首先服裝就不對了。戲劇很難追

究當時的服裝，如果講的是茹毛飲血的年代，難道穿的是一片樹葉？現代劇穿現代服裝，沒有水袖，沒有掛鬚，甚至沒有高靴，粵劇的身段、做手、功架都沒有了，沒有起霸，沒有走圓台，沒有水髮，沒有出將入相，那還算甚麼粵劇？」

羅家英和李寶瑩另一項建設性的創新，那就是七十年代到聖心書院教學生做戲，不要求他們演粵劇，只要求他們認識粵劇，每星期上一堂課，教基功和唱功。

與此同時，也在藝術中心以低廉學費開班授課持續兩年，對粵劇推廣起了帶頭作用，借鏡於當年的成果，九十年代起政府長期資助校園粵劇推廣以至今天，他兩位功不可沒！

戲台上一雙痴兒女，戲台下感情像霧又像花，他們的「新寶劇團」演完最後一場《洛神》後散班，同時結束十三年的愛

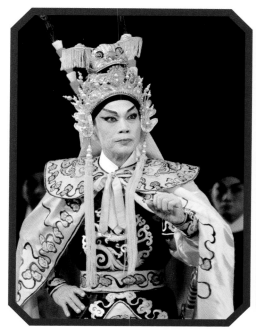
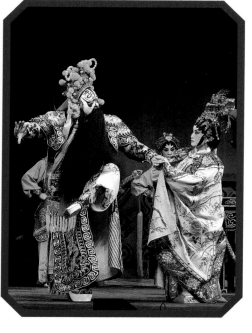

情長跑。與汪明荃相遇是機緣，他和寶姐分手，汪明荃和聲哥拆檔，兩人都要物色合作對

象，正是機緣巧合，他們合組「福陞劇團」，演出首本戲《穆桂英大破洪洲》、《楊枝露滴

牡丹開》、《萬世流芳張玉喬》、《三鎖玉郎心》等，同時家英哥最後一場愛情長跑也起步

了，這一跑就長達十八年才到終點，感情開花結果，成就了人生大事。

而此際的羅家英，卻向著電視電影進軍，除了「搵真銀」，他覺得電影「好玩」，《國

產零零漆》確立「笑匠」形象，《大話西遊》的後現代主義思維，更觸發國內大學生的熱烈

討論，羅家英一下子成為年青人的偶像，這是電影文化展現的能量。對粵劇，他保持一份興

趣，一份不捨的情懷，一份藝術傳承的使命感。

電影的成就，不是羅家英獨佔鰲頭，前輩薛覺先是粵劇電影的先驅，馬師曾、紅線女、

任劍輝、芳艷芬、林家聲，以及那一代的粵劇老倌，都拍過電影，晉身十大明星。家英哥

說：粵劇與電影有許多「偶合」的地方，我們的前輩將電影的感覺投射在舞台上，使粵劇趨

向生活化而非僵硬的程式化。每個人的感覺不一樣，他自己的體驗和應用是這樣的：

「出到台口，攝影機就對著我，當我來到台中間，鏡頭拉近，一個大特寫，我的眼神，

面部表情，每句唱唸，每下細微動作，在高清鏡頭下一清二楚，我能不認真嗎？走到台邊，

是個近鏡，特別要注意走動的台步和身形，一點不能馬虎。其實無論甚麼角色，即使下欄、

丫環、兵丁，只要站在台口，即使焦點不在你，所有人都在鏡頭底下無所遁形，你入戲不入

戲，台下觀眾一目了然，觀眾就是攝影機。」

拍電影他不計較角色和戲份，最緊要「好玩」。忽發奇想，如果能夠將粵劇變成一樣好

玩的東西，用這個概念，是否能吸引青少年來一齊玩呢？他凝重地説：「粵劇是透過生活經歷展示出來的東西，所以，有生活經歷的人自然懂得欣賞，無論用甚麼現代的手法去包裝，都改變不到這種特質，它本來就不是青少年的玩意，怎樣變都變不到年輕，為甚麼硬要把它年輕化呢？」三言兩語，足以發人深省。

油麻地戲院作為粵劇新秀的搖籃，羅家英一直擔任藝術指導，負責培育新秀，對於時下新人的學習態度，有甚麼意見？他説頭兩年還算聽話受教，近這兩年就不同了，他們認為自己「得了」，不再聽你指指點點，就算聽了，也是陽奉陰違，不會依你的。「對於新人，我無話可説。」這是他的回答。

目前，羅家英只管享受自己，做自己喜歡做的，訪談那天他正在拍一段紅生戲《單刀會》影片，他仔細地勾劃飛龍臉譜，掛五綹長髯，頭戴夫子冠，身披綠斗蓬，義薄雲天的關雲長形象鮮明。徒弟溫玉瑜扮演花臉周倉，手捧青龍偃月刀亦步亦趨，眾兵丁張旗列隊，護送關公渡江赴會。「江水滔滔，是二十年來英雄血。」沉重的聲音伴隨沉重的腳步登上渡船。十分鐘演繹，架式、功力、唱腔、關公獨有的儒將風範，無一不教人折服。當今粵劇的紅生關公，羅家英算數一數二，這條影片十分珍貴。

大病復元的羅家英，更添舞台魅力，他見識廣，本領高，許多首本戲融入個人特質，我以為應該多演作為後輩楷模。豈料他説：

「我做戲，他們不會來看的。羅家英做戲，還可以做幾多呢？都沒有人來看呀！」他又重複一句：「對現在這班新人，我真的無話可説了。」

藝青雲 〔文武生〕

藝青雲（黎群娟）————————————

香港八和粵劇學院第二屆學員，曾在林錦堂的「粵藝社」學藝，又受教於
曾玉女、任大勳、麥惠文、何孟良、陳汝騫、吳聿光。前期兼職演出，曾
為「藝城古代木偶劇團」幕後代唱。正式拜林錦堂為師之後，全身投入戲
行。2003年組「藝青雲粵劇團」任文武生，夥拍青年花旦，成立「藝‧悅藝
坊」，擔任導師。又跟劉家榮師傅學南拳，是目前唯一走小武行當的女文武
生。

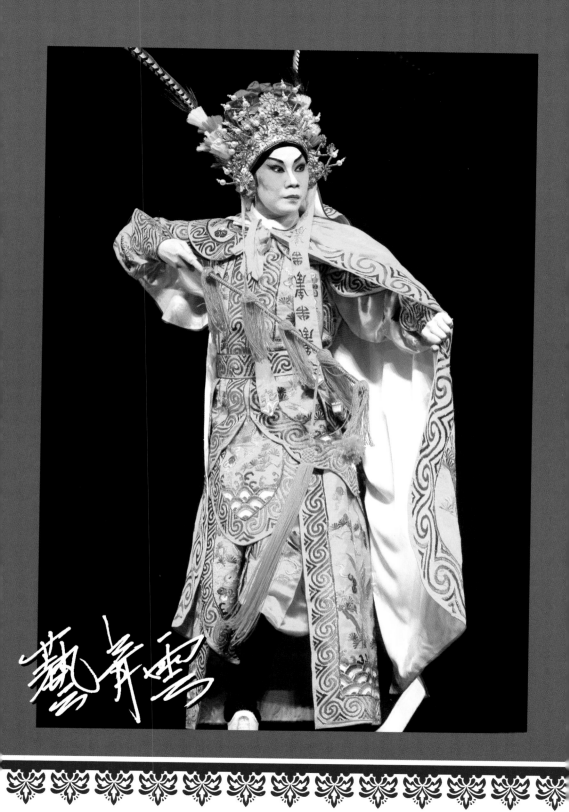

做班之辛苦，在於票房，免費班多，職業班難做。新人太容易上台，水準質素有參差。同行愈來愈不守規矩，專業態度有問題。

八十年代無線電視開台之初，每逢過年就播放龍劍笙和梅雪詩的喜劇電影《三笑姻緣》，這就是藝青雲最早的粵劇印象。讀中三那年，龍劍笙在青衣做神功戲，一連四天她流連戲棚，迷上了刨姐，愛上了粵劇。偶然看報有八和粵劇學院第二屆粵劇班招生，她便急不及待去報名，原來第二屆已開班一年，沒有基礎的她幸運地被取錄為「勇班」插班生，逢一、三、五晚間上課。當時只抱著一腔熱情，沒考慮甚麼前景，更沒料到從此一頭栽進粵劇裡。

在學校，她熱愛運動，小學已是乒乓球好手，因體育成績優異，被表錦秋中學羅致，曾奪校際陸運全冠軍，送入銀禧受訓，很有機會加入香港隊。就在中五畢業那一年，林錦堂和南鳳的「粵藝社」開班，在她心目中，兩大名伶當導師，受教於二人何其榮幸，於是非常雀躍地報名，堂哥親自面試取錄了，這時候，她才醒覺要認真考慮。她回憶當時情景：「那時候面臨抉擇了，打港隊，做粵劇，兩者都是心之所好，魚與熊掌不可兼得，內心掙扎了好

幾回。」終於她毅然放棄得心應手的乒乓球，摸進深不可測的粵劇舞台。

在粵藝社六年，深深感受堂哥對粵劇的熱誠，教學的無私和投入，其後堂哥和鳳姐加入「頌新聲」做小生和二花，聲哥對團隊要求高，排練多，工作太忙，兩人無暇兼顧，九一年劇社暫停授課。堂哥從六十個學生中挑選幾人跟他落班，青雲便藉此良機入了頌新聲班，由繙兵開始她的粵劇生涯。

九二年她和藍燕拍檔，起名藝青雲，自組劇團志在累積舞台經驗，當其時粵劇場地少，租場不易，有一天便演一天，年中演出不多，難以凝聚觀眾，場場蝕大本，這條路怎走下去呢？這是藝青雲從藝經歷的迷茫期，徘徊在十字路口，今後何去何從？這問題探索了好幾年，直到有一天她下定決心向堂哥提出，拜入堂哥門下

賀蘭再復

柳夢梅

正式跟師傅入行。結果堂哥答應了，歡天喜地，「兩家人都隆重其事，拜師禮儀做到足，父母親自送女兒到林家有如送嫁，叩跪斟茶行禮如儀，拜祖先、師傅師母，還有師傅的高堂。斟過茶認了師傅，正式成為林家弟子，此刻我心裡踏實了，覺得粵劇接納了我。」的確，從此班運有了轉機。

粵劇的師徒制根深蒂固，跟了堂哥，算是行內人，業界認同她的身份，大班用她，演出機會就多了，有實踐才有進步，逐步升上第三位，林錦堂的「錦添花」，文千歲的「富榮華」，龍貫天的「龍鳳劇團」都曾做過二式。第一次做棚戲，印象猶新，「跟堂哥和鳳姐過澳門做媽閣廟，世華哥做小生，大師姐陳麗芳做二花，我連戲箱都未有，著眾人箱，住渡假屋，師傅派甚麼做甚麼，雖然是小角色，卻見識到很多戲班內外的事物。」

說到棚戲，有很多開心難忘的經歷，「跟旭哥和鳳姐做石澳神功戲，適逢世運，收鑼齊齊睇電視睇到天光，瞓幾個鐘爬起身做日戲。跟輝哥去新加坡做賀歲班，連做廿一日，十幾個劇本日日新，天天躲在後台刨劇本，那裡都沒去，好似入CAMP，做完台戲，我連新加坡是甚麼樣子也不知道。」

堂哥授徒嚴格，朝九晚五執手教，甚至要留宿，睇帶講戲講到三更半夜不言休，作為徒弟豈敢偷懶。從師傅身上她體驗很多：「堂哥對粵劇的熱誠感染了我，他排戲是全然忘我的，整個人融入戲裡，戲化了。他教人是無私的，無保留的，手把手地教，舞台上所有他懂得的，都想全部教給你，分文不收。」堂哥身教重於言教，在「慶鳳鳴」的日子，藝青雲一直跟在師傅身邊，看著他怎樣處理戲服，怎樣穿戴，怎樣換裝，怎樣趕場。面對這個行業

的起落，人事的紛爭，他持正面態度，對粵劇前景充滿信心。「他教我怎樣掌握劇本，首先記好自己的曲，再記對手的，記熟了，各柱位的全部都要記，戲裡每句曲詞每句唸白都熟悉，劇情瞭如指掌，如此就沒有人敢欺負你。」在後台，她從來少說話，別人說甚麼都不搭嘴，只管做好自己份內事，這是師傅所教。終身能成為華光子弟，她表示非常感恩。

五年前堂哥猝然離世，非意料所及。師傅不在，逼自己成長。今日她演《三戰定江山》穿的是師傅送的靠仔，演《再世紅梅記》的海青、日字巾，還有其他服裝也是師傅送的，穿起師傅的戲服，就要演好師傅的戲。也是受師傅影響，她講究置裝，做戲服要「靚」，追求品質，印度布料、仿真絲，手工刺繡，件件獨一無二。這些年她積累多，戲箱行頭也豐富，目前

《亂世漢胡情》

《火網梵宮十四年》

約有一百五十套服裝，都是精品。但戲服只是外觀，更重要的，是真功夫，她常記住師傅的

話：「功夫不虧人，做好自己。」

好奇問青雲：身為女文武生，跟男師傅學藝感覺有不足之處嗎？她表示多少有些限制，

例如體力不及，最多只有男性八成，聲線偏高，不如男聲之低和厚，所以不能百分百死跟。粵

劇是虛擬的，講求美感，但她嫌自己武功不夠剛勁，數年前有緣跟劉家榮師傅學南拳，涉及

洪拳，虎鶴雙形等硬橋硬馬功夫，幾年鍛鍊，馬步更穩了，外型好看了，感覺上MAN好多。

劉師傅也是導演，幫她設計動作招式，有力度又有美感。目前她的戲路是多面的，武戲她

喜歡小武，走林錦堂、陳錦棠路子，個性跳脫，有火氣；文戲演書生，則學任劍輝之瀟灑風

流。

在學藝的過程中，她承認是幸福的，但是在事業的路途上，卻並不幸運，浮浮沉沉十多

年，演出不穩定難以維生，起初沒有放棄自己經營的生意，直至「沙士」爆發那年，合股人

要移民，無奈結束業務，專心在戲行發展。做戲要天時地利人和，零九年得遇好拍檔，全力

為她打點行政事務，看準市場趨勢，實行粵劇與曲藝雙線發展。「走曲藝路線，入門較易，

人氣聚，人脈廣，有助推銷票房。」近兩年藝青雲有信心自己起班，拍不同花旦，尤以新秀

演員居多，青春面孔，呈現朝氣活力。她説：「台上一分鐘台下十年功，努力了這麼多年，

是時候展示我的藝術了，希望觀眾認同我。」

自己做班不易，有那些實際困難？「做班之辛苦，在於票房，免費班很多，職業班難

做。市場表面很興旺，新班多，新人太容易上台，水準質素有參差。加上同行愈來愈不守規矩，專業態度有問題。」戲行充滿競爭，儘管難做也要做，她認為做班有意義，養活許多家庭。

踏足戲行三十年，她認同演戲與閱歷相關，要時間浸淫，一分耕耘一分收穫，沒有速成捷徑，天才也不能一步登天。穩紮穩打的藝青雲不擔心被新人取代，倒是內地來港的文武生，真男人，對反串女文武生造成一定衝擊，這是另一話題了。

香港藝術發展局
Hong Kong Arts Development Council 資助

Art of Cantonese Opera 贊助

脂粉風流‧香港當代粵劇名伶錄
Romance en Rough:
Contemporary Cantonese Opera Performing Artists in Hong Kong

編著：廖妙薇

書名英譯：李小良教授

封面圖片：李居明新編《金陵第一釵》‧攝影YP TONG

美術：蔡矢昕　　　資料：林曉慧

攝影：周嘉儀、易勝球、勞耀輝、郭東城、KC CHUI、YP TONG

出版：懿津出版企劃公司

電話：39834301　　　傳真：39834348

電郵：lgcopera@gmail.com　　　網站：www.operapreview.com

地址：香港鰂魚涌船塢里10–12號長華工業大廈2樓2A01

ISBN：978–962–8748–39–6

出版日期：2019年1月初版　　　版權所有 ◎legend 2019

定價：港幣180元

挑起一擔箱，下南洋。

出將入相，胭脂水粉桃花蕩。

千古看浮沉，笑風塵。

才子佳人，青衫紅袖黯銷魂。

——戊戌初冬偶拾